Guitar magazine

Rittor Music Mook
http://www.rittor-music.co.jp/

Experience Jazz Guitar

用大譜面遊賞爵士吉他！
令人恍然大悟的輕鬆樂句大全

著 **亀井たくま**
Takuma Kamei

翻譯／柯冠廷

原來還有這招！

典絃音樂文化國際事業有限公司

關於本書內容

文：編輯部

本書是為沒接觸過爵士的讀者所設計的入門書，
底下便是本書的特徵與核心概念。

最適合這樣的人！

● 對爵士樂有些嚮往的吉他手

● 想立即學會爵士經典樂句／手法的人

● 對有爵士味道的和弦跟音階感興趣的樂手

● 曾買過難以熟練的爵士樂書，為此感到挫折的吉他手

● 想為演奏加點爵士韻味的木吉他手

本書這樣帶人進入爵士的世界

● 整體以適合實踐的簡單樂句為主

↓

● 撇除艱澀的音樂理論，藉圖上的動作來解說

↓

● 內附DVD和CD，用眼耳來多方學習

↓

● 人人都能學會怎麼彈奏爵士吉他！

各章節的內容

第1章

超簡單爵士講座

◎學會伴奏、獨奏、爵士藍調的基本知識！

◎知曉讓樂句充滿爵士韻味的秘訣！

◎光第1章就能讓演奏變得很爵士！

第2章

練習樂句32！

◎滿載以爵士音階等內容為主的每日操課！

◎將內容分門別類，可隨自己的需要做合適的練習！

◎以專欄開釋更為進階的技巧與知識！

特別附錄

看DVD體驗超簡單的爵士吉他

◎將本篇內容的精華收至DVD裡頭，讓人更容易上手！

◎完全沒接觸過爵士的讀者，請先從這裡開始！

◎比文字更簡單明確的影片教學！總長約1個小時！！

輕鬆度　關於輕鬆度

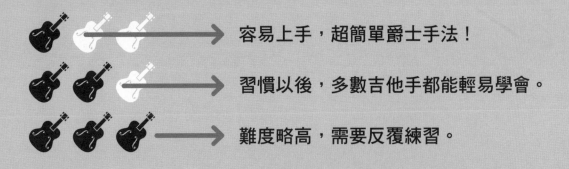

容易上手，超簡單爵士手法！

習慣以後，多數吉他手都能輕易學會。

難度略高，需要反覆練習。

Guitar *magazine*

CONTENTS

用大譜面遊賞爵士吉他！
令人恍然大悟的輕鬆樂句大全

● 序言

遊賞常見的經典樂句，
零爵士基礎也能輕鬆上手！

提到爵士吉他，總給人一種「需要學會大量艱澀理論、音階(Scale)以及延伸和弦(Extended Chord)」的印象。當然，「深陷」爵士吉他這個領域時，這些功課的確是不可或缺。

但對「想稍微彈彈看爵士」的吉他手而言，確沒必要如此。只需先「感受」一下，爵士裡頭常用的和弦以及彈奏手法就行了。基於上述的想法，筆者也是以「減少理論的解說，用容易上手的譜例，讓讀者先體驗一下彈奏爵士吉他的經典手法」為核心概念來撰寫本書。

本書的前身是2001年發售的『なんちゃってジャズ・ギター（暫譯：爵士吉他隨便彈）』乙書。為多少緩和爵士給人的艱澀印象，所以刻意在書名用了「隨便」一詞。多虧這樣，此書雖然被定調為最簡單的爵士吉他入門書，但也因此，帶給部分讀者『只是有點像爵士，但實際演奏時派不上用場』的印象。因此筆者這次在改版時，就連書名也換掉，期待讓人耳目一新。

除此之外，本書更附上2006年所發售，附有影像的『看DVD體驗超簡單的爵士吉他』乙書，以基礎手法為主，讓讀者能透過影片來確認內容。如果是真的從零開始接觸爵士吉他的人，先閱覽DVD後想必能讓學習更加得心應手。

另外，若讀者對現代風的爵士樂句也感興趣，筆者在此自薦本書的姊妹作『用大譜面遊賞爵士吉他！令人恍然大悟的輕鬆樂句大全——進階篇』。此書雖然沒附DVD，但價格也相對較低，購買上更無負擔。

亀井たくま

1

超簡單爵士講座

先用輕鬆的樂句來學習爵士的基本吧！一般的爵士教學書，往往一下子就會
開始落落長的艱難和弦理論，但本書絕對不是這樣！筆者會先使用解說圖表
以及對應CD的譜例，讓各位讀者能輕鬆掌握「該怎麼做才能彈得像爵士」的
訣竅。相信讀者們就能藉此，對爵士的概要先有粗淺的認識。另外，CD中的
樂句示範都會重複2次。

在和弦上多加1個音，彈奏煞有其事的那個音！

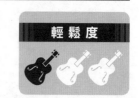
重點 將3音和聲（三和弦）變成4音和聲（七和弦），再佐以甜美音色就會帶出爵士風味！

「我雖然知道基本的和弦，但怎麼彈都沒有對上那個感覺。」筆者在此要為有此煩惱的你送上好消息！只要用4音和聲(七和弦)＆甜美音色，就能讓你的「輕鬆樂句‧爵士指數」直線上升！

▶▶ 3個音的和聲與4個音的和聲

在搖滾／流行的歌曲當中，常用的基本和弦都是由：「根音（Root）」、「大三度音（△3rd）或小三度音（m3rd）」、「五度音（5th）」這樣的3個音所組成。相較之下，爵士所用的和弦，還會在其上再添上「大七度音（△7th）或是小七度音（♭7th）」，變成由4個音所組成的和弦（參照下表）。其實「聽起來像不像爵士」，就取決於這1個音的有無（加上）。接下來，就用右邊的譜例1＆2，來實際比較／感受一下3個音與4個音的和聲聲響差異吧！

▶▶ 輕鬆調出爵士的音色！

除了要注意4音和聲（七和弦）的聲響之外，也要小心吉他的音色選擇。音色這一要素，對想做出「輕鬆樂句主義者」而言是非常重要的！對爵士吉他來說，「甜美」的音色就是基本。拾音器會固定使用前段，要是再將吉他上的Tone鈕轉到一半以下，聽起來就更像一回事了。不過，要是將Tone鈕轉到「0」的話，聲音就會顯得穿透力不足，要小心！

■ **譜例1（3音和聲（三和弦））與譜例2（4音和聲（七和弦））的和弦組成音比較表**

	3個音的和聲		4個音的和聲（像爵士！）			
	□（大和弦 Major Chord）	□m	□△7	□7	□m7	□m7(♭5)
△7th（大七度音）			○			
♭7th（小七度音）				○	○	○
5th（完全五度音）	○	○	○	○	○	
♭5th（減五度音）						○ ※
△3rd（大三度音）	○		○	○		
m3rd（小三度音）		○			○	○
1st（根音）	○	○	○	○	○	○
和弦的組成音（譜例1與2出現的和弦）	C, F, G	Dm, Em Am, Bm	C△7 F△7	G7	Dm7, Em7 Am7	Bm7(♭5)

※ 5th 對應和弦名稱（Chord Name）變成♭5th 了！

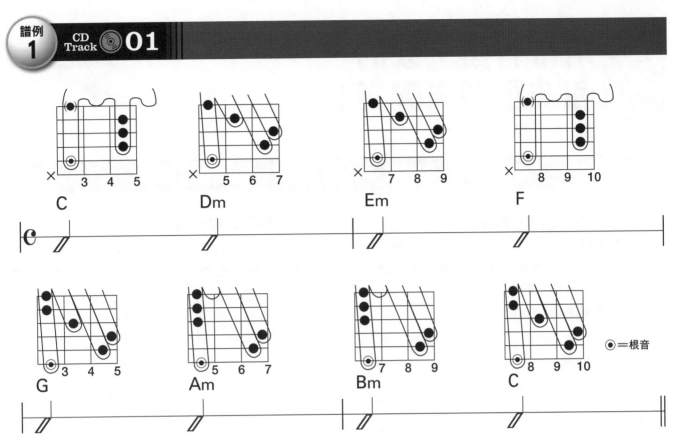

●試著彈了和聲由「Do Re Mi Fa Sol La Ti Do 為底（根音）」組成的 3 音和弦。使用的是後段拾音器。相信各位一聽 CD 就知道，這跟爵士相去甚遠。所以呢，咱們就在下面的譜例 2 做出爵士的味道吧！

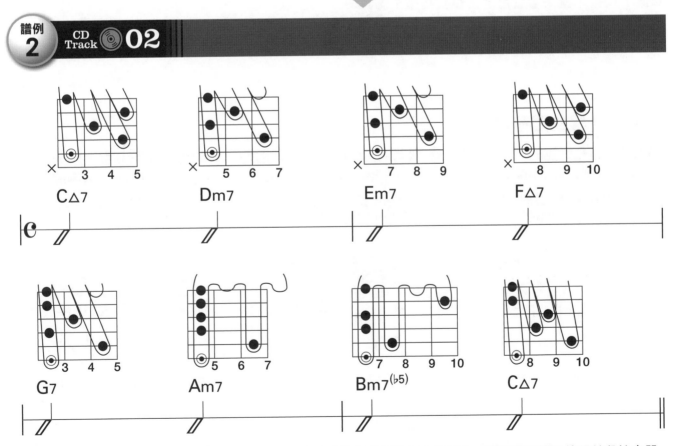

●只要使用 4 個音組成的和聲，就算是這樣常見的和弦進行也能聽起來很爵士。彈奏時當然是使用前段拾音器。用耳朵好好跟譜例 1 比較一下吧！

2 用帶有爵士感的和弦指型去彈奏！

重點 不使用一次壓 6 條弦的封閉指型，同時確實做好左手的悶音（Mute）！

「我就算看上面寫有和弦名稱的譜，也不曉得該怎麼壓和弦。」有這種困擾的人，就該留意爵士系和弦特有的「壓弦指型」。這跟搖滾系的壓法是有些許不同的。

▶▶ 不使用封閉的壓弦指型

每個帶有爵士感的「4音和弦」壓法，都有一個共通之處。就是幾乎不使用在搖滾／流行系常見的全弦（或是第1～5弦）封閉指型。在彈奏爵士時，只會奏響該和弦最低所需的幾個音。讀者最好也趁此機會，知曉雖然上述這種壓法會稍微難彈一些，但在「彈奏爵士時，會傾向避免彈到多餘的重複音」（如：相差八度音程、音名相同的2個音）。知道了以後，就來看看用爵士壓弦指型來彈的譜例1和譜例2吧！

▶▶ 餘弦的悶音法

彈了帶有爵士感的壓弦指型譜例1和譜例2，相信讀者會發現左手悶音（Mute）的重要性。這個左手悶音，是在彈奏爵士和弦時，不可或缺的技巧。在壓弦的同時，使用指尖或指腹去悶掉沒按的餘弦吧！此外，還有以食指根部去悶掉第一弦、彈奏部分封閉時要悶掉高音弦等等，在彈奏時需要因應不同的狀況，使用相對應的悶音法（參照下圖）。總之，就是要讓自己隨時都能做出「弦雖然沒有壓在琴衍上，但手指有觸碰到弦」的情況。

▣ 各式各樣的悶音法

●根音在第 5 弦的 □△7 指型
（例：譜例1第一小節的 C△7）

食指按壓第 5 弦的同時，用指尖悶住第 6 弦。

第6弦
第1弦

用食指根部悶住第 1 弦。

壓弦：食指壓第 5 弦、中指壓第 3 弦、無名指壓第 4 弦、小指壓第 2 弦。

●根音在第 6 弦的 □△7 指型
（例：譜例2第一小節的 C△7）

食指按壓第 6 弦的同時，用指腹悶住第 5 弦。

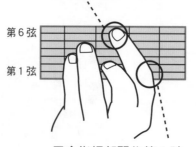

第6弦
第1弦

用食指根部悶住第 1 弦。

壓弦：食指壓第 6 弦、中指壓第 2 弦、無名指壓第 4 弦、小指壓第 3 弦。

●根音在第 6 弦的 □m7指型
（例：譜例1第一小節的 Am7）

食指按壓第 6 弦的同時，用指腹悶住第 5 弦。

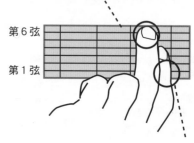

第6弦
第1弦

用食指壓第 2～4 弦的封閉時，彎曲手指的底部去悶住第 1 弦。

壓弦：食指壓第 2～4 弦、中指壓第 6 弦。

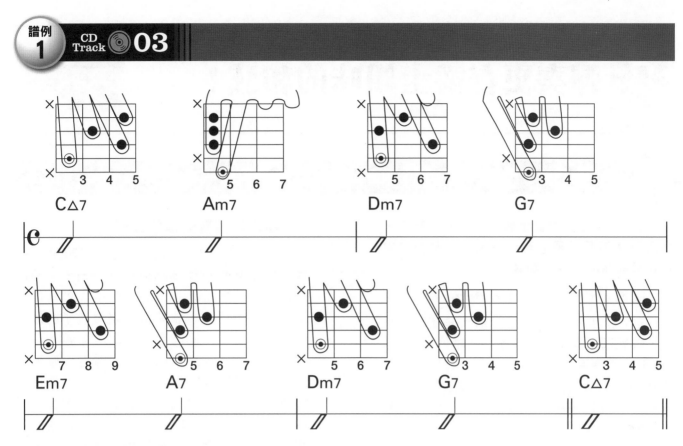

●用常見的和弦進行來彈奏 4 個音的和聲。重點在於完全沒有使用全弦封閉的壓法，藉此來避免彈到重複音。要特別注意第 1 弦有沒有悶好！

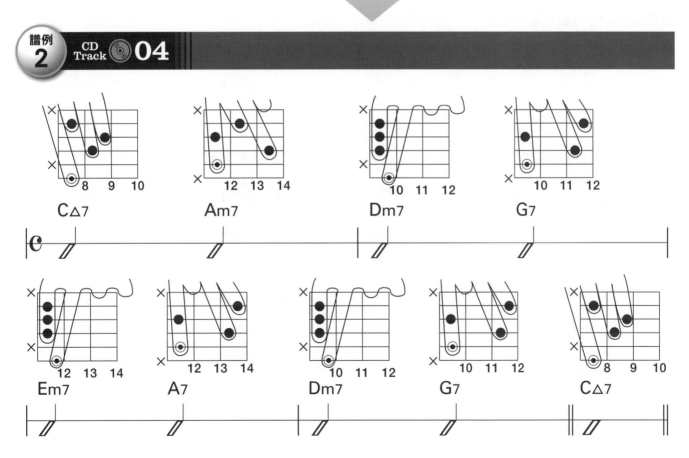

●將與上方譜例 1 相同的和弦進行，改變彈奏把位再彈奏一次。這也同樣沒有使用全弦封閉。另外，彈奏時要細細品嚐只有高把位才營造得出來、更帶有爵士氛圍的聲響！

3 彈奏更有爵士韻味的和弦！

重點 在4音和聲（七和弦）上多加1個音，壓弦指型也要再轉一下！

為了讓和弦更顯爵士韻味，加入延伸音。同時為了不讓「最低音＝根音」，試著改變和弦組成音的排序去壓弦吧！

▶▶ 關於延伸音（Tension Notes）

在4音和聲（七和弦）裡，再追加1個音，讓聲響聽起來更為繽紛。於譜例1登場的(9)和(13)等等，就是要追加的「延伸音」。這種加入延伸音的和弦，可是彈奏爵士不可或缺的。反過來說，只要使用延伸和弦，就能更顯爵士韻味！

原本「Tension」一詞是「緊張」的意思，在此則是為了做出「Extension（延伸）」所用。總之別管這些生澀的解說內容，先來聽聽譜例1的和弦聲響吧！

▶▶ 改變組成音的排序去壓弦！

譜例1和譜例2的和弦進行明明幾乎一樣，但氛圍是不是聽起來有點不同呀？原因就在於和弦組成音（Chord Tone）的排序變了。在爵士裡頭，會頻繁出現這樣子的組成音「換位置」。同時也就因此，會看到許多根音並非和弦最低音的指型。看看下圖所示的延伸和弦壓弦指型吧！上排是「最低音＝根音」，下排則是列有「最低音≠根音」的指型。由於這些是在爵士裡相當常見的和弦，就趁此機會好好記住組成音的「座位」以及指型吧！

■ 常見的延伸和弦

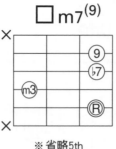

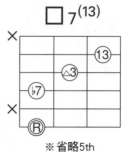

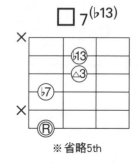

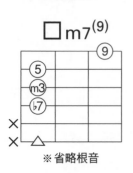

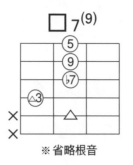

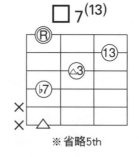

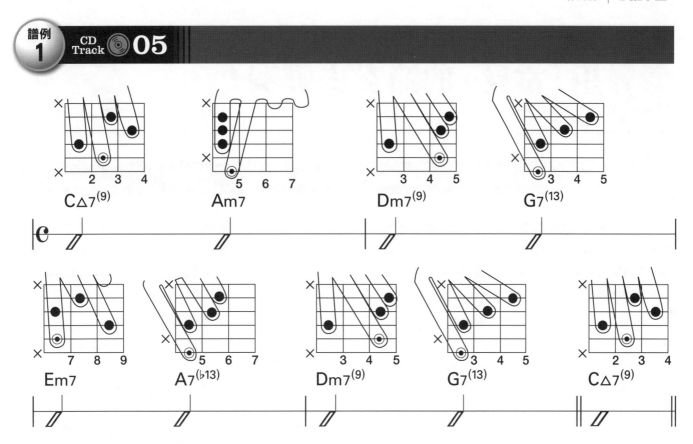

譜例 1 CD Track 05

C△7(9)　　Am7　　Dm7(9)　　G7(13)

Em7　　A7(♭13)　　Dm7(9)　　G7(13)　　C△7(9)

●寫有 (9)、(13)、(♭13) 的就是延伸和弦。要好好認識和弦聲響有延伸出去（延伸音）的感覺！另外，在上述的壓法中，每個和弦最低音都等於根音。

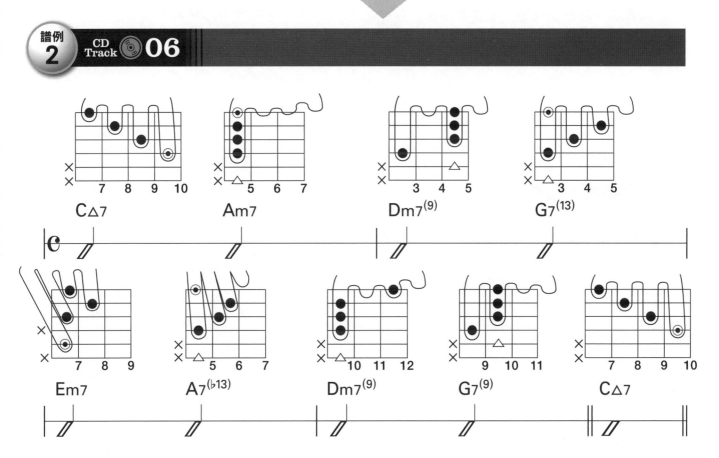

譜例 2 CD Track 06

C△7　　Am7　　Dm7(9)　　G7(13)

Em7　　A7(♭13)　　Dm7(9)　　G7(9)　　C△7

●與上方譜例 1 相同，都有延伸和弦穿插在其中。只是，這邊的最低音未必就等於根音。這種和弦在爵士裡相當常見。請用左頁的圖，好好確認各和弦組成音的排序吧！

4 用「常見」的節奏去彈奏！

輕鬆度

重點 下工夫在彈奏的時機點，增添爵士的韻味！

好不容易學會的帥氣和弦，搞錯彈奏時機也只會變成台上的笑柄。請在此掌握切分的基本模式，學會爵士「常見」的節奏吧！

▶▶ 使用切分奏法（Syncopation）

在爵士的和弦伴奏裡，改變節奏重音點的「切分手法」是相當常見的。切分這門科目雖然千羅萬象，但可以粗略分成兩種類型（也參照下圖）。

首先是搶拍型。此類型會將第一拍或者是第三拍正拍上的和弦，以搶快半拍(提前半拍)的方式去彈奏。營造一種，帶著速度感「衝進去」的氛圍。第二種則是拖拍型。正如其名，彈奏時會故意慢半拍～一拍半出招。對想以「輕鬆彈樂句」主義者而言，在遇到沒辦法馬上壓好的複雜和弦指型時，可

將這招派上用場。同時，應該也能在彈奏自己記不太清楚的樂曲時獲得重用！爵士和弦伴奏的節奏，就是由這些切分節奏隨機組合而成的。

▶▶ 一搭一唱的彈奏方式

在爵士吉他伴奏裡，常會將主旋律與其他樂器所奏的樂句錯開，給人一搭一唱的感覺。因此爵士甚少出現搖滾Riff那種強調節奏的情形（譜例1就是強調節奏的不良示範）。稍微低調、內斂，「偶爾出個聲」的感覺恰恰好是爵士的伴奏精粹之所在（譜例2）。此外，在多次彈奏同一和弦的場合，也能試著加入部分的斷奏（Staccato）手法以呈現出抑揚頓挫的樂感。

◉ 切分手法・節奏譜

● 搶拍型

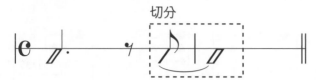

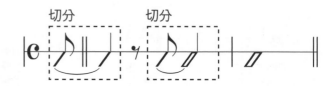

● 拖拍型

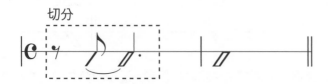

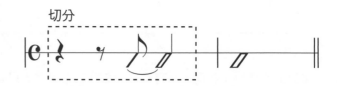

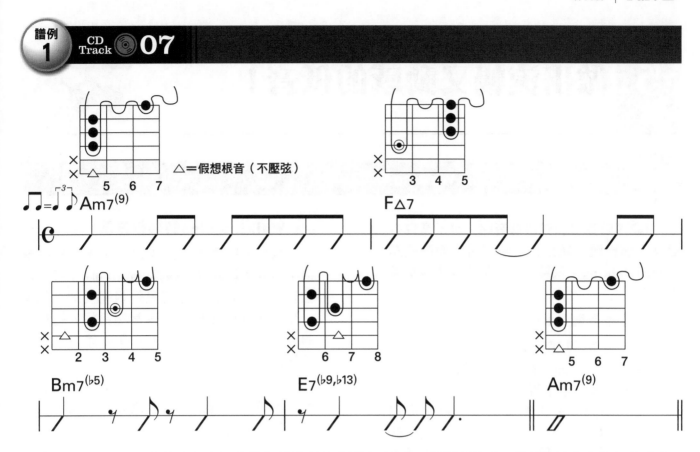

△＝假想根音（不壓弦）

● 為了教學，CD 裡當然也不會漏掉氣氛營造最差的彈奏（哭）。這樣的伴奏，絕對算不上是帥氣的爵士。後半兩小節的切分也是遜～斃了。還是趕緊來瞧瞧譜例 2 的帥氣節奏吧！

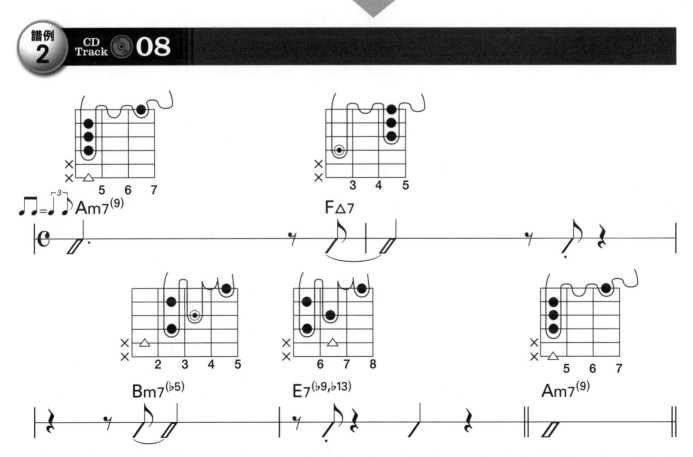

● 使用與譜例 1 一模一樣的和弦，在「像是爵士會這麼彈奏」的時機點下手。就是這樣低調內斂，才是它帥氣的地方。第二小節的 F△7 是搶拍型切分，第三＆四小節則是拖拍型切分。斷奏的地方也要留意。

5 做出流暢又動感的低音！

重點 在彈奏和弦的空隙加入Walking樂句

能夠同時彈奏和弦跟低音的，可不是只有鍵盤手而已喔！讓我們來解構爵士韻味重點之一的Walking，就算只有一把吉他也能享受爵士！

▶▶ 會走的低音（Bass）!?

用吉他來彈奏以四分音符在「行走（=Walking）」的低音樂句，藉此表現出和弦進行……這可是呈現爵士感不可或缺的要素。反過來說，爵士樂句的基本就是這個Walking。此外，在彈奏吉他時加入這樣的Walking，就算奏者只有自己一人，也能彈得很愉快！

▶▶ Walking Line的製作方法

譜例1只是單純加入根音，光這樣是營造不出爵士氛圍的。彈奏Walking時，將「和弦音」加入得恰到好處是絕對需要的。能進一步加入和弦組成外的音當然更好。這樣子的Walking肯定能走得又順又有「潮」感（譜例2）。

下表是譜例2的Walking樂句。希望讀者能好好確認這裡流暢的音高變化，同時也知曉是用了哪些音。

■ 譜例2 登場的Walking Line

○ = 和弦組成音　　△ = 非和弦組成音的音

音程＼拍	第1小節				第2小節				第3小節				第4小節			
拍	1	2	3	4	1	2	3	4	1	2	3	4	1	2	3	4
F					Ⓡ											
E				5		△7							Ⓡ			
D♯												△3				
D							△13				m3			♭7		
C			m3					5		△♭9					△♭13	
B		△9							Ⓡ							5
A	Ⓡ															
	Am7				F△7(9)				Bm7(♭5)				E7(#9)			

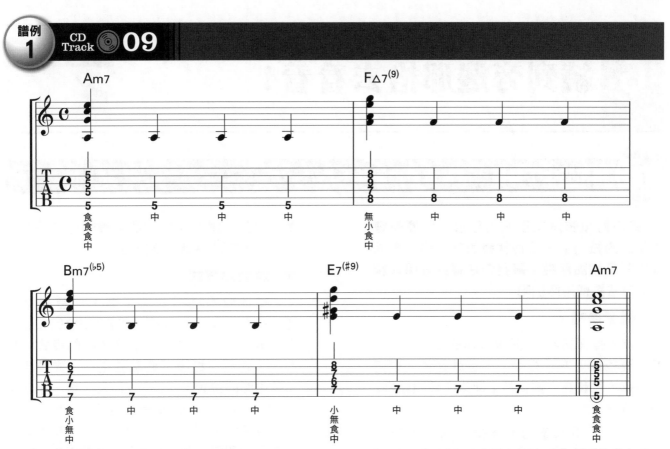

●雖然能感受到和弦進行，但只有根音的 Bass Line 就同機械一般索然無味。這樣當然也不會有爵士的氛圍。咱們還是趕緊學學下方的譜例 2 來彈奏吧！

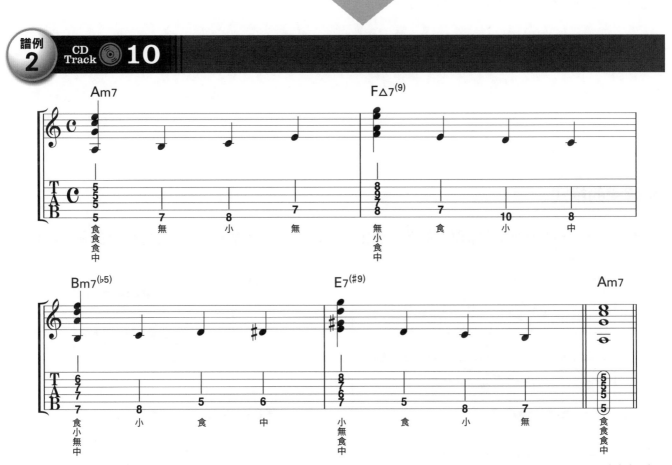

●使用「和弦組成音＋其他音」的 Walking 樂句。和弦進行雖然與譜例 1 相同，但這樣彈絕對更有爵士韻味。另外，請參照左頁的表來確認這裡具體是用了什麼音。

6 繞到旁邊那格去看看！

重點 將和弦上下錯開一格營造爵士風味！

即便對和弦沒有很深的理解，只要學會「錯開的技巧」，彈得就會煞有其事。總而言之就是繞點路啦！讓我們在這好好學習繞道的方法跟使用時機吧！

▶ 繞道是指？

首先彈彈譜例1，是很普通的和弦進行。但只要找個地方「錯開」，也就是加入繞道的和弦，就會馬上變得爵士起來（參照譜例2的繞道處）。

可是，胡亂添加這樣繞道的音可非善舉。為了不影響到原本該彈奏（抵達）的目標和弦，要若無其事般地用「較短的音符」加進來。有時也會併用斷奏，強制將聲音切斷。此外，跟P.16介紹的各種切分法一起組合起來，就能讓進行更顯自然。

▶ 繞道的方式

繞道有兩種模式（下圖）。首先第一種，是在以全音為間隔（2格）的2個和弦當中，像是彈奏「經過音」般滑順的模式。換言之，就是在抵達下個和弦之前，先繞到兩和弦中間的位置。以譜例2而言，第一小節的C△7→C#m7→Dm7就是這種模式。另一種，就是單純先繞到下個和弦的半音（1格）之上或之下的和弦。譜例2第三小節的B♭7→A7就是如此。在彈奏A7以前，先繞去彈了B♭7。

◻ 繞道的模式

●C△7→C#m7→Dm7（譜例2的第1小節）
繞道

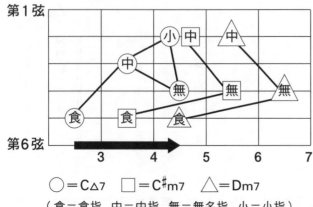

○＝C△7　□＝C#m7　△＝Dm7
（食＝食指　中＝中指　無＝無名指　小＝小指）

●B♭7→A7（譜例2的第3小節）
繞道

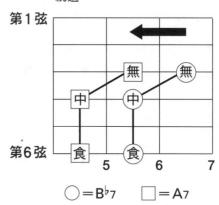

○＝B♭7　□＝A7

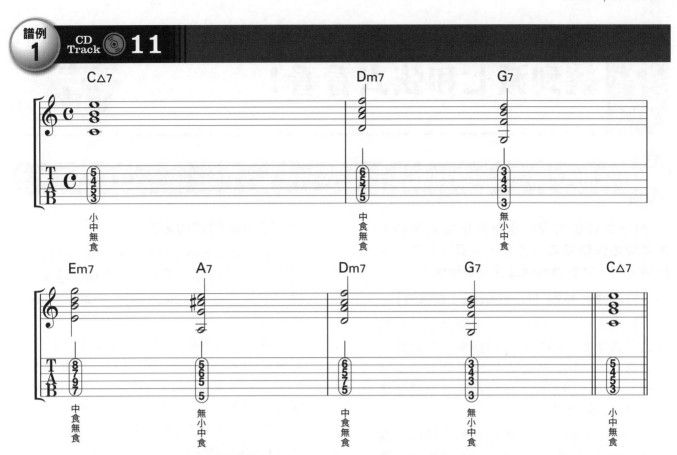

●因為彈奏的是 4 音和弦，姑且算有點爵士感。可是感覺，就是有哪裡還不太到「味」……。這裡就用「錯開的技巧」，試著繞道看看吧！

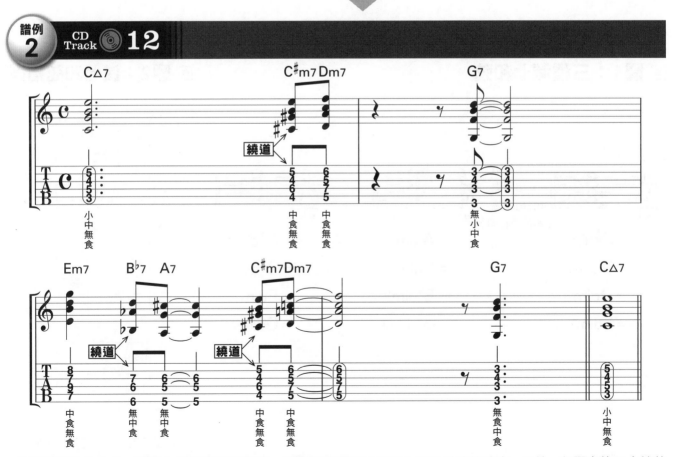

●透過繞道的方式，讓爵士的氛圍更加明顯。也要仔細留意恰好加入切分手法的地方。另外，在彈奏第三小節的 B♭7 → A7 時，為了運指方便，省略了第 2 弦的壓弦。

繞到減七和弦去看看！

重點 使用減和弦做出流暢的和弦進行

爵士的和弦工程必定要是悠揚柔美的！這時登場的便是減七和弦。只要將其作「連接詞」用，就能讓和弦進行更為流暢。

▶▶ **關於減七和弦（Diminished Chord）**

先比較一下譜例1和2，掌握減七和弦獨特的聲響氛圍。這種和弦的型態相當特殊，各組成的音與音之間的音程皆相差「3格（m3rd）」，總是給人一種不安、想找個地方冷靜下來的感覺。

用組成音的差異來看減七和弦的話，就只會有圖1這三種而已。因此壓弦指型就如圖2所示，每個音都有可能會是根音。換言之，一個指型就等於是同時壓著4個減七和弦。

▶▶ **減和弦的使用方式**

來聊聊減和弦這個「連接詞」的繞道方式吧！一般而言，常用在2個間隔全音（2格）的和弦之間。譜例2第一小節的C#dim7即是如此。

還有另一種高級技巧，是在看到「□7⁽♭9⁾」這類和弦時，改成彈奏高「□」半音的減七和弦。比方說譜例1第三小節的A7♭，在譜例2則被改成了A#dim7（A#dim7＝Edim7）。這就是利用兩和弦的組成音相似之原理，來抽換和弦的編曲技巧。

▣ **圖1：三種減七和弦**

G#dim7
＝Bdim7
＝Ddim7
＝Fdim7

Adim7
＝Cdim7
＝E♭dim7
＝G♭dim7

A#dim7
＝C#dim7
＝Edim7
＝Gdim7

▣ **圖2：減七和弦指型**

※不論哪個音都有可能會是根音

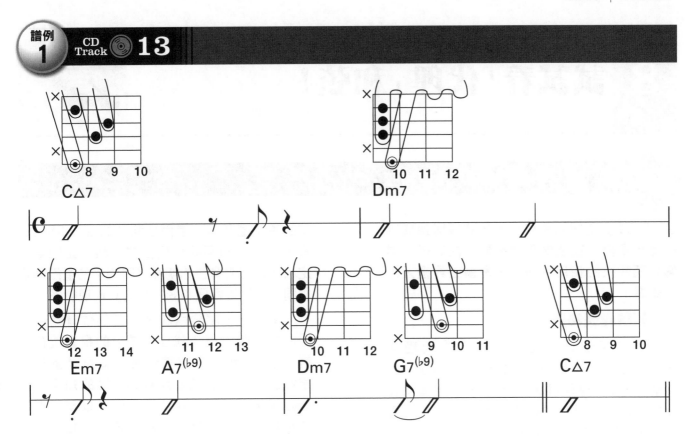

●沒有繞道的和弦進行。這樣直接彈下去會讓和弦進行過於露骨。很想要再婉轉流暢一點對吧！那我們就用下方的譜例繞去減和弦看看吧！

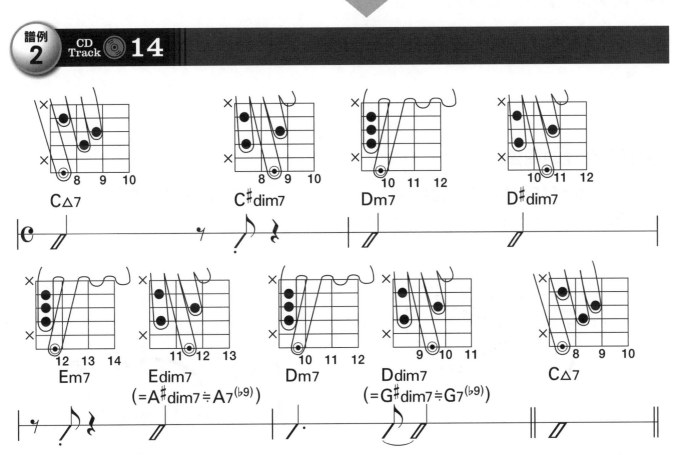

●前半兩小節的減和弦，就相當於 C△7 → Dm7 以及 Dm7 → Em7 之間的潤滑劑。後半則是用減和弦抽換掉原本為「□7⁽♭9⁾」的和弦（這是高級的改編和弦技巧）。

試試看「代理」和弦!

重點 將「□7」和弦,換成「代理和弦」!

「□7」這個七和弦,光是將根音換成其他音來彈奏,就能輕鬆做出爵士的味道。這個代理和弦的使用手法,可是爵士界裡人人皆知啊!

▶▶ 何謂代理和弦?

不知各位讀者是否有聽過「代理和弦」?這指的便是組成音相仿於原和弦,因此能拿來代替原本和弦的和弦。而筆者將在此特別介紹「□7」的代理和弦,這也是彈奏爵士不可或缺的知識之一。

▶▶ 代理和弦的使用方式

G7和D♭7是相當常見的一種代理和弦。先使用下圖來一窺它們之間的關係吧!就如

①的指版圖所示,這兩個和弦的△3rd與♭7th音,雖然方向不同,但位置一樣。正因為決定和弦性格究竟是「明亮／陰暗」的這兩個音相同,所以這兩個和弦才會成立代理關係。

接下來,請看兩和弦根音的位置關係。「原本和弦」與「代理和弦」的根音位置,就如圖2所示,為斜線位置。這可是重點!雖然這類代理和弦是比較偏進階的知識,但最好還是記一下「組成音相同」以及「根音位置呈兩相鄰接格的斜線位置」不吃虧喔!介紹完以後,就來看看使用一般和弦的譜例1,以及加入代理和弦的譜例2吧!

■ 代理和弦的關係性:G7 ⇄ D♭7

① G7 和 D♭7 的指型(省略5th)

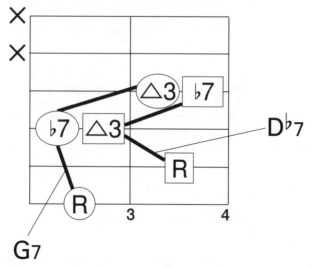

② 根音的位置

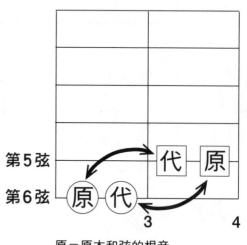

原＝原本和弦的根音
代＝代理和弦的根音

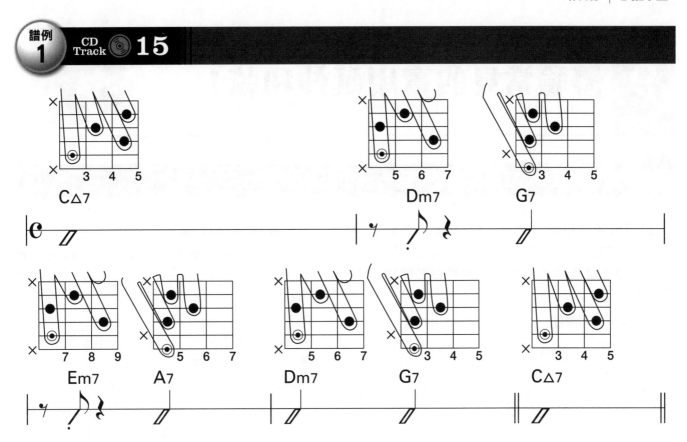

●爵士常見的和弦進行。但感覺過於平淡，而且各個和弦的轉變感也過於突兀……。咱們就在下個譜例加入代理和弦吧！

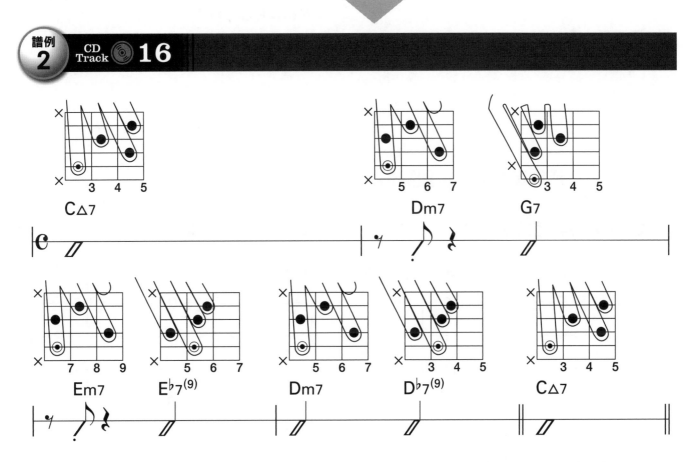

●將譜例 1 第三小節的 A7 改成 E♭7（並多加 9th 音）。這就是爵士常見的代理和弦手法。此外，譜例 1 第二小節的 G7 也換成了 D♭7（這也加了延伸音 9th）。

9 體驗常見的實用延伸和弦！

輕鬆度

重點 試著在和弦進行裡加入延伸音！

就算對和弦理論一問三不知也OK！在爵士常見的和弦進行最小單位，「二五和弦進行」裡加入延伸音，領略能用於實戰的使用法吧！

▶▶ 關於延伸和弦（Extended Chord）

讓我們再來介紹一下P.14「彈奏更有爵士韻味的和弦！」曾出現過的延伸和弦吧！

使用延伸和弦，能讓聲響顯得更為寬闊。此外，也有讓和弦進行變得更為流暢的好處。特別是在控制各和弦最高音（Top Note）時，極為實用。因為上述幾個因素，延伸和弦在爵士裡的人氣一直居高不下。

▶▶ 實踐延伸和弦！

那就來看看譜例1～4吧！此和弦進行的基本型為「Dm7→G7→C」，以及「Dm7(♭5)→G7→Cm」，是「二→五→一（II-V-I）」的和弦進行，一般稱作「二五和弦進行」。這也是爵士不可或缺的要素，希望讀者務必要確切抓到那個感覺。不過因為這屬於比較進階的內容，不懂的人無視它也OK！

這裡的重點在於和弦進行中，加入(9)和(13)等延伸音所營造出的整體聲響。咱們就先無視晦澀的理論，博學強記地把它整個記在腦海裡吧！另外，下圖標示的是根音和延伸音的位置關係。只要記住這個，就能快速壓出延伸和弦囉！

◾ 根音和各延伸音的部分位置關係

● 根音在第6弦的對應圖

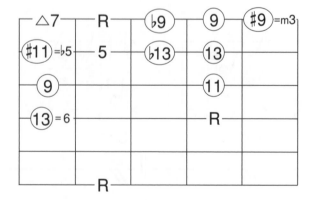

● 根音在第5弦的對應圖

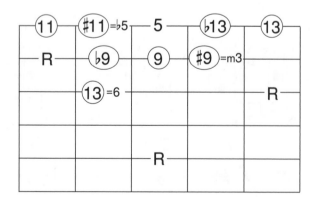

○＝延伸音　　　R＝根音

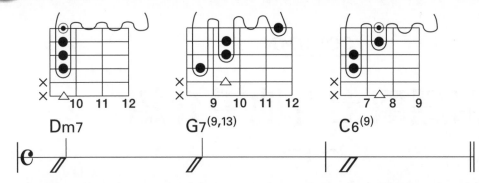

Dm7　　　G7^(9,13)　　　C6⁽⁹⁾

●利用延伸音，讓位於第一弦的最高音（Top Note）能如行歌般悠揚的範例。有時也會出現像 G7^(9,13) 這樣，同時使用包含 2 個以上延伸音的和弦。

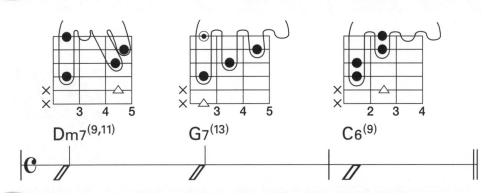

Dm7^(9,11)　　　G7⁽¹³⁾　　　C6⁽⁹⁾

●將各和弦的最高音固定在第一弦第 3 格的模式。最後的 C6⁽⁹⁾，雖然和譜例 1 的彈奏把位不同，但指型本身卻如出一轍，是相當神奇＆便利的和弦。

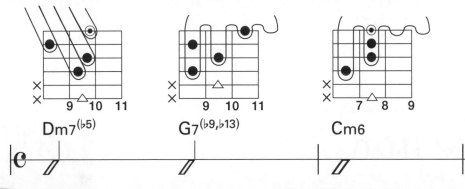

Dm7^(♭5)　　　G7^(♭9,♭13)　　　Cm6

● 小調（Minor Key）的和弦進行。最初的 □m7^(♭5) 雖然不是延伸和弦，但這樣的表記法相當常見。另外，最後的 □m6 是小調中相當常見的和弦。這些與延伸和弦都是小調曲子不可或缺的元素。

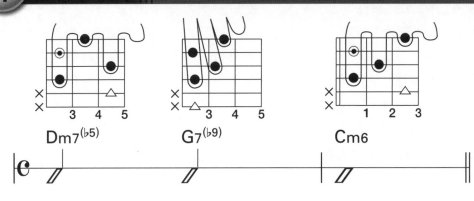

Dm7^(♭5)　　　G7^(♭9)　　　Cm6

●希望在彈奏時能好好感受 G7^(♭9) 的聲響。此外，雖然最後以 Cm6 作結，但也能用大調系和弦來收尾的（譜例 3 也能如此）。讀者可以發揮實驗精神，套入譜例 1 ＆ 2 所用的 C6⁽⁹⁾ 感受一下。

精選爵士吉他手介紹
~1~

Herb Ellis

『Nothing But The Blues』
Herb Ellis

深受鄉村音樂的薰陶

1921年生於美國德州。為繼承Modern Jazz Guitar始祖——Charlie Christian風格的其中一人。於1943年徵選合格的同時，也正式出道。在各個樂團有了活躍表現之後，於1953年以Barney Kessel的後繼者身分加入Oscar Peterson Trio。合作期間約5年，同時也在Verve Records產出由他領導的5張專輯。他最大的特徵，是編曲風格深受小時候Radio播的鄉村音樂所影響。此外，他帶有奇妙語感的獨特撥弦法也值得再三留意。

Larry Carlton

『Last Nite』
Larry Carlton

猶如巨匠一般精湛無比

1948年生於美國加州。自小就熟稔吉他，於十來歲時傾心於Joe Pass。除了爵士之外，也精熟搖滾、鄉村等樂風，演奏風格之廣讓他能游刃有餘地在Session Work中積攢職歷。在70年代於The Crusaders、Steely Dan等樂團的演出頗受好評，一口氣成了音樂界寵兒。1978年的獨奏作品『Larry Carlton』也是大爆紅，令他的地位就此固若金湯。不論哪種曲風都能完美掌握，並放入他大量的個人特色，技藝之精湛可說是吉他的頂尖工匠也不為過。因其鍾愛使用Gibson ES-335吉他，故有「Mr.335」之稱。

Charlie Christian

Modern Jazz Guitar 的始祖

『The Genius Of The Electric Guitar』
Charlie Christian

1916年（也有一說是1919年）生於美國德州。對Bebop有莫大貢獻，同時更奠定了電吉他於爵士樂中獨奏樂器的地位。於1939年參加Benny Goodman（單簧管演奏家）的音樂團體，每天與樂團演出，結束後又跟夥伴們進行Jam Session的日子。於Jam Session所錄製的『After Hours - Monroe's Harlem Mintons』也是不容錯過的名專輯。他手持Gibson最早的電吉他ES-150，以Single Tone奏出了管樂器風格的樂句。希望讀者能一聽他正確無比的時間感和明確清晰的音色。

Grant Green

有著寬闊音樂性的吉他手

『Grantstand』
Grant Green

1935年生於美國密蘇里州。是一位除了主流爵士之外，還受到許多迷幻爵士（Acid Jazz）和放克爵士（Funk Jazz）粉絲們熱烈支持的吉他手。十來歲時就已經開始職業生涯，1960年到紐約發展。1961年以他為首，於Blue Note Records發行了『Grant's First Stand』。之後於同家唱片公司發行了許多他領導的專輯。到了60年代後期，逐漸以Funky為主打風格。最大的特徵為，以單音為主體呈現有如管樂器般的演奏，以及銳利的音色。

Barney Kessel

藍調韻味也相當豐富

『Easy Like』
Barney Kessel

1923年生於美國奧克拉荷馬州。1940年初期進入職業樂界，曾與Charlie Parker等著名演奏家一同演出。於1950年代參加Oscar Peterson Trio後，開始聲名大噪。雖然深受Modern Jazz Guitar始祖──Charlie Christian的演奏所影響，但也透過大量彈奏和弦的方式，編寫出聲響具有相當「厚度」的獨奏，開創出自己獨特的風格。此外，他的演奏也有豐富的藍調韻味，常能在曲中聽見他使用推弦的豪爽演出。

1 用A小調五聲音階
彈奏爵士風Solo！

輕鬆度

重點 就算只靠眾所皆知的A小調五聲音階也能彈奏爵士！

就算你只會飆五聲音階，也完全無所謂！就讓我們別管那些困難的音階，用大家都會的小調五聲音階來彈爵士Solo吧！

▶▶ 關於小調五聲音階（Minor Pentatonic Scale）

小調五聲音階（簡稱小調五聲），是由「根音、m3rd、4th、5th、♭7th」這5個音所組成。在搖滾和藍調等曲風，不論是大（Major）還是小（Minor）和弦都經常使用這個音階，相信人人都至少彈過一次。

換作爵士，這個音階則是在小調的樂曲或是爵士藍調（Jazz Blues）中較常出現。不過，有時候會因為和弦進行的變化，而與曲子不合。雖然在使用上有不少限制，但這個音階的用途相當廣泛，是無庸置疑的必修科目！

▶▶ 追加藍調音（Blue Note）

藍調音正如其名，就是指「聽起來有藍調感的音程」，「m3rd、♭5th、♭7th」這3個就是所謂的藍調音。由於小調五聲已包含「m3rd和♭7th」這2個音了，只要再放入剩下的♭5th，就能讓樂句帶有更澀苦的藍調味。A小調五聲加入♭5th的指型就如下圖。接著就用譜例1＆2，來瞧瞧使用這指型的2個Solo吧！

◼ A小調五聲音階與♭5th

■ 根音在第6弦的指型

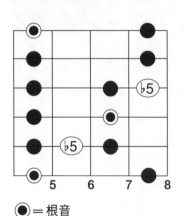

■ 根音在第5弦的指型

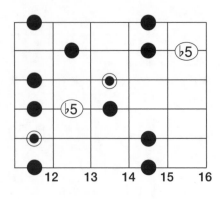

■ 爵士常見的指型

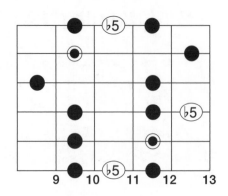

◉＝根音

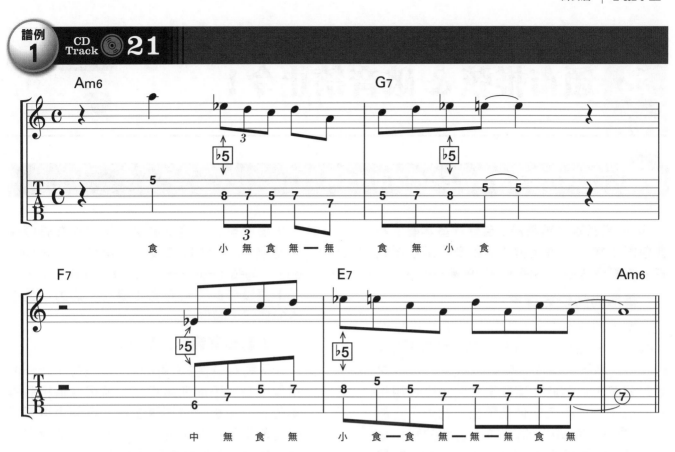

●於第一小節的第三拍，突然跳到♭5th。第二小節的♭5th，讓 4th（D 音）到 5th（E 音）的過程更為順暢。上述兩種便是♭5th 的常見用途。

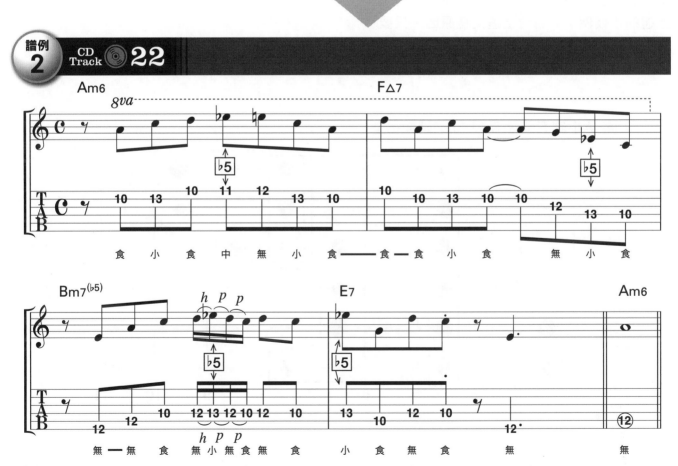

●第三小節的♭5th，由於穿插在第四弦第 12 格的 4th（D 音），聽起來就像日本演歌獨特的抖音一樣。這也是使用♭5th 的經典樂句。另外，要多加留意運指記號「—」所標示的是指異弦同格壓弦法（譜例 1 也是）。

※ 雖然譜面沒有標示，但至此之後出現的八分音符，都會有些許變化。至於怎麼變化，就好好聽 CD 吧！

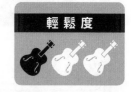
2 頒布推弦＆破音禁止令！

重點 下工夫在奏法與音色上就能奏出爵士味！

　　這裡我們就來瞧瞧爵士吉他的基本奏法和音色吧！加上「禁止推弦」以及「禁止開破音」這兩條禁令，不假修飾地彈奏Solo！

▶▶ 奏法與音色的歷史

　　爵士的吉他Solo基本上是不使用推弦（Bending）的。在「單音演奏」於爵士發展的歷史上劃下一筆時，還沒有Light Gauge之類的軟弦，也因此在編寫樂句時，不使用推弦就成了一種固定的傳統風格。此外，「甜美的Clean Tone」也是爵士吉他的特徵之一。除了當時音箱（Amp.）／效果器（Effector）的問題之外，據說也是為了要做出「如管樂器般悠揚的音色」，所以才有了上述的「慣例」。綜合上述兩個原因，只要有「推弦＆破音（Distortion）」的出現，不

管再怎麼努力，還是會讓人覺得你在彈藍調（譜例1）。將推弦換成「捶弦（Hammer-on）、勾弦（Pull-off）、滑音（Slide）」，才是能讓讀者的「輕鬆爵士樂句」之力快速進步的捷徑（譜例2）。

▶▶ 小調五聲音階擴建工程！

　　下圖為譜例2所用的A小調五聲＋♭5th的指型。由於不能使用推弦，就得像這樣將彈奏範圍朝指板左右擴張才行。這個小調五聲的延伸指型，除了在爵士之外，於搖滾／藍調當中也絕對是必修科目！

■ A小調五聲音階＋♭5th的延伸指型

◉＝根音　　▭＝基本指型　　┈＝延伸指型

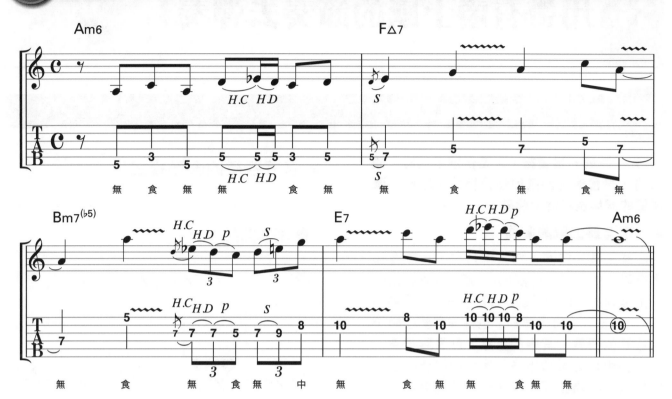

●雖然聽起來很帥，但這個演奏與爵士相去甚遠。這樣的音色再加上推弦手法，所「造成」的樂音就變成藍調。

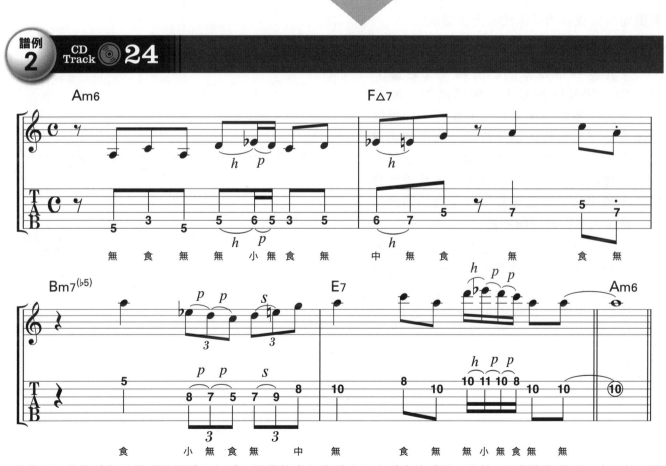

●譜例 1 的推弦部分換成了捶弦＆勾弦。這樣的音色應該也更有爵士的感覺。另外，要留意與譜例 1 之間的運指差異。相信不用我說，大家都知道譜例 2 會更為複雜。

3 用帶有爵士感的節奏去彈奏！

重點 善用切分手法來呈現爵士氛圍

　　光「陳列一堆音符」，是傳達不出爵士韻律的。學會帶有動感的切分模式，就算是彈簡單的樂句也能爵士起來。

▶▶ 帶有爵士感的節奏

　　單只是在譜面上撒一排音符，也不會讓人有爵士的感覺（譜例1）。就好像過往爵士人常提到的「搖擺（Swing）」一樣，「節奏（Rhythm）」和「律動」也是演奏爵士時不可或缺的要素。其中的重點，就是跟伴奏一樣，利用切分製造出多采多姿的節奏手法。即便只是小調五聲（&♭5th）的簡單內容，在節奏上下點工夫就會是一段貨真價實的爵士樂句（譜例2）。換句話說，就算記不起很多樂句，只要會用不同的節奏去彈就OK！

▶▶ 各式各樣的切分

　　來介紹一下基本的切分模式（右圖）吧！①～③是被稱為「一拍半樂句」的切分。給人一種節奏漸漸錯開的感覺。如果能連續彈奏這三種模式而不跑拍，那你的節奏感就完美了。④是「二拍三連音」。雖然一般多會標示成第一小節那樣，但將其看做是第二小節中的「以三連音」為基礎的切分手法，會讓人更容易理解才是。

　　順帶一提，就算手邊沒有吉他，也能做切分節奏的練習。只要配合節拍器，去敲打桌子或是大腿就行了。用各式各樣的方法鍛鍊節奏感，挑戰爵士特有的切分樂句吧！

◼ 各式各樣的節奏模式

● 基本節拍

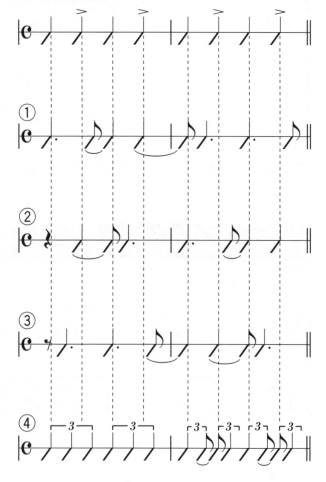

譜例 1 CD Track 25

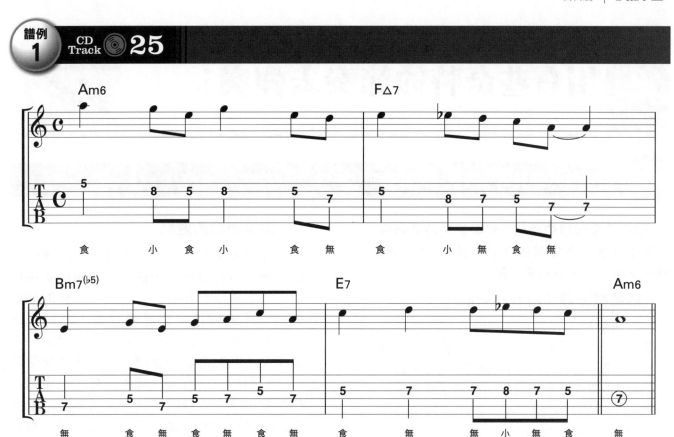

●總之就是放了一堆音符的樂句。彈起來既不像爵士,也一點也不帥~!想做出爵士特有的律動,就得活用經典的切分節奏才行。咱們來看看譜例 2 吧!

譜例 2 CD Track 26

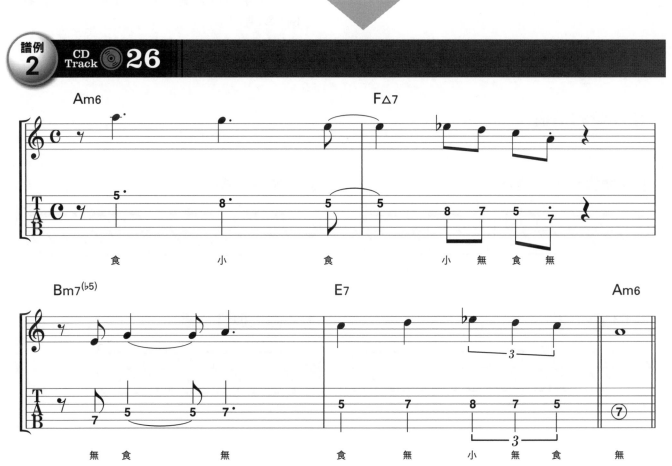

●在某些部分加入切分手法的 Solo。此外,偶爾也使用休止符來改變音符的「佈置」,為樂句加上抑揚頓挫。使用的音雖然跟譜例 1 差不多,但有在節奏上花心思的譜例 2 更有爵士的氛圍。

4 用有些奇特的節奏去彈奏！

重點 試著放入節奏的「機關＝複節奏」

即便只是簡單的樂句，節奏好玩的話自是件有趣的事。這裡就來學學複節奏，輕鬆體驗一下帶有爵士感的樂句吧！

▶▶ 關於複節奏（Polyrhythm）

眾所皆知，在四拍上彈奏八分音符時，如果是「4個音一組」的樂句，彈起來最沒有疙瘩（下圖①）。但在爵士裡頭，「3個音一組」和「5個音一組」的樂句也相當常見（下圖②③）。也就是說，在明明就是四拍的譜面，刻意去彈奏聽起來像三拍和五拍的樂句。像這樣子使用節奏的方式，音樂術語為複節奏。就如其名，是將「複數＝Poly個節奏」組合起來的意思。

▶▶ 節奏機關的效果

聽眾很殘酷，當耳中的音樂過於稀鬆平常，他們可是會打哈欠的。在樂句的某些地方，施加會讓他們發出「喔!?」一聲的巧妙機關，才能夠讓他們感到有趣。特別是爵士，更常重視一首曲子中有沒有適度的「不協調感（有點奇妙的氛圍）」。除了會使用「不協調感」在音階、音符上外，也會體現在節奏手法上。就如同使用「延伸音」來造成聲響變化一般，請在節奏上也透過「複節奏」的手法，做出有點奇妙的樂句吧！

由於此處的重點在節奏上，用五聲音階系的簡單音群會更見效。那麼，就來看看譜例1＆2吧！

▣ 複節奏的構造

① 4個音一組（基本）

② 3個音一組

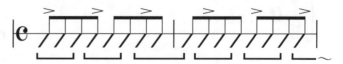

③ 5個音一組

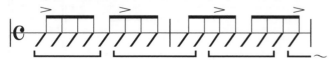

④ 4個三連音一組

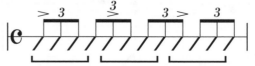

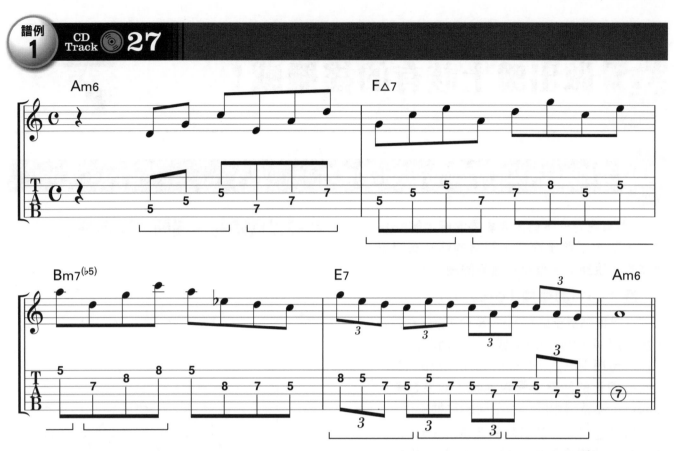

●前半為 3 個音一組的樂句。給人「Modern Jazz」風的感覺。第四小節是在三連音的節奏上，彈奏 4 個音一組的樂句。注意別跑拍囉！

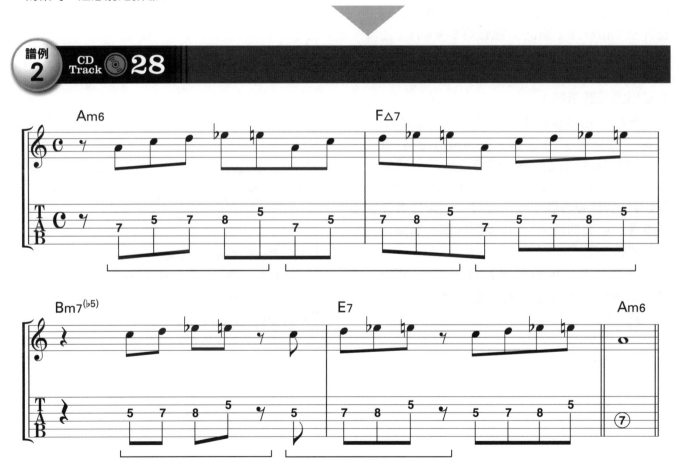

●彈奏 5 個音一組的樂句範例。第三小節之後還能看到休止符也被含蓋在內。此外，這類樂句要是沒有天天做節奏的練習，是不會進步的。手邊沒有吉他也可以用節拍器好好鍛鍊節奏感吧！

做出爵士該有的搖擺感！

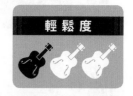

重點 跟節奏組有點脫節進而做出獨特的律動

咱們來思考一下爵士演奏是怎麼控制Solo律動的吧！以爵士而言，跟鼓的節奏有難以言喻的「脫節」，就是搖擺感的關鍵！

▶▶ 爵士Solo的律動（Grooving）

一般提到爵士的打鼓節奏，會想到右方圖①那樣用鈸（Cymbal）或Hi-hat所敲的節奏（在爵士裡稱之為「Cymbals Legato」）。於此三連音的節奏上彈吉他時，如果是單音的Solo，那就得跟圖①有不同的律動才行。

如果是搖滾／藍調的三連音Shuffle，吉他的節奏通常會跟鼓一樣（圖②）。但在爵士裡頭，要用近似8 Beat「沒那麼Shuffle」的節奏去彈才對（圖③）。這種節奏可以說是介於Shuffle（圖②）跟恰好8 Beat（圖④）之間。可想而知，這樣會讓吉他Solo跟鼓的節奏有難以言喻的差距，但這正是被稱為搖擺的律動精髓！

實際上拍子要拖多長並沒有一個固定的答案，而且還會因曲速（Tempo）而有變化，實在讓人難以捉摸。但總之呢，以輕鬆樂句的角度而言，就是「盡可能地用沒那麼Shuffle的感覺去彈奏」。接著，就來看看完全跟著鼓節奏的譜例1，以及跟鼓節奏有點錯開的譜例2吧！

不過，上述內容只限於彈奏Solo的時候。如果彈的是伴奏，那就要跟鼓保持一樣的節奏才行。

■ 難以言喻的「錯開」關係性

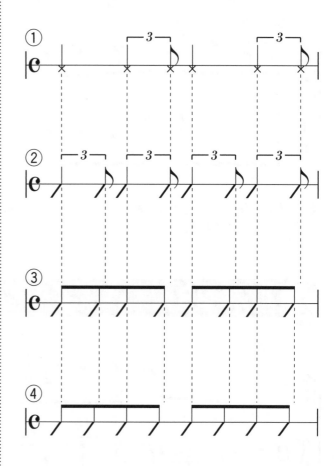

※① 爵士的 Cymbals Legato
※② 搖滾／藍調的三連音 Shuffle
※③ 帶爵士感「沒那麼 Shuffle」的節奏
※④ 正經八百的 8 Beat

譜例 **1** CD Track **29**

●完全配合鼓的節奏在彈奏。讓人絲毫感受不到「搖擺」的氛圍。以爵士的 Solo 而言,像下方譜例 2 那樣彈奏才更有味道。

譜例 **2** CD Track **30**

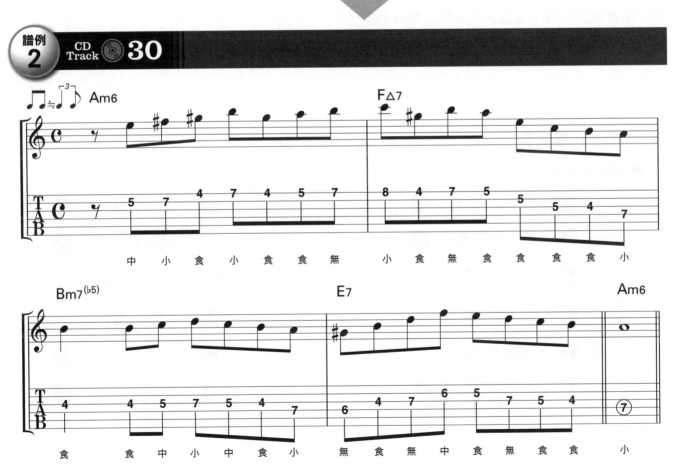

●彈奏的節拍感差不多就介於 Shuffle ～ 8 Beat 之間。使用的音雖然跟譜例 1 相同,但這樣的律動更顯爵士風味!

6 在A小調五聲音階的5個音 當中多加2個音去彈奏！

輕鬆度

重點 以小調五聲為基礎，征服王道小調音階！

「我不是很懂爵士在用的音階……」就算這樣你也能輕鬆學會！只要在小調五聲裡多加2個音，就會變成帥氣又帶有爵士感的音階。

▶▶ 多加2個音變成Dorian！

　　光靠A小調五聲（＋♭5th），能彈的樂句終究有限（譜例1）。這時，我們就來試著將9th(=2nd)跟13th（＝6th）這2個音加進去吧（參照下圖）。這樣排列的7個音，在爵士就稱為「Dorian Scale」，是頻繁被使用的一種小調音階。這7個音分別依序是「根音、9th、m3rd、4th、5th、13th、♭7th」。

　　譜例2即是使用Dorian的範例。為了呈現適度的藍調感，也加了♭5th（藍調音）進去。在彈奏爵士時，作為其根源的藍調味也是頗受重視的。

▶▶ 多加2個音該用在哪

　　最常出現小調五聲＋2個音（2nd＝9th及6th＝13th）的Dorian Scale之處，就是小調樂曲的調性和弦（也就是說，如果Key＝Am，那就是用在Am處）。以「根音～9th～m3rd」（例：A音～B音～C音），還有「5th～13th～♭7th」（例：E音～F♯音～G音）這樣的經過音手法較為常見。

　　此外，也有人將其視作是「小調五聲＋延伸音」，用在Solo中當作亮點。

　　廢話不多說，先背好下圖的指型吧！之後再藉右方譜例的和弦進行，彈出讀者自己的Solo吧！

■A小調五聲音階 +9th+13th（＝A Dorian）& ♭5th

■ 根音在第6弦

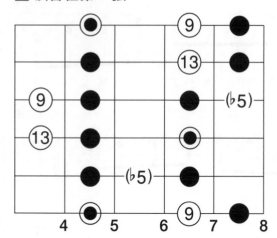

■ 根音在第5弦

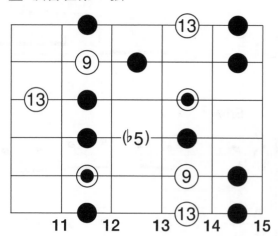

◉ ＝根音

譜例 1 CD Track **31**

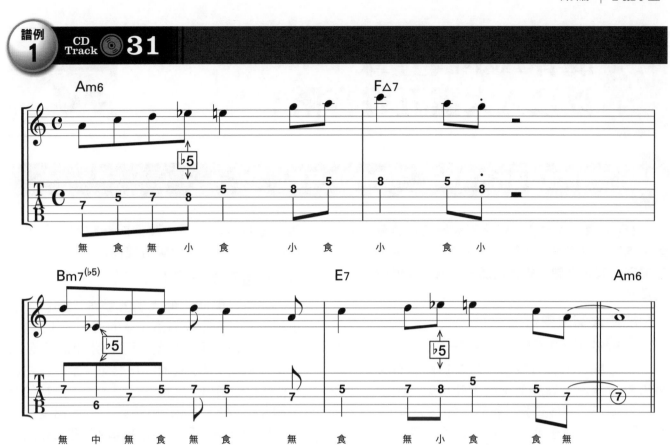

●只使用 A 小調五聲＋♭5th 的 Solo。光彈第一〜二小節，就讓人無聊得快受不了，到了第三小節依舊索然無味。還是快點來瞧瞧譜例 2！

譜例 2 CD Track **32**

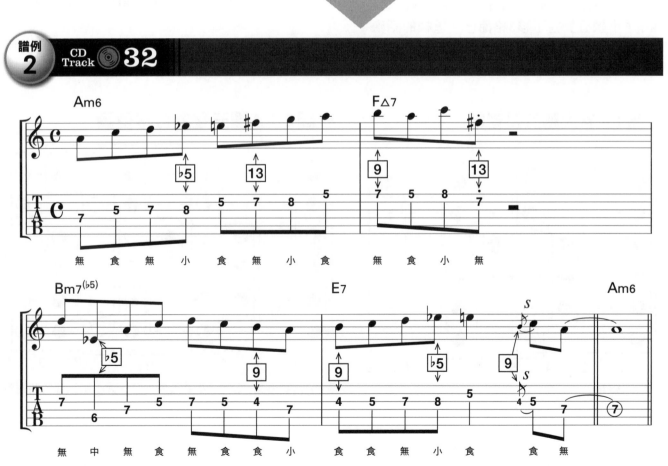

● A 小調五聲加上 9th 跟 13th 所構成的 Solo（也有♭5th）。雖然只是加了 2 個音，但卻相當有爵士感。跟譜例 1 好好比較一下吧！

7 混彈A小調五聲 以及A大調五聲音階！

輕鬆度

重點 混彈兩種基本的五聲音階，拓展樂句的寬度！

只用小調五聲的話，能想到的樂句也很有限。咱們就在這學會大調五聲的使用法，將兩者混在一起彈奏吧！這肯定能一口氣拓展樂句的寬度！

▶▶ 關於大調五聲音階（Major Pentatonic Scale）

既然都有小調五聲了，想當然爾也有大調五聲。遇上大調和爵士藍調時，就用用看大調五聲吧！組成音為「根音、9th、△3rd、5th、13th」這5個音。也經常當作大調音階（Major Scale）的省略版來使用。

最簡單的彈奏指型，就是圖1的實線部分。各位有注意到嗎？這音型的根音較第六弦的A小調五聲往下移3格而已。這樣的話應

該馬上就能記住了！順便記一記吧！另外，譜例1就只有使用大調五聲而已。

▶▶ 混合兩種五聲！

混合「開朗」的大調五聲跟「陰鬱」的小調五聲，做出帶有爵士感的音階吧！圖2就是混合以後常用的指型。而譜例2也就是使用這兩種A調五聲所寫的Solo樂句。重點就在於「m3rd→△3rd（嚴禁反過來！）」這樣的音符變化（圖2、譜例2箭頭處）。這招是爵士基本中的基本。只要能掌握這2個音的動向，你的輕鬆樂句度就會突飛猛進！另外，程度更進階的讀者，也請學著將「大調五聲＋小調五聲」視作「Dorian Scale＋△3rd」吧！

■ 圖1：A大調五聲音階

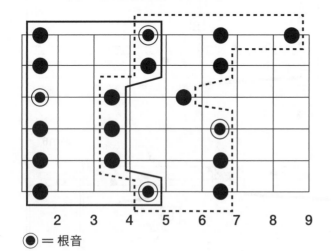

2　3　4　5　6　7　8　9

◉ = 根音

■ 圖2：A調五聲混合指型圖

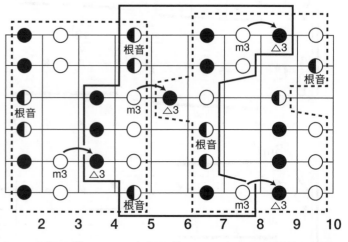

2　3　4　5　6　7　8　9　10

● =A大調五聲　○ =A小調五聲　◖ =大小調五聲的共通音

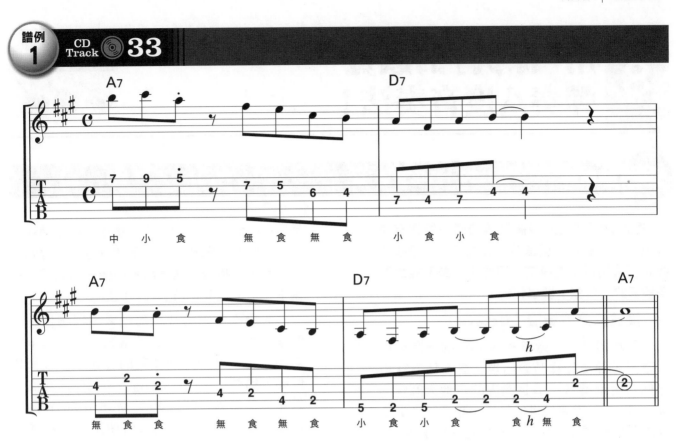

●只使用 A 大調五聲的 Solo 樂句。雖然沒有不協調的音，但感覺還是沒什麼爵士感。這時候就把 A 小調五聲也加進去吧！

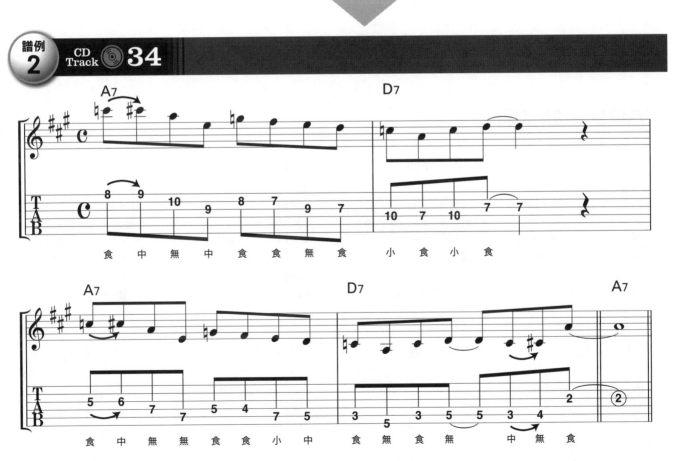

● A 大調五聲＋ A 小調五聲的 Solo。箭頭所指的地方，就是「m3rd →△ 3rd」這個音程變化。這種手法在爵士裡相當常見。

用「擦拭」的感覺彈奏八度音奏法！

輕鬆度

重點 領略爵士的經典技巧—八度音奏法

　　提到有哪個招式能將簡單的樂句彈得有聲有色，就非這個八度音奏法莫屬了。這應該能輕鬆營造出爵士的氛圍。可是，千萬不能讓不得發音的「餘弦」發出聲音！

▶ 關於八度音奏法（Octave）

　　因為能獲得匹敵管樂器Solo的渾厚音色和音量，彈奏旋律時會出現在許多地方就用這個八度音奏法。這是過去的吉他大師Wes Montgomery推廣於世的技巧，現今除了爵士以外，也被廣泛應用在各式各樣的樂風中。

　　指型的模式就如下圖所示。①～④一定要會，⑤～⑧則是進階應用。彈奏時的重點，還是老話一句「悶掉餘弦」。讓指頭稍微躺在弦上，在壓弦的同時悶掉上下的餘弦（參照圖片打×處）。接著，連著悶掉的弦一口氣用撥片刷下去。上述就是譜例1的彈法。

　　假設不使用撥片，那就要用拇指指腹，像是「擦拭」一般地輕柔撥弦。注意指甲別勾到，不然就彈不出柔美的聲音了。以拇指做向上撥弦（Up Picking）法的難度雖高，但如果能做到，就離Wes Montgomery風的奏法更進一步了。譜例2就使用了姆指的向上撥弦。

▣ 八度音奏法指型圖

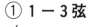

① 1－3弦
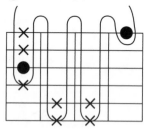

② 2－4弦
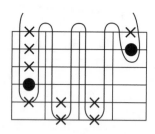

③ 3－5弦
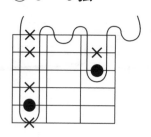

④ 4－6弦
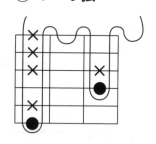

⑤ 1－4弦
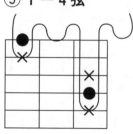

⑥ 2－5弦
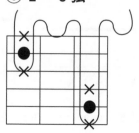

⑦ 3－6弦
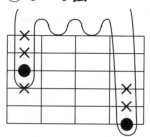

⑧ 1－6弦

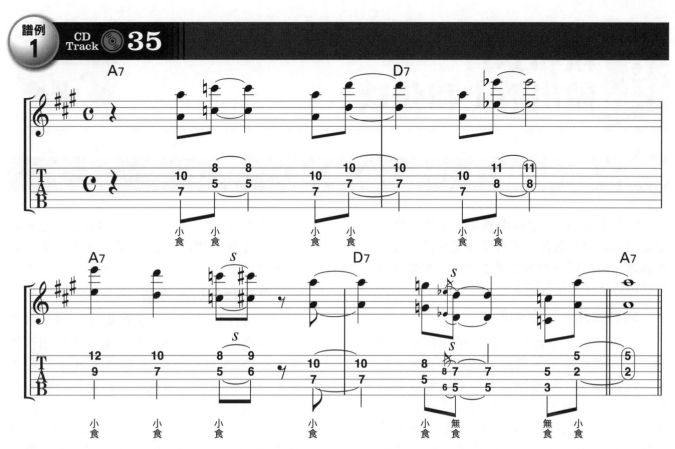

●使用撥片來彈奏八度音樂句。聲音的「質」聽來不免有些僵硬。另外，由於音數較少，還加了切分和滑音來增加速度感。

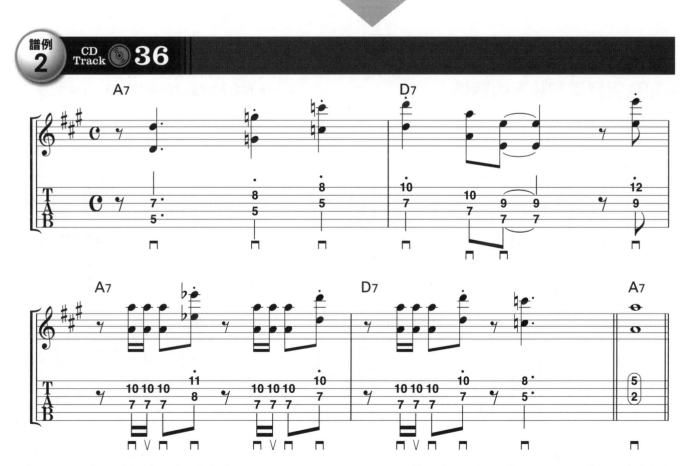

●只以右手拇指來撥弦。感覺有點像 Wes Montgomery 了。此外，第三小節以後也會出現向上撥弦。這或許是個小難關。

藉和弦音
做出爵士和弦感！

重點 只要彈奏和弦音，有和弦感的Solo就完成啦！

在即興時，如果想彈得有點爵士風，那就需讓用音顯現和弦感。而要讓樂音生成和弦感的基本，當然就得從和弦音上下手。試著在不同的位置彈奏和弦音吧！

▶ 搭訕妙招──和弦音

一般而言，不會將一首曲子裡的所有樂句都用和弦音來寫。可是，知曉和弦的組成音，遠比瞎背一些音階更為重要。只要清楚和弦音在哪，就不用擔心會彈到不合的音。此外，對在彈奏和弦時，如果要加入助奏（Obbligato）也能派上用場。右頁的譜例1，就是這樣：彈奏「和弦＋和弦音」組成助奏樂句。在搭訕（學習）她或是他的時候，像這樣「鏘嘟～」地刷下去說不定會有驚人的效果!?

▶ 掌握和弦音的方法

在還沒習慣以前，是很難隨心所欲就彈出和弦音的。基本上先以平常在彈的和弦指型為記憶基礎，再向四周擴張會比較好上手。練習的時候，要是能順道掌握各個音在和弦上是什麼音程（例如5th、♭7th之類的……），那就再好不過了。請參照下圖以及譜例2，記熟和弦指型與和弦音的關係吧！這就是通往具有和弦感爵士Solo的第一步！

■和弦指型與和弦音的關係

□＝作為記憶基準的和弦指型　R＝根音

□△7

（根音在第6弦）

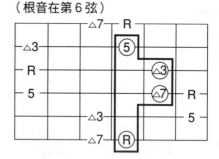

（根音在第5弦）

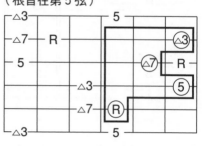

□m7

（根音在第6弦）

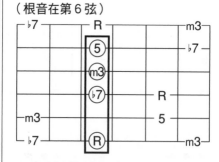

（根音在第5弦）

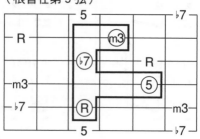

□7

（根音在第6弦）

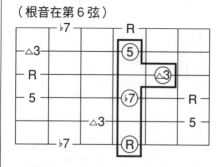

（根音在第5弦）

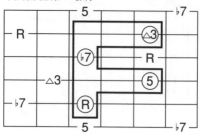

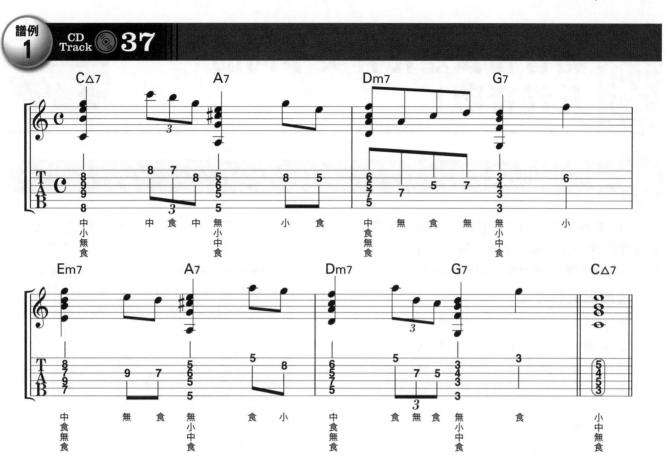

●彈奏基本的 4 音和聲（七和弦），再接著用和弦音加入助奏。嗯～真有 Fu！這招真的很適合拿著一把吉他對戀人自彈自唱呢！

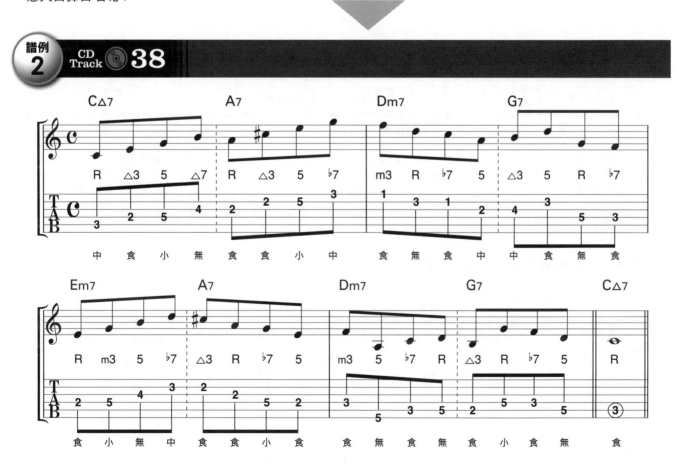

●只由和弦音組成的樂句。這種在爵士界被稱為的「琶音（Arppegio）樂句」，跟民謠吉他那種同時奏響多個音的琶音奏法是不同的喔！彈奏時要確實將一個音一個音切割乾淨。

10 隨著和弦變化彈奏不同的五聲音階！

輕鬆度

重點 應和弦使用五聲來彈奏Solo

只要個使用不同的五聲音階，就能彈出帶有和弦感的Solo。咱們就在這裡探索如何用五聲音階因應和弦來彈奏Solo的方法吧！

▶ **活用五聲的方法**

雖然很突然，但先來瞧瞧譜例1＆2吧！不論是哪個，都如上頭所標示的那樣，因應各個和弦改變了要彈的五聲音階。藉由這種方式彈出來的Solo，就會與各個和弦的聲響相當契合。

這不是多難的事情。基本上只要根據各和弦的根音，去彈奏「～（根音）五聲」就

好。……不過有一點要注意。那就是需要想一下，是要彈「小調五聲」、「大調五聲」，還是「兩者的混合五聲」。之所以會這麼說，是因和弦的種類（大和弦、小和弦、七和弦等等）不同，用以相襯的五聲音階也會不同！

下方就是和弦與五聲音階的契合度一覽表。上半是，當和弦為樂曲的調性和弦時跟五聲的契合度。下半是，當和弦為非樂曲調性和弦時跟五聲的契合度。只要看了這張表，相信就清楚遇到什麼和弦該使用哪種五聲音階了！

● **當和弦為樂曲的調性和弦時**

□△7, □6		□m6, □m7		□7	
◎	小調／大調混合五聲	◎	小調五聲	◎	小調／大調混合五聲
◎	大調五聲	◎	小調五聲＋♭5th	○	小調五聲
×	小調五聲	◎	小調五聲＋9th＋13th（＝Dorian）	◎	小調五聲＋♭5th
×	小調五聲＋♭5th			○	大調五聲

● **當和弦非為樂曲的調性和弦時**

□△7, □6		□m7		□m7(♭5)		□7	
◎	大調五聲	◎	小調五聲	◎	位於□3格之上的Dorian	◎	小調／大調混合五聲
○	小調／大調混合五聲	○	小調五聲＋♭5th	○	位於□3格之上的小調五聲	△	小調五聲
		△	Dorian	△	小調五聲＋♭5th	△	小調五聲＋♭5th
						△	大調五聲

◎＝最適合　○＝可使用　△＝有時會不合　×＝很少會使用

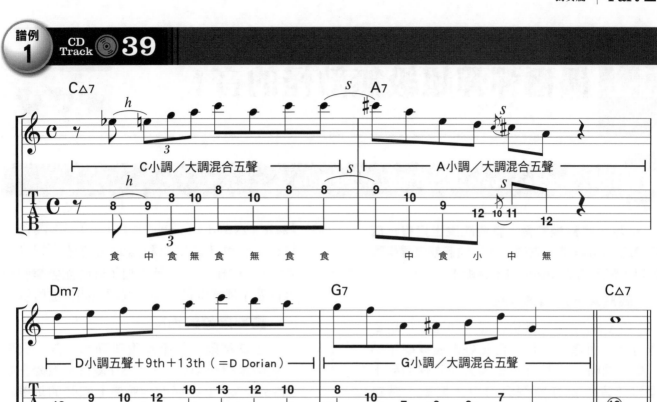

譜例 1 CD Track 39

●第一、二、四小節，彈奏的都是因應各和弦屬性的大小調混合五聲音階。第三小節為 D 小調五聲＋ 9th ＋ 13th，簡單來說就是 D Dorian。

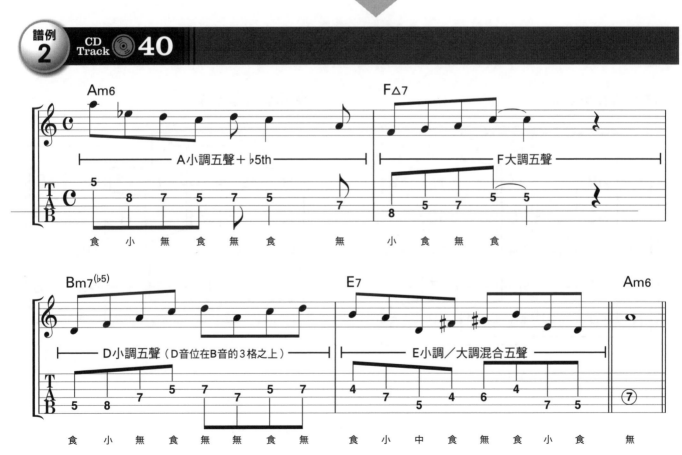

譜例 2 CD Track 40

●用在小調（A 小調）的 Solo 範例。第三小節使用的音階是屬於比較進階的秘技。遇上「□m7(♭5)」這個和弦時，能以「□」3 格之上的音為根音，彈奏小調五聲音階。

11 偶爾彈彈超級無敵怪的音！

輕鬆度

重點 加入Altered Scale彈出震撼力十足的Solo

使用一些奇怪的音，就能跳脫出只會一成不變的Solo框架。在這一節，咱們就來學學讓樂句一躍千里的Altered Scale吧！

▶▶ 關於Altered Scale

爵士Solo時，常會在屬七和弦上使用奇怪的音。而這個奇怪的音正好能震撼聽眾的大腦。同時，這種音也會讓人想趕快回到下個和弦音，是在整個樂句中，擔綱「戲劇性」演出的重要角色。

這種由怪音所組成的音階，爵士稱之為「Altered Scale」。成員有「根音、♭9th、

♯9th、△3rd、♭5th（＝♯11th）、♭13th、♭7th」。也就是屬七和弦的組成音「根音、△3rd、♭7th」，以及「加了升降記號變得奇怪的音」所構成的。彈奏指型就如下圖所示。

▶▶ 關於樂句的編寫

想當然爾，並不是說遇到七和弦，只要一股腦地彈奏Altered Scale就好。實際上在編Solo時，必須適度地將屬七和弦的重要組成音，「根音、△3rd、♭7th」分配在其中才行。請看譜例1＆2加了Altered Scale的第二＆四小節，並確認各音整體的比重分配吧！

■ Altered Scale 的指型圖

※ 圍起來的是必修的4個指型

● 根音在第6弦

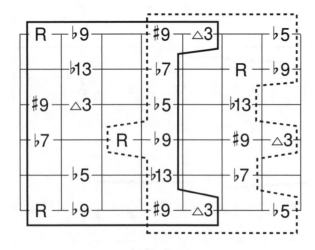

R＝根音　　♭5th＝♯11th

● 根音在第5弦

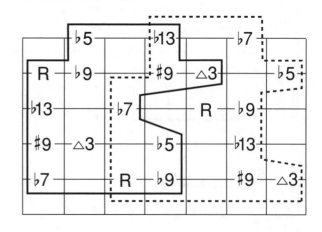

譜例 1 CD Track 41

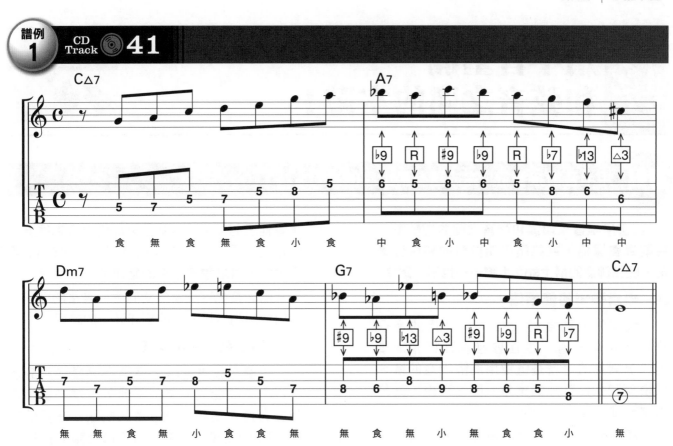

●希望讀者有注意到第二、四小節所走的音，讓整體樂句的銜接變得相當流暢！另外，也請搭配左頁的圖，確認第二、四小節所使用的音，究竟是屬七和弦的哪幾個音。

譜例 2 CD Track 42

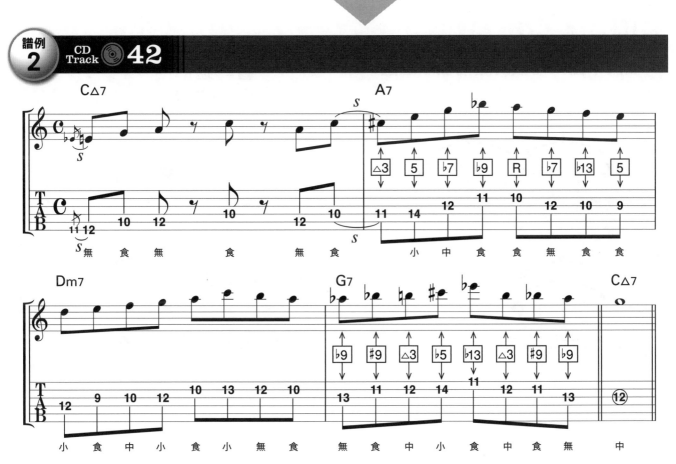

●特別看到第四小節，這種跳躍感十足的樂句是只有吉他才做得到的。這可不是彈錯喔！另外，John Scofield 和 Pat Metheny 等吉他名家非常擅長這種編曲手法。

12 用半音塞滿 和弦音之間的空隙！

輕鬆度

重點 用半音銜接音符，完成富有爵士感的樂句。

試著用半音來填滿和弦音之間的空隙吧！只要學會這招，就能讓平淡無奇的和弦音樂句，變為帥氣的爵士Solo！誒……也不一定!?

▶▶ 半音樂句的使用法

大家常常認為爵士Solo所使用的音很難，但定睛一看，往往會發現其實非常單純。最常見的，就是這種用間隔半音的音，來填滿和弦音空隙的樂句。簡單來說，就是出現一堆半音的Solo啦！

那麼就來介紹使用半音樂句的幾種模式吧（下圖）！圖①是以半音將兩個和弦音銜接起來。使用方法就如同經過音那樣。圖②是管他三七二十一，就是要從低半音處往上彈的模式。「m3rd→△3rd」、「♭5th→5th」等等手法，可以說是①②的延伸。

圖③是先下降之後又回去。最後的圖④，常用於想稍微慢一點回到和弦音的時候。

▶▶ 使用時的注意事項

彈奏和弦外音時，音值最好是在八分音符以下（視曲速而定）。此外，請不要加重彈奏力道，使和弦外音過於明顯。右頁的譜例1＆2即為使用範例。譜例2是讓人捉摸不定、像「鰻魚」（滑不溜丟的)一樣的樂句，有Mike Stern的味道！

■ 使用半音樂句模式之指板示意圖

● ＝和弦音
○ ＝和弦外音

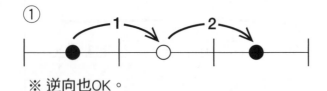

※ 逆向也OK。

※ 不可逆向

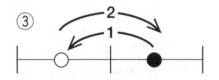

※ 先下行(低至高音)再回去。

※ 像是被夾在和弦音間一般。

譜例1 CD Track 🔴 **43**

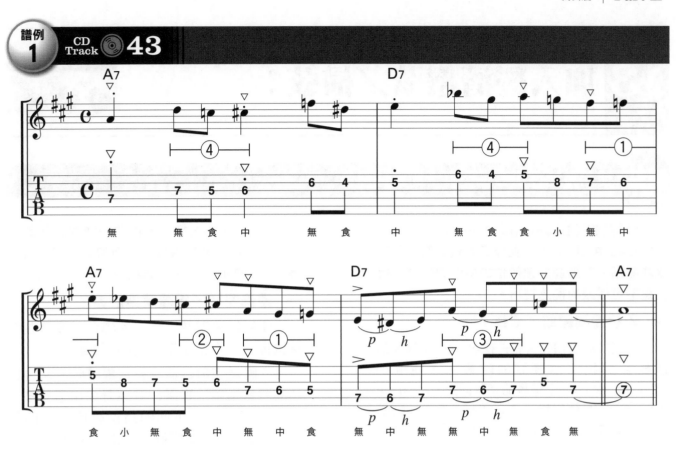

●用三角形（▽）表示的是和弦音。活用半音，來銜接和弦音與下個和弦音的手法。另外，請參照左圖①～④，比對各個半音的使用方法是那一種。

譜例2 CD Track 🔴 **44**

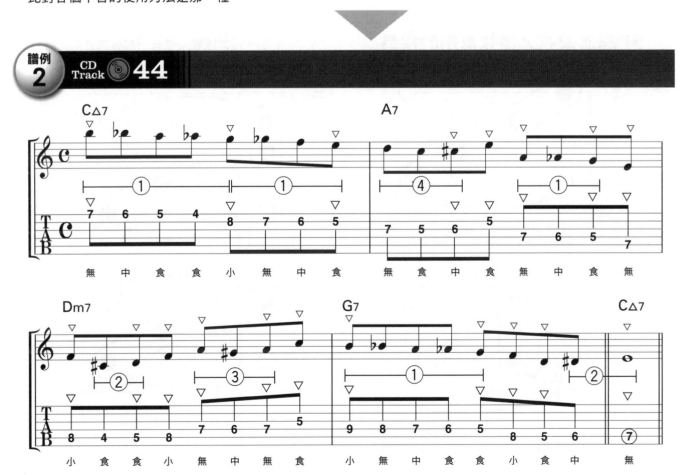

●扭來扭去，就像「鰻魚」一樣的樂句。可是，即便這樣依然給人紮實的和弦感。運指方面可能會比較難，努力一點克服它吧！

13 加入經濟撥弦／掃弦！

輕鬆度

重點 使用技巧性撥弦彈奏爵士的經典琶音

經濟撥弦（Economic Picking）／掃弦（Sweep Picking），並非只有技巧系金屬樂風才能用。在彈奏曲速較快的爵士樂句時，這也是不可或缺的撥弦技巧。

▶▶ 何謂經濟撥弦／掃弦？

所謂的經濟撥弦，就是在第4弦→第3弦這樣要彈相鄰兩條弦的時候，不使用∏（Down）→∨（Up）這樣的交替撥弦（Alternate Picking），反而用∏→∏的方式去彈奏（順帶一提，如果是第3弦→第4弦的話，就會是

∨→∨）。透過這樣，就能在一次的刷弦動作內，高效地撥響複數條弦。而當要一次撥響三條以上的弦時，就稱之為掃弦。

▶▶ 經濟撥弦／掃弦所走的音

使用經濟撥弦／掃弦的場合，多是在彈奏琶音樂句（各個音不會同時發聲！）。

下圖為使用經濟撥弦／掃弦時，常會出現的琶音指型。譜例1和2就是使用這些技巧的樂句範例。把下面的指型練成手指的習慣，加進你的「輕鬆樂句大全」裡吧！

■ 經濟撥弦／掃弦常用的指型

○＝ 經常跟著掃弦音一起彈的音

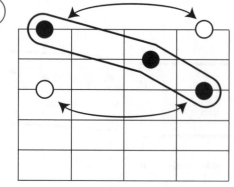

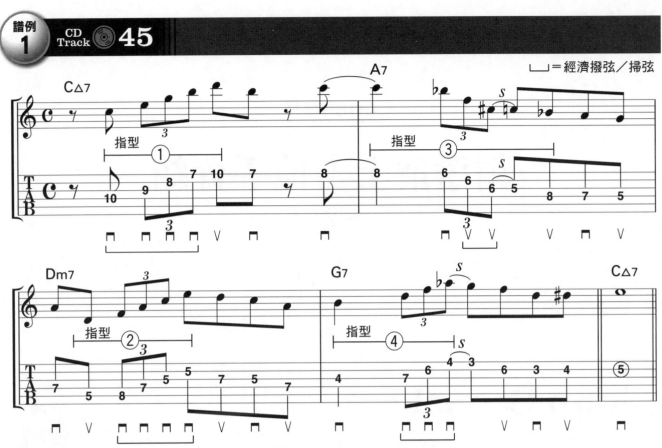

●八分音符＆三連音並存的樂句。遇到這種情形，除了經濟撥弦／掃弦的部分之外，其他地方的撥弦順序也會變得相當不規則。另外，彈奏時請參閱左頁的圖比對指型。

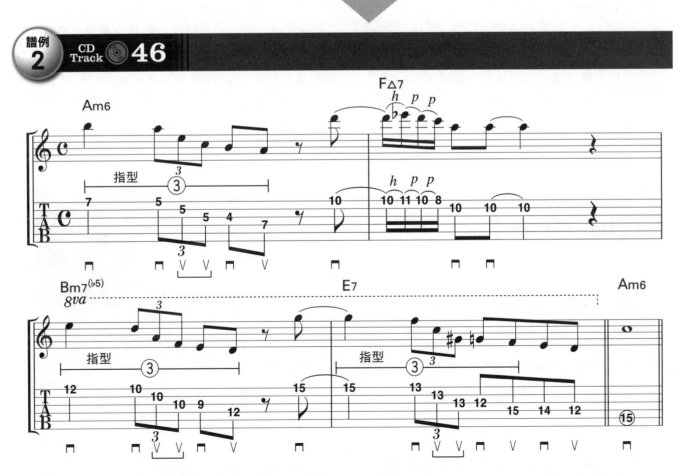

●在第一、三、四小節放了使用經濟撥弦的王道爵士樂句。要經濟撥弦的都是在第 2 弦 → 第 3 弦的地方。

精選爵士吉他手介紹
～2～

John Scofield

『Pick Hits Live』
John Scofield

以充滿和弦外音的扭捏Solo為特色

1951年生於美國俄亥俄州。是當代爵士吉他手的代表人物之一。畢業於伯克利音樂學院後，1977年發表同名專輯『John Scofield』。1982年更加入了Miles Davis的樂團。之後也持續活躍於樂壇，在Verve Records、Blue Note Records、Gramavision Records等唱片公司發行專輯。獨特的時間感與和弦外音是他的演奏特徵。尤其是那滿滿和弦外音的扭捏樂句，可說天下只有他一人。除了上述的專輯之外，『John Scofield & Pat Metheny』也務必一聽！

Joe Pass

『Virtuoso』
Joe Pass

天下一絕的Bebop

1929年生於美國紐澤西州。吸毒多次進出監獄，最後因為在戒治所的演奏而出道。往後幾年雖然發表了7張專輯，但都毫無人氣。1970年代於Pablo Records發行『Virtuoso』之後，才終於嶄露頭角，讓鎂光燈打在他身上。這張專輯是他完全的獨奏演出，自由奔放的和弦工程，以及即興演奏獲得相當高的評價，自此之後就一直以頂尖吉他手之姿君臨樂壇。廣泛的演出風格是他的特色，Bebop演奏更是天下一絕。於1994年辭世。

Kenny Burrell

精通所有音樂的吉他手

『Midnight Blue』
Kenny Burrell

1931年生於美國密西根州的底特律。舉凡Bebop、Blues、Soul，乃至一些輕音樂，不論哪種曲風，他都能確實演奏出自己的個性。1940年代中期，就已經是底特律人人皆知的吉他手，造訪當地的Dizzy Gillespie以及Charlie Parker也都認同他的實力。1956年之後，將活動地點轉往紐約，除了Modern Jazz之外，還參與了各式各樣的錄音工程和擔任Session樂手。據說他自己創作的專輯超過100張，參與製作的更是超過了700張。

Tal Farlow

身懷壓倒性的技巧和速度感

『Autumn in New York』
Tal Farlow

1921年生於美國北卡羅來納州。代表1950年代爵士風景的吉他手。1940年代中期，從事彩繪招牌的同時，也正式以職業樂手身份開始活動。1949年被選為Red Norvo Trio的成員。在這個由顫音琴、貝斯、吉他所組成的獨特Trio中大放異彩。1953年，錄製由自己首次擔綱的專輯。1956年和Eddie Costa、Vinnie Burke組成Trio。他巨大的手有著章魚之稱，彈奏出來的樂句充滿速度與躍動感，為後進吉他手們帶來了莫大的影響。

Robben Ford

混合爵士和藍調！

『The Inside Story』
Robben Ford

1951年生於美國加州。於20歲左右開始參加各式各樣的藍調樂團，獲得注目。也與藍調之外的演奏家有許多共同演出，1979年偕同Session夥伴一起製作＆發行專輯『The Inside Story』。本作因為當時蔚為風潮的跨界（Crossover）音樂而頗受好評。之後他便和此作品的中心成員進行音樂活動，但於1983年離開。之後轉為錄音室吉他手，於1988年發表專輯『Talk to Your Daughter』。自此之後便以混合爵士和藍調的獨特風格縱橫樂壇，深受廣大粉絲的青睞。

1 先來彈彈12小節的 定型藍調吧！

輕鬆度

重點 學習基本的藍調三和弦

爵士和藍調的淵源可不一般。讓我們在這節用Swing必備的「4等分」節奏，彈彈看爵士藍調的基本12小節進行吧！

▶▶ 藍調的和弦進行

右方的譜例，是在一般藍調極為常見的和弦進行，只使用「口7」的3個和弦而已。將這3個和弦換成其他許許多多的和弦，各式各樣的爵士進行也就會隨之誕生，但我們先學會譜例1的基本進行吧！

▶▶ 切成4等分的伴奏

在爵士吉他的代表性伴奏裡，有一種是節奏被平均切成4等分的。就如字面上的意思，是彈奏四分音符。不過，事情可沒那麼單純！

譜面上切成4等分的標記，一般就如圖1-①所示。但實際上，卻是以下面兩種模式在彈奏。

首先看到圖1-②，是在右手向上刷弦時，加入刷弦噪音（×，Brushing Noise）去彈奏。左手悶音的拍點時機就如圖2所示，要跟右手的刷弦時點完全一致。

圖1-③則是不使用刷弦噪音，透過休止符來做出律動。彈奏的訣竅在於，左手的悶音要配合休止符快狠準才行。

希望上述這兩種彈奏方式，各位讀者都一定要會。可以先從有刷弦噪音的版本開始練習，比較好抓到感覺！

■ 圖1：關於 4 等分

① 4等分的譜面標示

② 加入刷弦噪音的模式

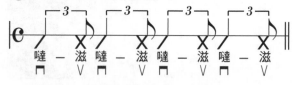

③ 藉休止符來營造律動的模式

■ 圖2：彈奏刷弦噪音時的 左手悶音動作

※ 以手按A7為例

左手維持和弦指型進行放鬆。
手指千萬不能離弦！

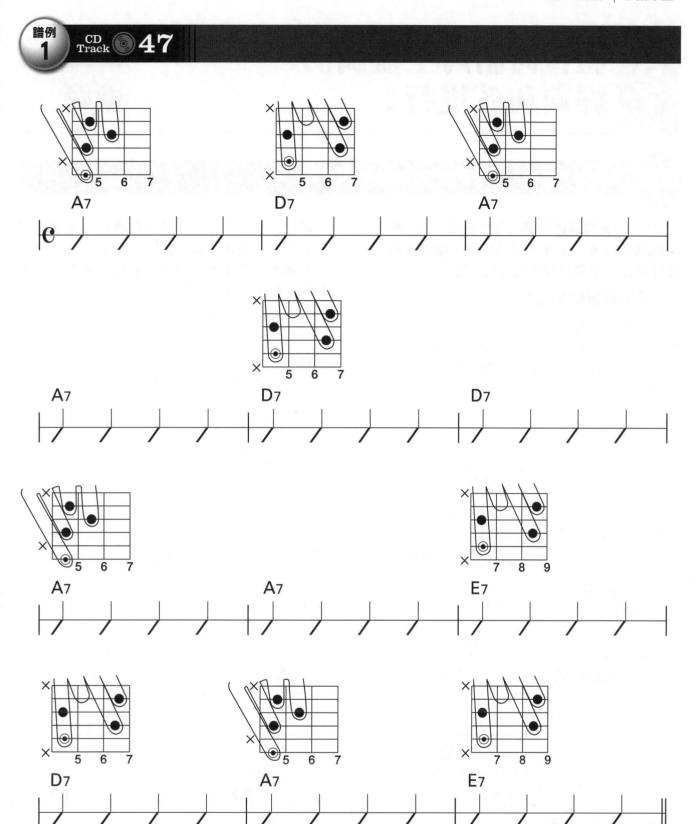

● 12 小節的藍調和弦定型進行。有時候第二小節會繼續彈奏前面的 A7 和弦。此外，最後一小節的 E7，有時候也會是 A7。希望讀者好好留意，加了刷弦噪音的 4 等分節奏所營造出的律動感！

2 體會何謂爵士藍調的經典和弦進行！

輕鬆度

重點 學會加了延伸、代理等和弦的爵士藍調進行

將上一頁登場的藍調進行小改造一下，馬上就是藍調爵士進行了。總之呢，咱們就在這裡記住12小節的爵士藍調進行吧！

▶ 爵士藍調的和弦進行

先看看右邊的譜例1吧！跟前一頁只有3個和弦的藍調比起來，很明顯地多了延伸和弦與減和弦等等。乍看之下也許會讓人感到卻步，但這是很經典的和弦進行，希望人人都要會。除此之外，筆者更希望讀者能好好學會地第七節之後的部分。這裡尤其是爵士藍調進行最重要的地方！整個和弦進行被各類的代理和弦分得更細了。

第七小節之後，也能加入延伸許多不同於譜例1的和弦進行。下表就揭示了一部份的變化版。只要能記住這個，就能奏出多采多姿的和弦，當沒有鋼琴伴奏時也能派上用場才對！

◉ 第七小節之後的和弦變化（Key＝A）

小節	7		8		9	
爵士藍調的和弦進行	A7 A6 C#m7	(G7) (Bm7)	F#7 C#m7 → F#7		Bm7 B7	→
3個和弦的藍調	A7		A7		E7	

10		11		12	
E7 B♭7		C#m7 A7	F#7 C7 C#dim	Bm7 B7	E7 B♭7 Bdim
D7		A7		E7	

※（　）＝ 使用也無妨

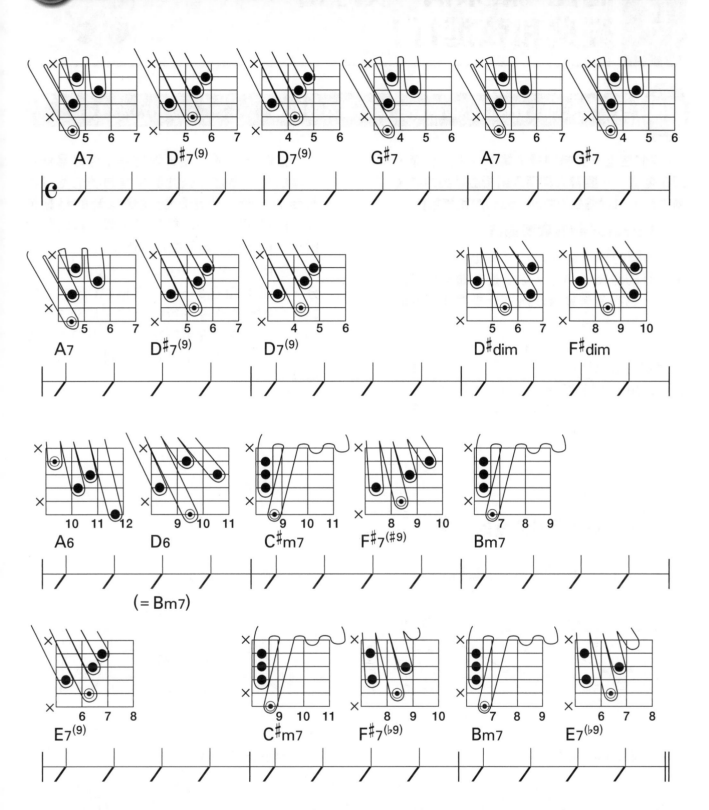

● 12 小節的爵士藍調進行範例。流暢地變換 4 音和聲 (七和弦) 的和弦吧！此外，彈奏時要確實知道，最低音其實是一段優美的 Bass Line。在壓弦的指型方面，第七小節的「A6 → D6」會是個難關！

3 記住「結束前一刻」的經典和弦進行！

輕鬆度

重點 學習怎麼加工最後兩小節讓爵士藍調進入最高潮

我們在上一頁特別看了第七～十二小節，而在這邊，更要帶大家深入剖析最重要的最後兩小節。也就是名為Turnaround的和弦進行。

▶▶ Turnaround的和弦進行

所謂的Turnaround，基本上指的就是藍調進行的最後兩小節。除了是為曲子作結的同時，也扮演著負責炒熱下一段旋律氣氛的角色。

Turnaround和弦進行的變化版有很多，但筆者在譜例1～3只介紹了基本的3種模式。請用CD好好聽完這三種，試著自己彈彈看吧！……聽完以後你有沒有發現……最低音的移動「聽起來」是如此流暢＆優美！

譜例1～3的和弦，說是為了這段最低音所譜的也不為過。因此腦袋在想著怎麼轉換和弦的同時，也應該記住最低音的移動模式。所以呢，咱們就能看看下圖，摸清楚譜例1～3的最低音是怎麼走的吧！

譜例1（圖①）的F♯7(♭9)以及E7(♭9)的部分，最低音落在5th上。譜例2（圖②）從C7(13)開始是半音下行的模式。譜例3（圖③），則是連續使用P.24所介紹過的「代理和弦」。看好了，最低音是往斜線的方向在移動！

■ Turnaround 處最低音的走向

● 基本（對應P.61的經典爵士藍調譜例）

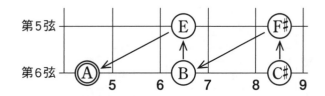

①：對應到P.63的譜例1

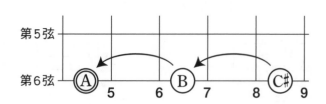

②：對應到P.64的譜例2

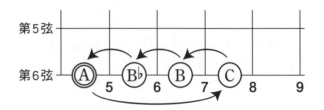

③：對應到P.63的譜例3

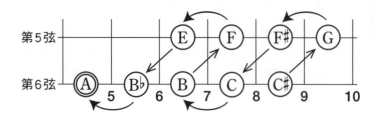

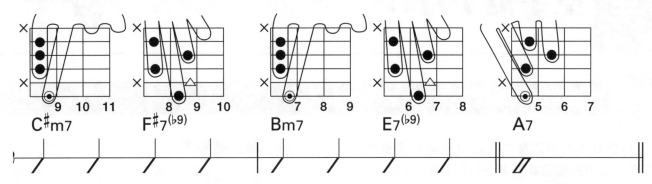

△＝假想根音（不壓弦）

● 第一小節 F#7(♭9) 以及第二小節 E7(♭9) 的最低音，都是和弦的 5th 音。藉由這樣的方式，讓前後的 Bass Line
走向更為流暢。另外，趁此機會記住「當根音是第 5 弦音時，第 6 弦的同格音就是和弦的 5th」吧！

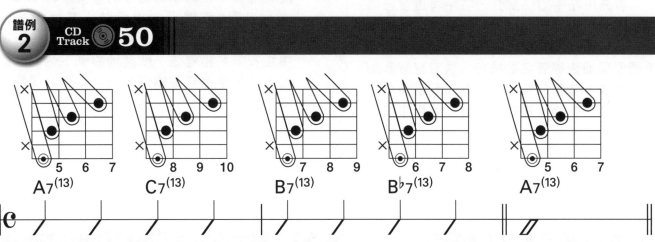

● 保持同一指型，只需平行移動的輕鬆模式。除了簡單之外也能做出帥氣的聲響。除了在爵士藍調之外，
在 Fusion 裡也相當常見喔！

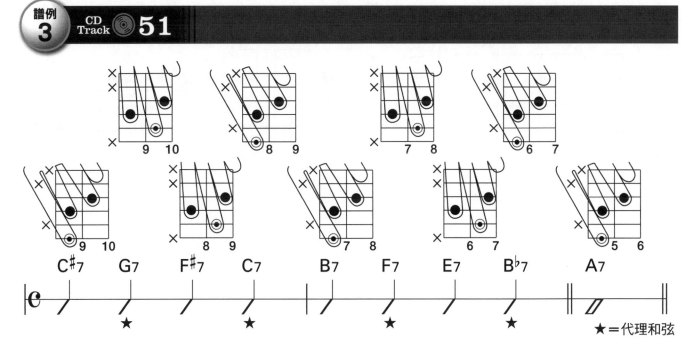

★＝代理和弦

● 每一拍就換一個和弦。為了讓左手的動作更為流暢，注意這裡使用的是只壓 3 個音的指型。另外，和弦進行裡，
每隔一拍就會出現一個代理和弦。

4 空手道手刀 !?

輕鬆度

重點 將藍調的必殺技「手刀」放進爵士裡

藍調常見的手刀奏法。只要在爵士裡施展這招，樂句的藍調味就會一口氣暴增。留心左手的悶音法＆運指，用手刀砍向琴弦！

▶▶ 何謂藍調的手刀？

事先用左手悶住餘弦，右手再連著已悶掉的部分一口氣刷全部的弦，這就是手刀奏法（圖1）。從B. B. King開始，因藍調吉他手們愛用而變得著名的技巧。具有幫聲音加上速度感＆音壓的效果，常在「關鍵時刻」受到重用。在爵士裡頭，也經常沿用來呈現藍調感。

▶▶ 爵士的手刀

藍調在使用完手刀奏法之後，常會接著彈奏一個長音。但換作爵士時，後面也常接著彈一些音符較多的樂句。因此要讓左手，能夠敏銳地應對手刀之後的運指才行。換言之，以圖2那樣「食指壓弦＋其他指頭悶音」的方式較為實用。在手刀結束之後，讓中指＆無名指離弦，快速地接到下個壓弦位置。而使用這樣彈奏方式的，就是右邊的譜例1＆2。

◼ 圖1：手刀奏法（藍調系）

第1弦

第6弦

砍下去!!

※ 用無名指或是中指壓弦，食指悶音。

◼ 圖2：爵士使用手刀時較常出現的運指

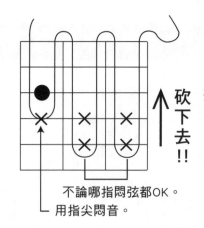

砍下去!!

※用食指壓弦，
中指＆無名指悶音。
手刀結束之後，
中指＆無名指馬上離弦
進到下一段樂句。

不論哪指悶弦都OK。
└ 用指尖悶音。

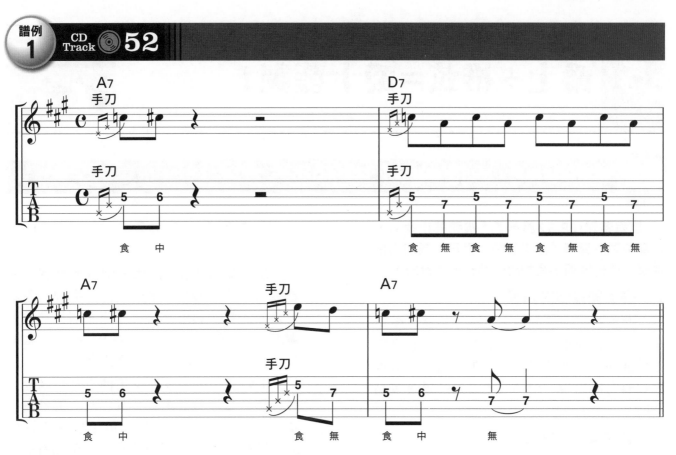

●藍調 12 小節進行的開頭部分。在由小調／大調混合音階組成的樂句裡，插入手刀奏法。撥弦時如果稍微加強力道，應該就能做出 Swing Jazz 的感覺。

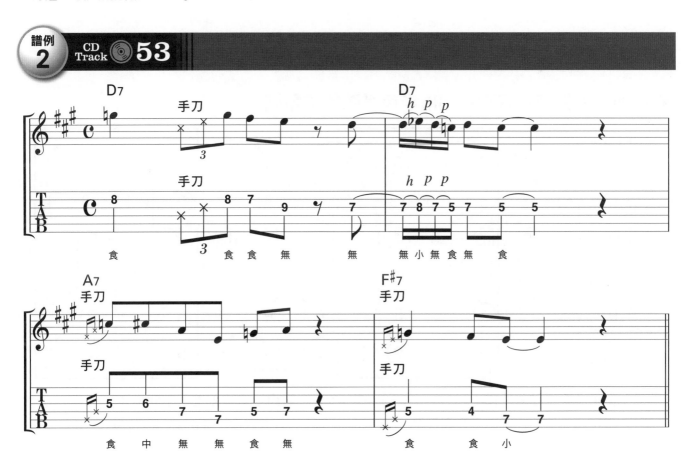

●此部分相當於藍調 12 小節進行的第五～八小節。第一小節第二拍的手刀部分，為三連音的節奏。藉由這樣，讓樂句增添一點琶音的感覺。

5 爵士＋推弦＝爵士藍調！

重點 藉由半音推弦，呈現藍調韻味！

筆者雖然在P.32頒布了「推弦禁止令」，但那只限於彈奏「基本風格」而已。讓咱們在這節，積極地用半音推弦去彈奏藍調音吧！

▶▶ 爵士和推弦的關係

在重視藍調感的爵士吉他手裡頭，愛用半音推弦的大有人在。他們著眼的就是半音推弦能帶來「藍調感」。另外，雖然全音推弦也有可能出現，但那跟半音的味道會有點不同。

▶▶ 使用推弦的地方

譜例1為沒有使用推弦的樂句。之所以沒有使用推弦，也依舊讓人感到爵士藍調的氛圍，是因為有藍調音（m3rd、♭5th、♭7th）在其中。

接著就將譜例1拉高一個八度音程，試著放入半音推弦吧（譜例2）！這裡的重點也是藍調音。利用半音推弦來呈現樂句的藍調音。而這種「用半音推弦彈出來藍調音」，所給人的藍調感會更勝譜例1！

下圖的○號處就是常用的半音推弦點。好好確認有沒有藍調音在其中吧！雖然這圖看起來是有那麼點複雜，但這能應用在藍調、鄉村、Fusion等風格裡，希望讀者一定要加把勁學起來。

■ 小調／大調混合五聲＋♭5th半音推弦的位置圖

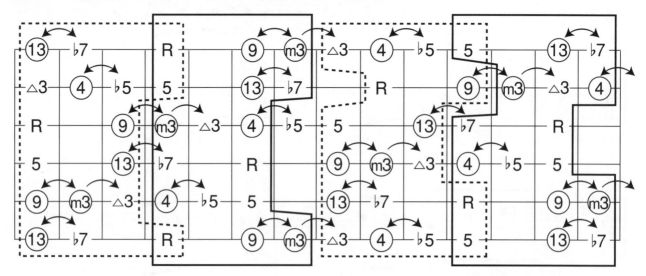

○＝使用半音推弦的位置

(m3)⌒▲3＝不可先推高半音再彈奏

◄━▲＝可用半音程差上下來回推弦

※♭5→5 實在太沒有爵士感所以排除

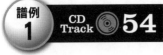

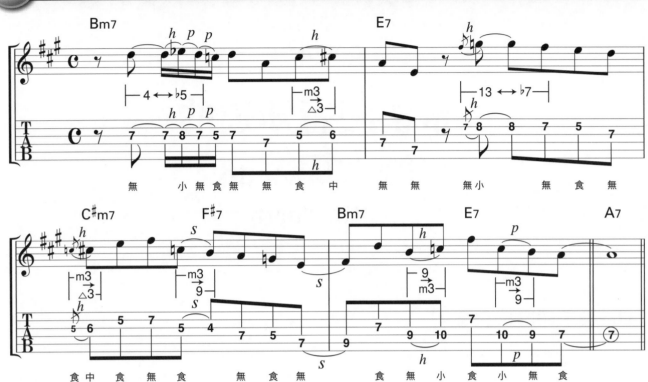

●12 小節爵士藍調的最後四小節。彈奏 A 小調／大調混合五聲音階，也加了許多藍調音。雖然沒有推弦，但確實是有爵士藍調感的樂句。

●將譜例 1 拉高一個八度音程，並用半音推弦來呈現藍調音的部分。相較之下，這比譜例 1 來得更有藍調感。此外，推弦時沒有真的推滿一個半音音程也完全 OK，反倒要小心絕對不能推超過半音！

希望讀者知道的
爵士標竿曲
(Standard)

知曉標竿曲的重要性

從以前到現在，前輩音樂家給予學習爵士之人的建議就是：「記住更多的標竿曲！」其實，現今普羅大眾能有爵士理論這種方便（？）的東西學習，也只是最近數十年的事而已。更早以前都是靠耳朵來學習的。在這個層面上，學習有著各式各樣和弦進行的標竿曲，是相當受用的。這點在現代依舊沒變，遠比「聽到爵士就想找理論」，這種圖輕鬆的想法還有用個100倍。不論再怎麼精通理論，對曲子本身毫無理解，也是不會有動人演奏的。

該怎麼學習標竿曲呢？

一口氣收集所有的標竿曲相信會是個浩大的工程。建議購買廉價的合輯，有效率地去收集曲子。此外，購買俗稱「1001」的爵士標竿曲(Standard)樂譜集，一邊確認和弦進行一邊聆聽，也能提升學習的效率與深度。但在開始學習標竿曲以前，一定要先熟悉藍調爵士的定型進行。先對身為爵士根源的藍調有個概念，才能加快對標竿曲的理解。另外，也有很多曲子只是主題旋律不同，但和弦進行都是一樣的。

● 爵士藍調系標竿曲

「Billie's Bounce」、「Straight, No Chaser」、「Bags' Groove」

● 一般的標竿曲

「Autumn Leaves」、「All The Things You Are」、「Days of Wine and Roses」、「You'd Be So Nice To Come Home To」、「Satin Doll」、「Donna Lee」、「Confirmation」

● 巴薩諾瓦（Bossa Nova）系標竿曲

「The Girl from Ipanema」、「Wave」、「Black Orpheus」

● 有點跨界感的標竿曲

「Spain」、「So What」、「The Chicken」

2

練習樂句32！

接下來，將要介紹各式各樣的每日練習樂句。裡頭除了機械性的練習樂句之外，也有能實際拿來使用、彈奏的譜例。各個樂句當然也都有相對應的CD編號。CD裡除了作者·龜井たくま的示範演奏之外，也收錄了讀者能拿來練習的伴奏卡拉。只要能活用這個，想必實力會突飛猛進。此外，想學得更深的人，就看看「不讀也完全無所謂的爵士講座」吧！

1 用A小調五聲音階彈奏爵士風Solo！

CD Track **56** 譜例1

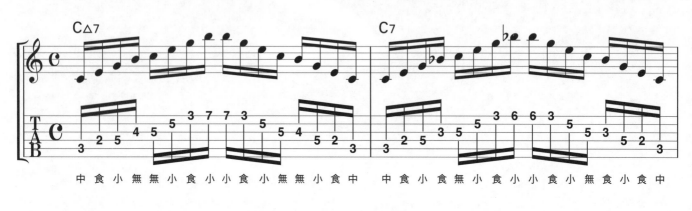

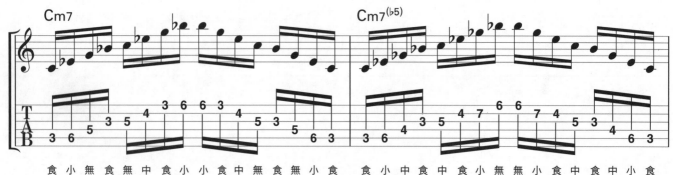

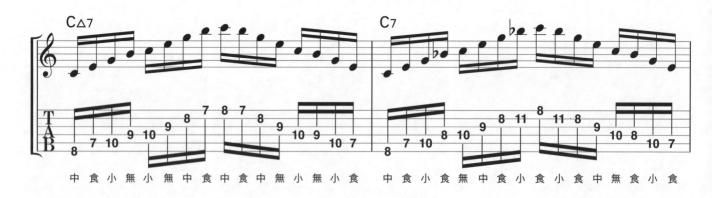

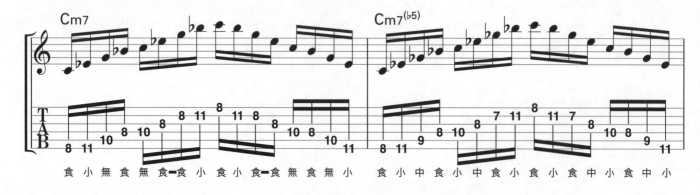

功用

■ 用樂句來暖身的同時，
還能體驗爵士必備的運指模式。

■ 將爵士中由4個音所組成的基本和弦音，
強迫手指以及腦袋記下來。

樂句解說

隨著和弦進行在彈奏即興時，掌握和弦音有哪些內容，是至為重要的。屆時會遇到的4種基本和弦就是□△7、□7、□m7、□m7（♭5）。譜例1即為使用這4種和弦的和弦音，做上下行指板的琶音樂句。請把這個練到閉上眼睛也能輕鬆彈出來吧！

技巧解說

此處沒有必要速彈，確實彈好每個音比較重要！另外，前半四小節是根音落在第5弦；後半四小節則是根音落在第6弦的指型。練習時要特別留意第一小節的同指（無名指）把位移動，以及第七小節異弦同格的封閉運指（翻指）。

不讀也完全無所謂的爵士講座

●關於度數（此專欄與左頁的譜例以及上方的解說毫無關聯）

用來表示2個音之高低差的「度數」，是在學習音階，以及和弦組成音時不可或缺的知識。下圖就是關於度數的簡單例子。以第5弦第3格的C音為基準，顯示1個八度音程內的各音與C音的音程差。看得出來……這只是將每相差半音，就為該音程命名而已。

這裡學習的關鍵在於，一定要從基準音（根音）本身就算是「一度」。如此一來，管他是C和弦還是D和弦，都能將各和弦的組成音都看作是「一度、大三度、完全五度」的組合，這樣來記憶與分類。

▣ 關於度數

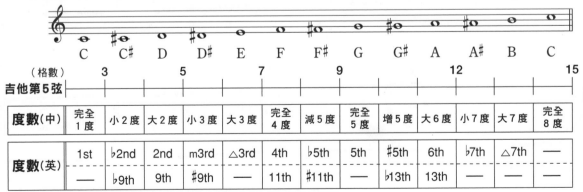

度數(中)	完全1度	小2度	大2度	小3度	大3度	完全4度	減5度	完全5度	增5度	大6度	小7度	大7度	完全8度
度數(英)	1st	♭2nd	2nd	m3rd	△3rd	4th	♭5th	5th	♯5th	6th	♭7th	△7th	—
	—	♭9th	9th	♯9th	—	11th	♯11th	—	♭13th	13th	—	—	—

※ 下行為延伸音　　※ 此為本書所使用的表記法，也有其他的表記法。

2 減七和弦琶音

CD Track **57** 譜例2

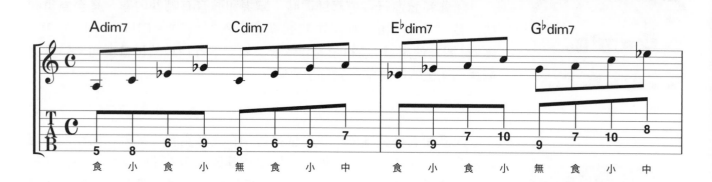

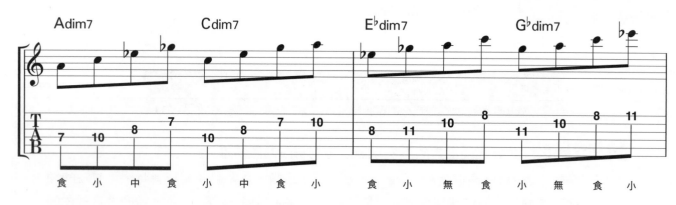

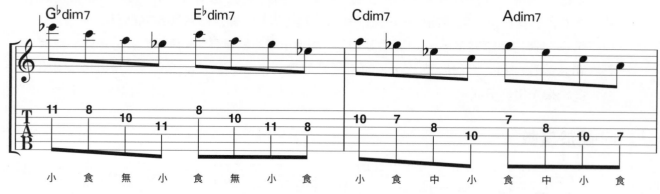

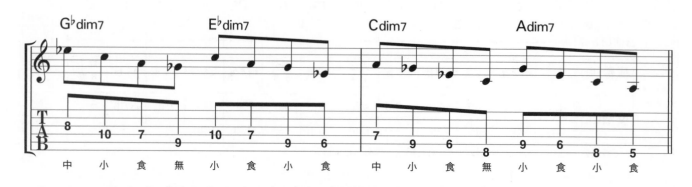

功用

■ 機械式學習
減七和弦的和弦音。

■ 感受減七和弦聲響的同時，
訓練左手四指的基礎運指。

樂句解說

於速彈金屬中常用的減七和弦琶音，在爵士裡頭的出現頻率也很高。但以爵士而言，比較不像是單純在飆音階，而是在彈和弦音的琶音樂句。左方的譜例2也是基於此概念所寫的。

技巧解說

仔細觀察會發現，壓弦的把位一直朝著「斜線方向」在規律移動。將觀察焦點放在食指上，相信就能輕易看穿這個機械式練習的指型關聯了。此外，這四個和弦，組成音其實都有相同。也可以說Adim7＝Cdim7＝E♭dim7＝G♭dim7，只是起音（根音）不同和弦稱謂才產生了不同命名（參照P.22）。

不讀也完全無所謂的爵士講座

●指板上的度數配置

讓我們用度數，來掌握音符在吉他的指板上，是怎麼排列的吧！下圖即為各音相對於根音(R)的音程關係。實線圍起來的部分，分別是根音在第6弦／第5弦的大調和弦指型。就用這個指型為基底，掌握各音相對於根音(R)度數在指板上的配置吧！只要學會這個，就能臨機應變，迅速彈出有和弦感的Solo乃至各式各樣的延伸和弦！

▣ 指板上的度數配置圖

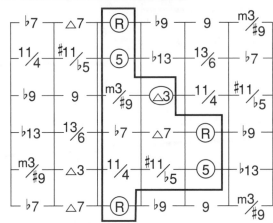

※ ○＝根音在第6弦的大調和弦指型

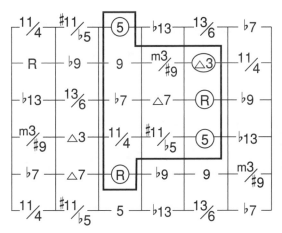

※ ○＝根音在第5弦的大調和弦指型

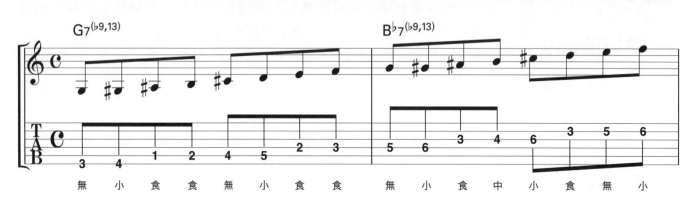

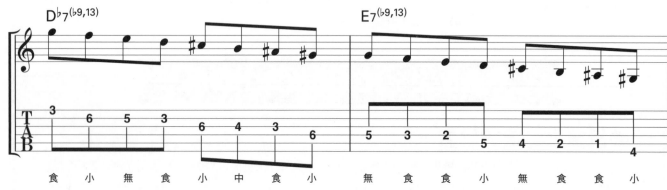

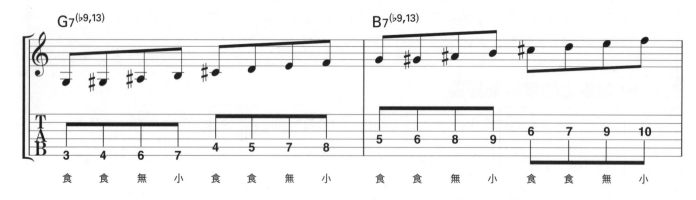

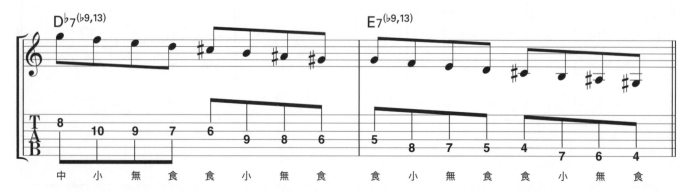

功用

■ 切身體會呈現Modern Jazz／Fusion 「漂浮感（和弦外音感）」的音階。

■ 學會最適合拿來練習運指的機械式音階。

樂句解說

使用聯合減音階（Combination of Diminished Scale）的樂句。這是在「□7」的和弦上，特別想利用和弦外音表現與和弦本身的突兀感時，會重用的音階。儘管組成音複雜，但運指相當規律，所以非常好記。喜歡John Scofield（參照P.56）的人可得好好學喔！

技巧解說

譜例3會頻繁出現「食指─食指─無名指─小指」這樣的運指模式。彈奏的重點在於，食指「壓弦→往上或往下移動1格」的動作，請迅速且確實地做出來。此外，要仔細聆聽CD，用自己的方式去領略其獨特的漂浮感氛圍。

不讀也完全無所謂的爵士講座

●關於順階和弦（Diatonic Chord）

　　以音階（Scale）上的各個音為根音，在其上依序疊上間隔三度的音，這樣產生的和弦就稱為順階和弦。在童謠之類的簡單歌曲，可以只用3音和聲（三和弦）的和弦來彈奏，但在要求多彩和聲的爵士樂當中，由4個音組成的4音和聲（七和弦）才是基本的演奏風格（參照下圖）。

　　學習順階和弦時，也要記住以羅馬數字的表示法。這個時候，會將曲子的調性和弦設定為「I」。如此一來，不論和弦進行換成什麼Key，都能夠在自己的腦海裡統一並分類起來。另外，要小心別將IV(4)跟VI(6)的標示給搞混囉！

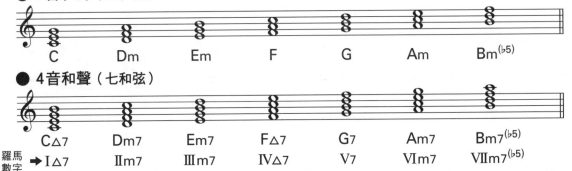

▣ 順階和弦

● 3音和聲（三和弦）

C　Dm　Em　F　G　Am　Bm(♭5)

● 4音和聲（七和弦）

C△7　Dm7　Em7　F△7　G7　Am7　Bm7(♭5)

羅馬數字 ➜ I△7　IIm7　IIIm7　IV△7　V7　VIm7　VIIm7(♭5)

4 掃弦樂句

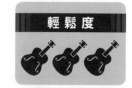
輕鬆度

CD Track 59 ▶ 譜例4

功用

透過學習掃弦，
提高應對運指複雜之爵士樂句的能力

練習撥弦動作的同時，
也能鍛鍊怎麼找出動作較小、效率較高的運指。

樂句解說

以根音在第4弦的基本大三和弦指型來彈奏（後半四小節為大七和弦指型）。練習的重點在於，要確實彈響掃弦的音。遇上左方譜例這樣，每前進一拍就改變一次撥弦方向的掃弦模式時，最大的課題就在於怎麼控制好「∏⇔V」的切換。

技巧解說

彈奏譜例4時，一定得讓各個音獨立發聲才行。右手撥弦和左手壓弦時機點的吻合度將會是彈奏是否完美的關鍵。掃弦的訣竅在於，先讓左手指頭於壓弦的位置上待命，並只在右手撥弦的瞬間，行壓弦的動作。透過這樣的練習，相信讀者往後在思考樂句的運指時，就能夠減少多餘動作並提升效率。

不讀也完全無所謂的爵士講座

●和弦的角色（功能）：其1

曲中所使用的和弦，都有其各自扮演的角色。這樣的角色大致能分成以下三種。首先是「主和弦（Tonic Chord）」。這個和弦的根音同時也是整首曲子的調性音，在曲中出現時，會帶給聽眾一種安定感。因此，主和弦基本上有著「不論要接哪種和弦都沒問題的性質」。接著是「屬和弦（Dominant Chord）」。是以曲子調性音階上的完全五度音（5th）為根音的和弦，原則上有著「讓人想接到主和弦的性質」。最後一個為「下屬和弦（Subdominant Chord）」是以曲子調性音階上的完全四度音（4th）為根音的和弦，扮演的角色，是在前述兩個和弦之間當作緩衝。雖然下屬和弦常常會接到屬和弦，但也能接回主和弦去。來看看下表的簡易統整吧！此外，這三種和弦，也被稱為主要三和弦（Primary Triads）（接到P.79的「其2」）。

中文	英文	簡寫	性質	代表和弦	例：C大調
主和弦	Tonic Chord	T	帶有安定感。其後可接任何一種和弦。	I(△7)	C△7
屬和弦	Dominant Chord	D	讓人想回到主和弦。	V(7)	G7
下屬和弦	Subdominant Chord	S.D	可接到主或是屬和弦。	IV(△7)	F△7

5 和弦音組成的琶音

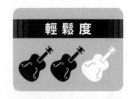

CD Track **60** 譜例5

功用

■ 讓4個音組成的和弦音運指模式，變成手指運動的習慣。

■ 藉由練習激烈上下弦移動的樂句，讓自己的撥弦變得更為流暢。

樂句解說

連續彈奏各和弦之和弦音的琶音樂句。由於爵士的單音Solo相當重視和弦感，一定要將彈奏各和弦之和弦音的運指模式變成反射動作才行。好好活用這個譜例來練習吧！

技巧解說

彈奏此譜例時，即便遇上異弦同格的情況，也不使用單獨一指的封閉指型。但實際在應用此樂句時，是可以自由選擇要不要使用封閉指型的。另外，右手一般是使用交替撥弦，但進階者也能用經濟撥弦／掃弦來練習看看。

不讀也完全無所謂的爵士講座

●和弦的角色（功能）：其2

　　只靠P.77介紹的主要三和弦，就能完成樂曲的伴奏。但只有那樣的話，聽起來是不會像爵士的。此時，「代理和弦」的地位便水漲船高。這是因為，它與原本的和弦有著相似的和弦音，所以能夠「代理」該和弦本來的角色

　　（下圖①）。此外，要是將7種順階和弦，通通用代理和弦的功能去利用的話，就能全數分進主和弦、下屬和弦、屬和弦這三類裡頭（下圖②）。藉由這些和弦的排列組合，就能讓和弦進行有無限多種變化！

① 代理和弦（以 ⇄ 相接的和弦互為代理關係）

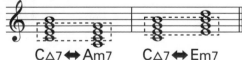

● 主和弦系

C△7 ⇄ Am7　　C△7 ⇄ Em7
（I△7 ⇄ VIm7）（I△7 ⇄ IIIm7）

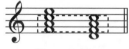

● 下屬和弦系

F△7 ⇄ Dm7
（IV△7 ⇄ IIm7）

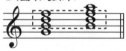

● 屬和弦系

G7 ⇄ Bm7(♭5)
（V7 ⇄ VIIm7(♭5)）

② 順階和弦的角色分類

C△7	Dm7	Em7	F△7	G7	Am7	Bm7(♭5)
◯ I△7	△ IIm7	◯ IIIm7	△ IV△7	□ V7	◯ VIm7	□ VIIm7(♭5)

◯＝主和弦
△＝下屬和弦
□＝屬和弦

精選爵士吉他手介紹
~3~

Jim Hall

『Concierto』
Jim Hall

「Concierto」必聽！

1930年生於美國紐約州。是當代爵士吉他手的代表人物之一。於1950年代到洛杉磯活動，為Modern Jazz的代表吉他手。與Chico Hamilton的共同演出，讓他在樂壇上嶄露頭角。1970年代時，發行以古典名曲「Concierto」為主題的專輯，在當時的爵士界紅透半片天。這張專輯除了主打歌之外，由豪華陣容一打手造的其他曲子也相當優秀。Jim卓越的旋律／和弦闡釋功力仍寶刀未老，Pat Metheny、John Scofield等Jazz／Fusion系的吉他手也相當推崇Jim的樂音。

Allan Holdsworth

『None Too Soon』
Allan Holdsworth

自創超絕技巧的吉他手

1948年生於英國約克郡。17歲開始彈吉他時，身為爵士鋼琴家的父親便傳授鋼琴感的奏法給他，他也因此學會了超絕的運指以及和弦理論。於1960年代後半開始職業生涯，參與過各式各樣的團體。1980年代以後，專心於個人活動上，持續譜著不被類別束縛的獨創音樂。他活用天生的修長手指，做出獨一無二的演奏，甚至連Eddie Van Halen的超高技巧奏法也是深受其影響。他喜歡使用各式各樣的吉他，有時也會依樂曲使用吉他合成器。

Pat Metheny

走在現今爵士最前端的當紅炸子雞

『Letter from Home』
Pat Metheny Group

1954年生於美國密蘇里州。走在現今Modern＆Crossover Jazz最前端的吉他手。他的聽眾除了爵士粉絲之外，也遍布在其他類型當中，人氣之高絕非一般。演奏的風格雖然很廣，但出人意料的是，他似乎較少彈Bebop／Blues風格的樂句。真要說的話，他的演奏比較有美國風傳統民謠／鄉村的感覺。此外，除了演奏技術之外，他在作曲方面也深具獨特的「Metheny風」。走在現今爵士最前端的他，一舉手一投足都不容我們錯過。

Wes Montgomery

八度音奏法的先驅者

『The Incredible Jazz Guitar of Wes Montgomery』
Wes Montgomery

1923年生於美國印地安納州。十來歲時，過著白天在工廠上班，晚上則到當地俱樂部演出的生活。晚上在自家練習時，由於撥片刷弦的聲音太大，故愛用「拇指撥弦」。從那時起，便開始精熟獨到的「八度音奏法」。1948年，趁著加入Lionel Hampton樂團時，正式躍上爵士的大銀幕。之後便參與錄製無數專輯。雖然還有涉足輕音樂爵士（Easy Listening Jazz）以擴大活動範圍，但於1968年因心臟病而辭世。除了八度音奏法之外，他也是一位在多方面都有著優異演奏能力的吉他手。

Django Reinhardt

爵士吉他的始祖！

『Djangology』
Django Reinhardt

1910年生於比利時一個叫Liberchies的小鎮，為羅姆（吉普賽）藝人的兒子。左手的無名指和小指，雖然在火災中燒傷變得不聽使喚，但他克服這樣的短處，使用剩下的三根手指創立了獨特的奏法。1934年，以The Quintet of the Hot Club of France的一員留下錄音作品，在二戰爆發以前，有過相當多的音樂活動（此時的盟友為爵士小提琴的巨匠——Stéphane Grappelli）。扎根於羅姆民族的小調旋律、激情明快的節奏、充滿野性的Swing感，這些都是Django的演奏特徵。

1 二五快速和弦轉換

輕鬆度

CD Track 61 譜例1

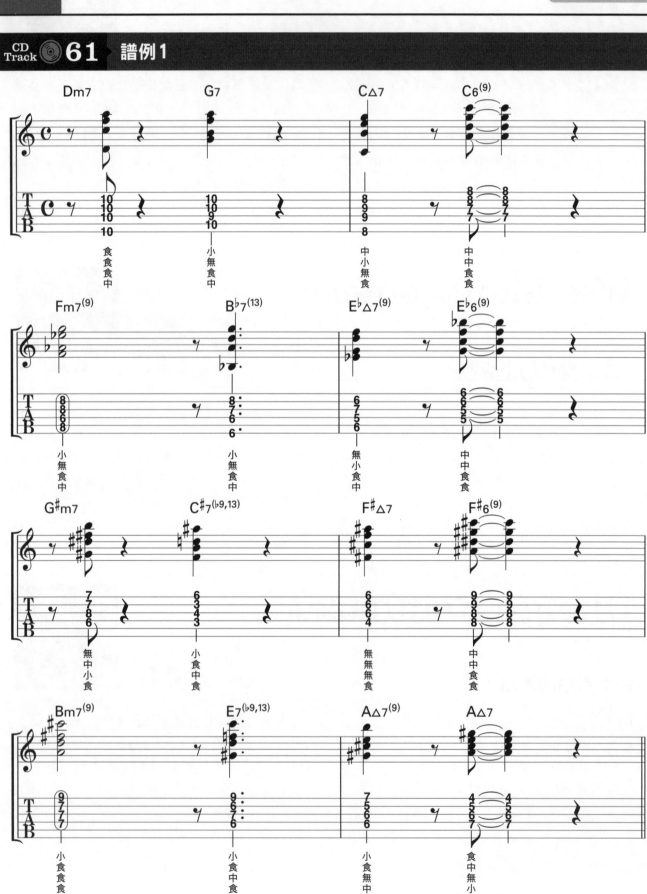

功用

■ 讓和弦轉換變得
 流暢、迅速、確實。

■ 體會爵士的經典和弦進行
 「二五和弦進行」的聲響。

樂句解說

和弦進行每兩個小節就會轉調一次。並在每兩個小節當中，插入「二五和弦進行」（參照下方的「爵士講座」）。這個和弦進行雖然比較進階，但經常出現在爵士裡頭，總之先聽聽、彈彈看吧！

技巧解說

壓和弦時要迅速且確實。要是跟不上CD的速度，就用節拍器來放慢練習的速度吧！另外，希望讀者注意爵士特有的切分模式。就是因為有這節奏，才會讓曲子有躍動感。練習時，要記得讓你的節奏搖擺起來！

不讀也完全無所謂的爵士講座

●和弦的角色（功能）：其2

說到代表爵士的和弦進行，那就是二五和弦進行了（IIm7→V7）。要是連延伸和弦都算進去，可能會覺得這樣的進行有無限多個，但當然也是有常用的那幾種。下圖就是使用第1～4弦的經典四種模式。因為這和搖滾的和弦有不小差別，或許會比較難記，但想要彈奏爵士，就得把這種經典的內容給學起來。

■ 二五和弦進行（IIm7→V7→I）的四個例子　※ Key＝C大調　※ △＝假想根音（不壓弦）

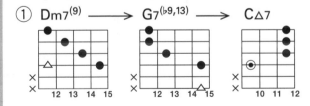

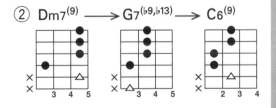

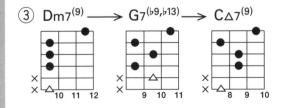

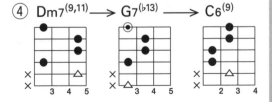

2 以拇指壓弦的和弦伴奏

輕鬆度

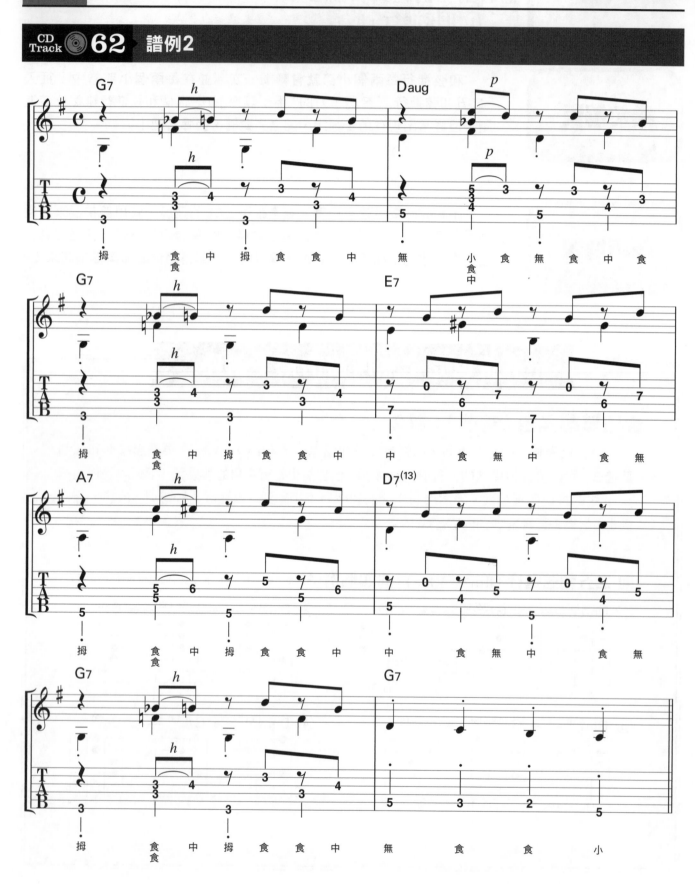

功用

■ 使用左手拇指來壓弦，
■ 就能擴展樂句的幅度。

■ 演奏有點爵士的
■ Rockabilly 風樂句！

樂句解說

其實用左手拇指去壓弦的吉他手意外地多。讓自己保持隨時都能夠用拇指去壓弦的狀態，就能夠柔軟地去應對各式各樣的演奏。特別是爵士的親戚Rockabilly和Country風的音樂，是一定會使用左手拇指的。使用拇指壓弦的譜例2，也是屬於Rockabilly風的演奏。

技巧解說

右手使用三指琶音（Three Fingers Arpeggio）的指法。重點的左手壓弦每隔一小節，就會切換拇指的使用狀態。一開始可能會壓不好弦，但持續練習就會進步。另外在CD裡，第6＆5弦有加上右手的琴橋悶音（Bridge Mute），做出小Delay的效果，讓樂句更有氛圍。

不讀也完全無所謂的爵士講座

●小調型的二五和弦進行

除了先前介紹的之外，也是有最後回到小和弦的小調型二五和弦進行。特徵是在Ⅱm7的部分，使用「□m7⁽♭5⁾」這個和弦。用在其餘各和弦上的延伸音，也會因此出現少許變化。可以翻回P.83，確認這跟大調型的二五和弦進行有什麼差別。確認的時候，請以下圖為基準，用自己的耳朵確認氛圍的差異。

■ 小調型二五和弦進行的四個例子

※ Key＝C小調 ※ △＝假想根音（不壓弦）

① Dm7⁽♭5⁾ → G7⁽♭9,♭13⁾ → Cm7⁽9⁾

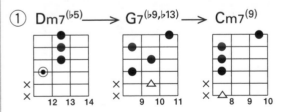

② Dm7⁽♭5⁾ → G7⁽♭9,♭13⁾ → Cm6⁽9⁾

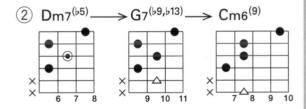

③ Dm7⁽♭5⁾ → G7⁽♭9⁾ → Cm6

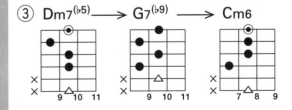

④ Dm7⁽♭5⁾ → G7⁽♭13⁾ → Cm6⁽9⁾

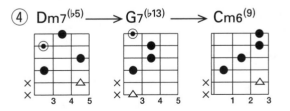

3 加入Walking Bass的樂句

輕鬆度

CD Track **63** 譜例3

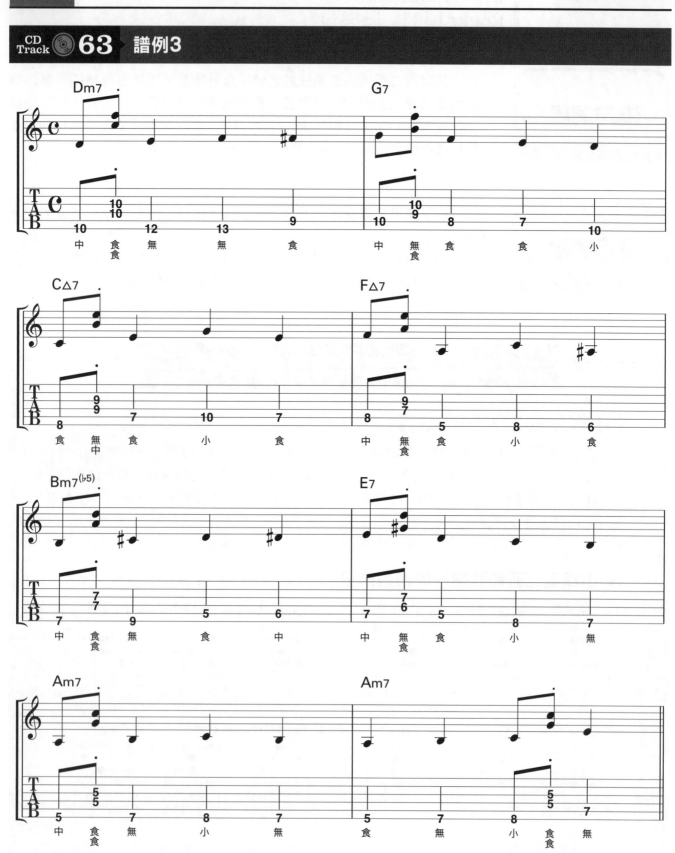

功用

▍學會怎麼用一把吉他
▍同時彈奏Bass Line與和弦。

▍讓自己能在Session等場合，
▍隨心所欲地彈奏加了Walking Bass的伴奏。

樂句解說

　　用一把吉他同時彈奏Walking Bass以及和弦。Bass Line由和弦音以及之外的音組成。穿插在中間的和弦是由「三度＆七度」這兩個音所組成的（也參照P.18吧）。只要能掌握這種彈奏法，一個人也能享受滿滿的爵士氛圍！

技巧解說

　　譜例本身的難度並不高，希望讀者能確實學起來。另外，就如譜面所示，彈奏和弦的部分，要稍微用斷奏的手法。這樣能增加樂句的律動感。至於右手的方面，單音處的第6＆5弦用拇指，和弦處的第3＆4弦則是從食指～無名指中挑出兩根來撥弦。

不讀也完全無所謂的爵士講座

●關於調式音階（Mode Scale）

　　首先，排出Do Re Mi Fa Sol La Ti Do，這就是Ionian Scale（＝大調音階Major Scale）。接著錯開一個音重新排出Re Mi Fa Sol La Ti Do Re，這就是Dorian Scale。……其實很簡單，只要依序改變「Do Re Mi Fa Sol～」的開始音，調式音階就會自然出現了。換言之，調式音階就是因全音與半音間隔的多樣組合而成立的。而這樣子的音階，就如下圖所示有七種。雖說把這七種背下來，也不會馬上變成即興大師，但還是先記住它的構成吧！

■七種調式音階

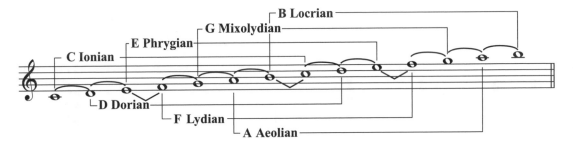

＝全音間隔　　＝半音間隔

4 加入減七和弦的伴奏

CD Track 64　譜例4

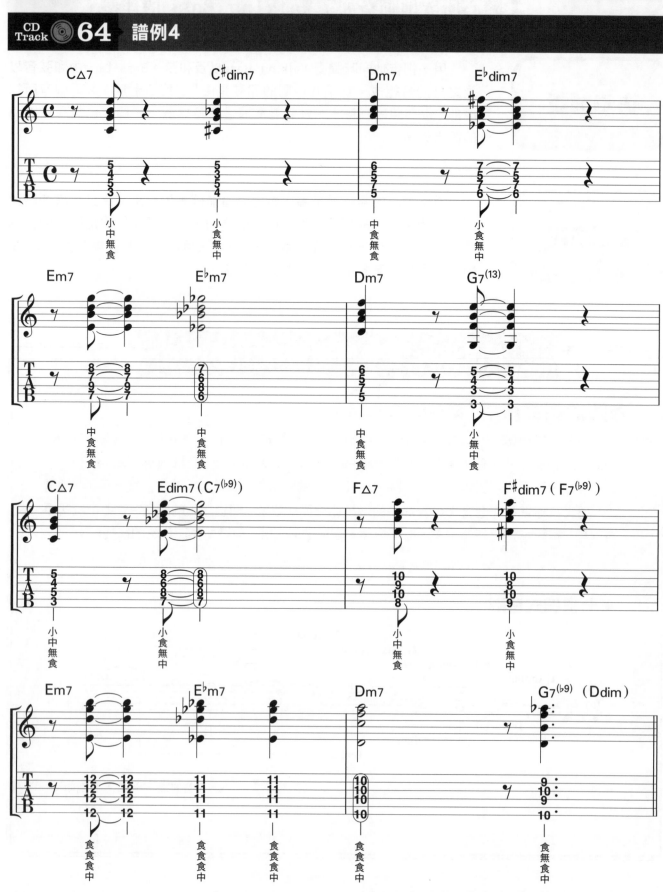

功用

知曉減七和弦的聲響，
同時也讓自己隨時都彈得出來。

學會實際將減和弦
應用在和弦進行中

樂句解說

單獨一個減七和弦的聲響雖然很不安定，但只要使用得宜，就能讓和弦進行更為順暢。搖滾風的歌曲應該比較少看到左方譜例這樣的和弦進行，但這在爵士裡可是相當常見，請一定要學起來。

技巧解說

開頭的「C△7→C#dim7→Dm7」，C#dim7的功能就是讓C△7和Dm7接得更為自然。下面「Dm7→E♭dim7→Em7」的E♭dim也是相同的功能。另外，在按壓C△7和C#dim7時，只會更動食指和中指，千萬別慌張亂了整個指型。

不讀也完全無所謂的爵士講座

●關於Lydian 7th Scale

所謂的Lydian 7th Scale，就是將Lydian Scale的第七音降低半音的音階（參照下圖）。只要是□7這種沒有（♭9）、（#9）、（♭13）等包含升降記號延伸音的和弦，基本上就能使用這個音階。在藍調進行的I7或IV7上使用的話，也會聽起來非常爵士喔！此外，這也能對應到P.24介紹的代理和弦裡，使用頻率非常高。

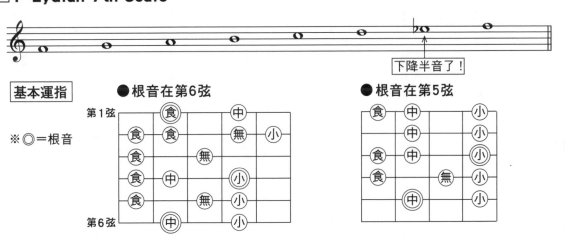

■ F Lydian 7th Scale

下降半音了！

基本運指　　　●根音在第6弦　　　●根音在第5弦

※○＝根音

5 連續應用順階・代理和弦的伴奏

輕鬆度

CD Track **65** 譜例5

功用

系統性地記住連續使用
順階‧代理和弦的和弦進行。

將爵士經常出現的「機關」樂句，
變成自己的彈奏習慣。

樂句解說

將P.24介紹過的代理和弦，穿插在其中的和弦進行。先來看看開頭的「D7→A♭7→G7」吧！這算是在「D7→G7」進行的中間，插入D7的代理和弦A♭7所形成的。總之整個譜例就像這樣，不停地交替在彈奏順階‧代理和弦。

技巧解說

和弦的轉換相當繁忙。為了讓壓弦的動作保持流暢，將和弦的5th省略，只彈奏3個和弦音。另外，這樣的和弦樂句，常用來當作整首曲子的「機關」，帶給聽眾不一樣的刺激。運指本身很機械化很好記，就把這個放進自己的「輕鬆樂句百寶袋」吧！

不讀也完全無所謂的爵士講座

●Harmonic Minor Scale Perfect 5th Below

由於名稱太長，多簡寫成「Hmp5↓」來表記。這是將小調音階的成員之一，和聲小調音階（Harmonic Minor Scale）從第5音開始排列而成的音階（參照下圖）。主要用在小調曲的V7，或是含升降記號延伸音的□7和弦上。

■ **E Harmonic Minor ScalePerfect 5th Below**

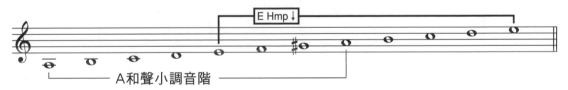

A和聲小調音階

基本運指

※◎＝根音

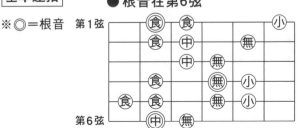

●根音在第6弦

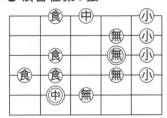

●根音在第5弦

6 巴薩諾瓦風的爵士伴奏

CD Track **66** 譜例6

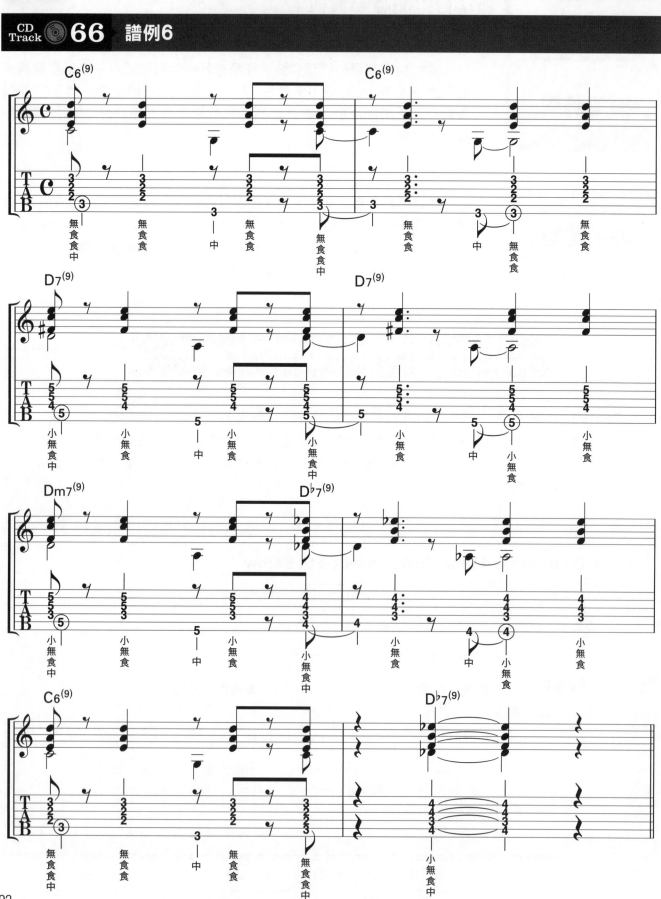

功用

■ 學會和爵士關係匪淺的
巴薩諾瓦(Bossa Nova)基本彈奏模式。

■ 使用右手手指撥弦，
做出有節奏的演奏。

樂句解說

典型的巴薩諾瓦樂句。巴薩諾瓦和爵士有密不可分的關係，實際上，以巴薩諾瓦為主題的爵士標竿曲(Standard)為數相當多。順帶一提，如果用尼龍弦的原聲吉他來彈，巴薩諾瓦的韻味會更加提升喔！

技巧解說

右手使用手指撥弦。就譜例6來說，右手拇指負責Bass音，其他指頭則是負責和弦的部分。乍看之下或許會覺得很複雜，但Bass音主要都是根音以及5th，演奏起來應該相當輕鬆才對。可以將Bass音跟和弦的關係想像成「大鼓和小鼓」，有節奏地去彈奏。

不讀也完全無所謂的爵士講座

●關於旋律小調音階 (Melodic Minor Scale)

將和聲小調音階的一部份改掉，就會變成旋律小調音階（參照下圖）。至於使用方面，原本有「於下行時使用一般的（自然Natural）小調音階」這條原則，但近年在下行時，也會有人使用旋律小調音階。這也能用在Im系的和弦上，特別是□m6、□m△7等和弦與旋律小調音階根本就是天作之合。

□ A旋律小調音階

●上行　　　　　　　　　　　　　　　●下行（自然小調音階）

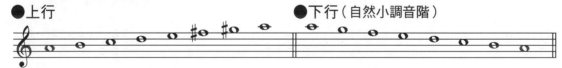

基本運指(上行)　● 根音在第6弦　　　　　　　● 根音在第5弦

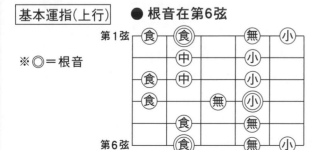

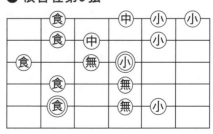

※◎＝根音

調出爵士吉他
音色的訣竅

哪種吉他適合彈爵士？

說到爵士吉他，自然就會聯想到有著空心琴身的電吉他吧！（例如本書封面上的Gibson ES-175）或者是ES-335型的半空心電吉他。購買自己憧仰的偶像所用的吉他，可說是獲得爵士音色的捷徑。最近，也有不少樂器店開始以空心和半空心的爵士用電吉他為營銷的主要項目，去那邊露露臉，找尋戰友也是不錯的。

但是要知道，並非說實心的吉他，就不能拿來彈奏爵士。即便是Stratocaster或Les Paul型都OK。Jim Hall曾有一段時期就是以Les Paul為主，而以鄉村系樂手聞名的Danny Gatton（歿），生前也是用Telecaster在彈奏標竿曲的。最近的話，Eric Johnson也是用Stratocaster做出像Wes Montgomery那樣充滿爵士韻味的樂句。

反過來，完全沒碰過空心或半空心電吉他，就一口咬定「我只用實心的彈」的人，就是畫地自限了。最好還是多去碰碰不同的吉他，再用選擇自己最喜歡的類別吧！

讓音色帶有爵士味的方法

選好吉他以後，就來思考怎麼調出爵士那種甜美的音色吧！首先是琴弦。想得到渾厚的音色，最簡單的方法就是使用Gauge粗弦。由於爵士較少在推弦，所以選用粗弦也不太會影響到彈奏。筆者推薦第一弦為0.11或是0.12的。此外，要是自己有「這把就是拿來彈爵士」的吉他，也可以試試看繞線方式為Flat Wound（圖1）的弦。這應該能抑制刺耳的高音，做出復古老派的音色。

決定好弦之後，接著就請看看吉他上頭的裝置。基本上都是使用前段拾音器，同時再調低Tone鈕的量。如果是Fender的吉他，「Tone的刻度轉到3」應該差不多。Gibson的話，由於Volume鈕的音量大小也會影響到Tone，所以要一邊尋找音量的平衡點一邊調整音色才行。不論是用哪牌吉他，都絕對不能把Tone鈕轉到0！除了會喪失吉他本身的木頭聲響，還會讓聲音完全沒有穿透力。

最後來談談音箱的設定。如果是像Roland JC-120那種1 Volume Type的，調整起來就比較容易。Volume鈕的設定，只要因應自己的音量需求去調整即可。Equalizer（＝Tone）基本上全

都是置中。JC-120的話，將Treble稍微調低一些，聽起來會更順耳（圖2）。至於音箱內建的破音（Distortion），在彈奏爵士時自然是無用武之地。

如果是Marshall、Mesa Boogie那種有多個Volume鈕的音箱，設定起來就會稍難一些。調整的重點在於，調出沒有任何破音的乾淨音色。基本上是把標著「Input」或是「gain」的鈕給轉小，然後將「Master Volume」給轉大。接著再回頭使用「Input」或是「gain」來調整音量（圖3）。不論今天是用哪種音箱，調Tone的出發點都在於，如何推高吉他本來的共鳴聲響。試著用上述幾種方法，調出你所專屬的爵士音色吧！

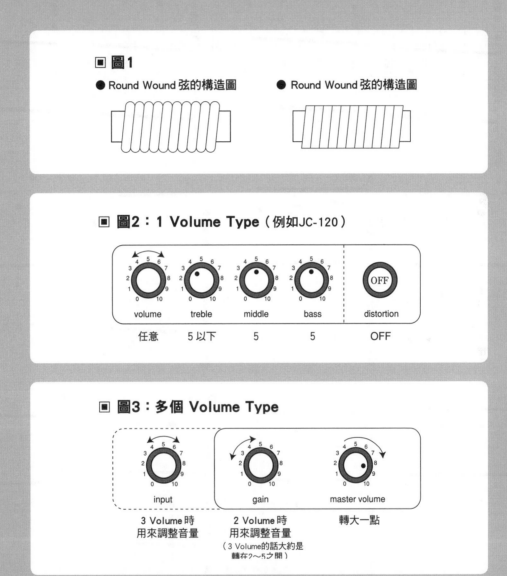

■ 圖1

● Round Wound 弦的構造圖　　● Round Wound 弦的構造圖

■ 圖2：1 Volume Type（例如JC-120）

volume　treble　middle　bass　distortion

任意　5 以下　5　5　OFF

■ 圖3：多個 Volume Type

input　gain　master volume

3 Volume 時用來調整音量

2 Volume 時用來調整音量（3 Volume的話大約是轉在2～5之間）

轉大一點

1 優美的Chord Solo 1

CD Track 67 譜例1

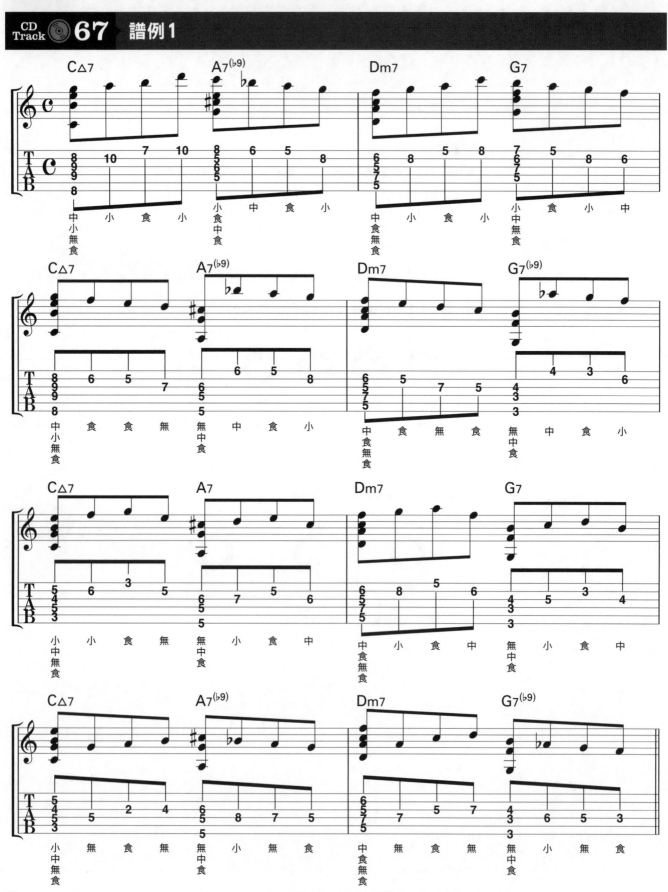

功 用

■ 學會一邊彈奏和弦，
一邊彈奏Solo。

■ 培養在即興Solo時，
要用哪些音的「Sense」。

樂句解說

每當和弦改變，就先奏響該和弦，然後再接著彈奏單音的樂句。單純卻又旋律優美，即便只有吉他一把，彈起來應該也不會無聊。透過這類的樂句練習，同時也能培養即興時的「Sense」。

技巧解說

同時彈奏和弦與單音，其實意外地難。稍有一個不慎節奏就會亂掉，或是讓聲音「斷」掉。彈奏時要求「迅速，而且流暢」，要征服這看似矛盾的運指才行啊！

不讀也完全無所謂的爵士講座

●關於Altered Scale

這是彈奏爵士必學的音階。特徵是包含♭9、♯9、♭13，這類有升降記號的延伸音（參照下圖）。這個音階雖然不好記，但可以跟Lydian 7th Scale一起，視為旋律小調音階的衍生型。主要用在小調曲的V7，或是帶有升降記號延伸音的□7和弦。

■ G Altered Scale

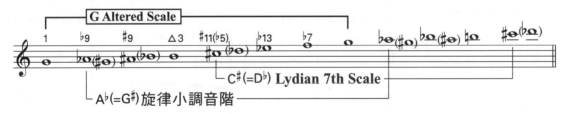

基本運指　　●根音在第6弦

※◎＝根音

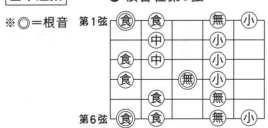

●根音在第5弦

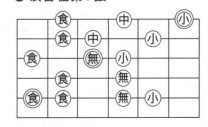

2 優美的Chord Solo 2

CD Track **68** 譜例2

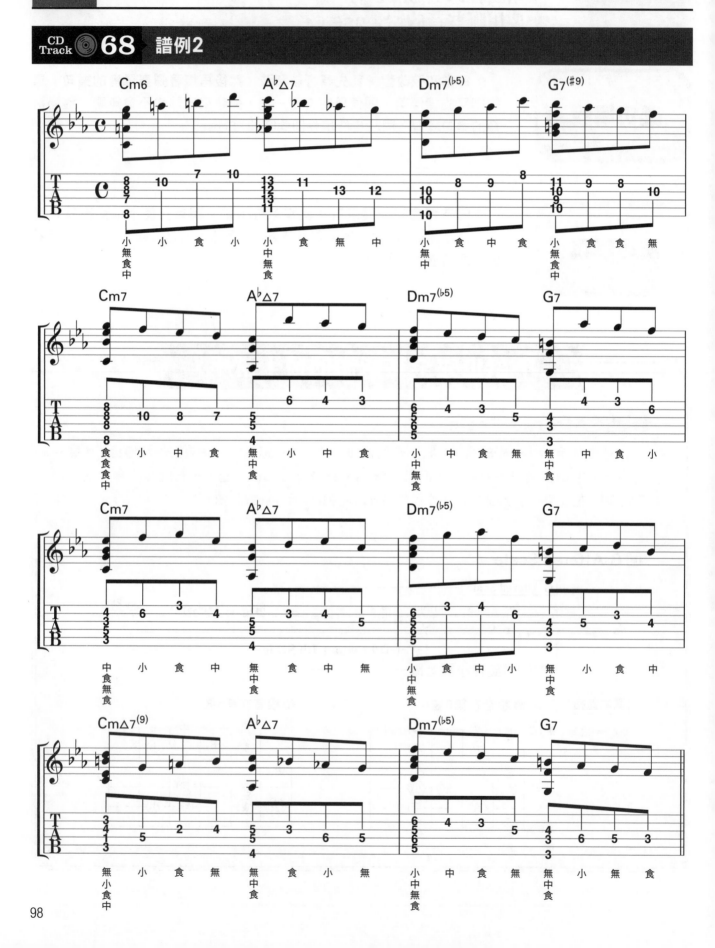

功用

■ 即便是小調的曲子，
也能穿插彈奏和弦與單音。

■ 同時學會小調的和弦感，
以及爵士在小調的常用樂句。

樂句解說

左方譜例可說是P.96的小調版。翻來翻去確認一下兩者有什麼差別吧！當然，使用的單音也要好好比較才行。另外，強烈建議讀者可以背下這個樂句，作為在小調曲即興的材料之一！

技巧解說

對於平常沒在彈爵士的人而言，這樣的運指應該不算簡單。特別是在壓第七小節的Cm△7⁽9⁾時，要小心別亂了前後的運指。在之前面提過的，要彈的「迅速，而且流暢」，在這邊當然也不能忘。

不讀也完全無所謂的爵士講座

●關於減音階（Diminished Scale）

從根音開始，依序按照「全音・半音・全音・半音……」下去排列，音程間隔相當規律的音階。因為這樣的特性，它的基本運指相當好記（參照下圖）。另外，由於音程配置的間隔都是小三度（3格），基本上只要掌握3種Key的減和弦音階，就能應用在所有的Key上頭。此音階可以用在減和弦，以及較音階根音低半音音名的□7⁽♭9⁾和弦上（例如C減音階可以用在B7⁽♭9⁾上）。

■C 減音階

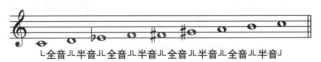

└全音┘半音└全音┘半音└全音┘半音└全音┘半音┘

┌所有調的減音階關係┐
- C＝E♭＝G♭＝A 減音階
- C♯＝E＝G＝A♯ 減音階
- D＝F＝G♯＝B 減音階

基本運指

※◎＝根音

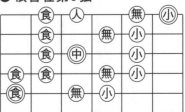

●根音在第6弦　　●根音在第5弦

CD Track 69　譜例3

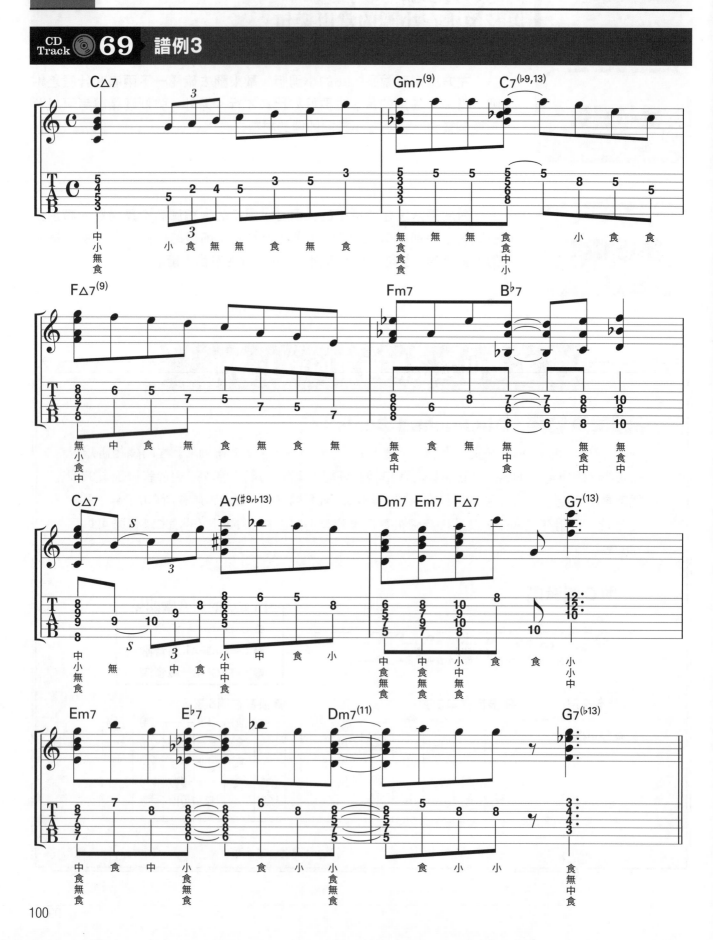

功用

■學會即便只有自己一個樂器，
也相當有音樂性的帶和弦Solo。

■在單音Solo時，
能隨心所欲地奏響和弦。

樂句解說

　　雖然P.96、P.98的譜例已經算有音樂性了，但接下來是更加進階的爵士樂句。每個小節，用的都是爵士中的王道樂句。請各位讀者以這裡介紹的樂句為基礎，編出自己獨創的Solo吧！

技巧解說

　　由於彈奏把位一直跳來跳去，練習時要小心別亂了節奏。另外，遇上這種背景有低音聲部的情況時，盡量別讓吉他的低音過於突出比較好。反過來，要是今天只有一把吉他獨奏，那就盡量多加點低音吧！

不讀也完全無所謂的爵士講座

●關於聯合減音階（Combination of Diminished Scale）

　　聯合減音階說穿了，就是從減音階的第二音開始排列的音階（音程間隔為半音·全音·半音·全音……這樣）。用在□7和弦上，就能輕鬆做出「和弦外音感」。另外這也跟減和弦一樣便利，只要學會3種Key，就能應用在所有的Key上。

■ **C 聯合減音階**

└半音┘└全音┘└半音┘└全音┘└半音┘└全音┘└半音┘└全音┘

所有調的
聯合減音階關係

● C＝E♭＝G♭＝A 聯合減音階
● C♯＝E＝G＝A♯ 聯合減音階
● D＝F＝G♯＝B 聯合減音階

基本運指

※ ◎＝根音

● 根音在第6弦　　● 根音在第5弦

4 優美的Chord Solo 4

輕鬆度

CD Track **70** 譜例4

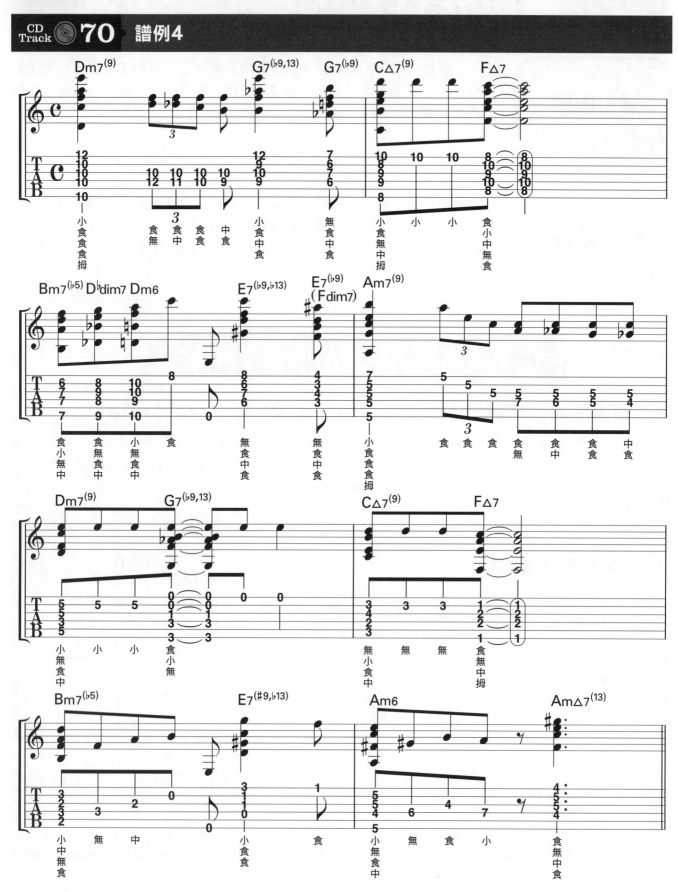

功用

■實際彈奏樂句，
■鍛鍊左手的拇指壓弦。

■體驗只有
■一把吉他的獨奏。

樂句解說

自P.96開始，已經介紹了3個Chord Solo，這裡要來做個小總結，試試看一人獨奏的Solo！一看到開頭就有左手拇指壓弦，相信大家都知道這樂句不會簡單到哪。尤其是Bass音，彈奏時為了讓低音保持流暢，要確實地做好壓弦。

技巧解說

就如上述那般，彈奏的重點在於左手的運指。練習時只要將「下個要彈的音」放在心上，應該會順暢不少。另外，CD雖然有按照固定的Tempo在彈奏，但實際獨奏時，可以自由地調整速度，讓樂音如行歌般傳入聽眾耳裡。

不讀也完全無所謂的爵士講座

●關於全音音階（Whole Tone Scale）

每一個音程間隔都是全音，幾乎感受不到調性的音階。順帶一提，如果要用和弦來表示這個音階，就會是□7($^{\sharp}5, 9, \sharp11$)。因此，這個和弦可以用在□7和弦，以及有#5th音程的「增和弦（Augmented Chord）」。另外，實際在應用時，除了單音之外，也能以全音間隔來平行移動由3～4個所組成的小樂句（參照下圖）。

□ 全音音階

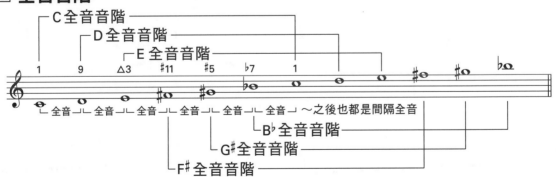

實際應用的例子

5 只用 Do Re Mi Fa Sol La Ti Do 來 Solo

CD Track **71** 譜例5

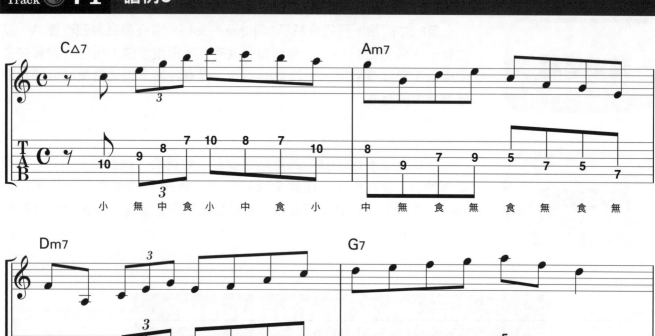

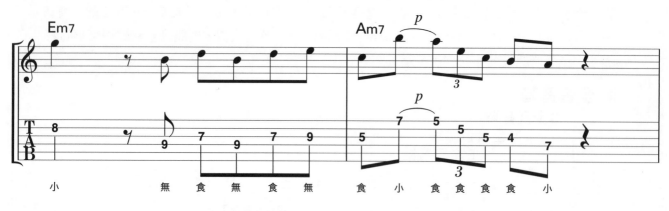

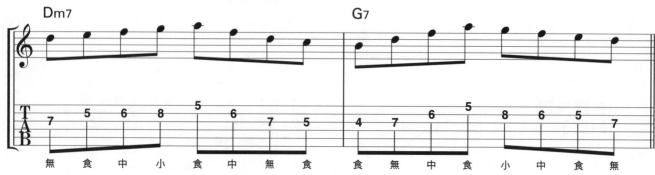

功用

| 就算不使用各式各樣的和弦，
也能彈出爵士的Solo。

| 能夠投入情感，
演奏簡單的樂句。

樂句解說

相信有不少人認為，要彈出像爵士的Solo，就一定得用上那些深澀的音階。但最基本的，依然是Do Re Mi Fa Sol La Ti Do啊！譜例5就是將這概念實際應用的範例。是不是沒看到任何的升降記號呀？灌注情感去彈奏的話，即便只用這些簡單的音，一樣也能很爵士。

技巧解說

彈奏中間的三連音處時，要小心別亂了節奏。另外，建議讀者可以挑出自己喜歡的曲子，配合其中的和弦，練習像這樣只用Do Re Mi～去彈奏Solo。不合的地方就試著改成五聲，或上下移動半音，多數時候應該都不會有問題。藉由這樣的練習，培養自己的聽力跟音感吧！

不讀也完全無所謂的爵士講座

●各和弦與音階的對應表1

筆者在下方整理了至今為止介紹過的音階以及和弦的對應表。當然！實際演奏時依然會有例外的情形，活用此表時請參考就好，切勿當作是絕對的準則。另外，由於五聲音階的應用範圍非常廣，這裡就省略不一一列出了。跟下頁的表一起記起來吧！

和弦類別	和弦名稱	可使用的音階
大調系	I△7, I6	**Ionian**、**Lydian**
	IV△7, IV6	**Lydian**
	其他的大和弦系	**Ionian**、**Lydian**
小調系	Im6, Im△7, Im7	**Aeolian**（＝自然小調） **Dorian** 旋律小調 和聲小調
	IIm7	**Dorian**
	IIIm7	**Phrygian**
	IVm6, IVm△7, IVm7	**Aeolian**、**Dorian** 旋律小調 和聲小調
	VIm7	**Aeolian**
	□m7(♭5)	**Locrian**

6 連續切分樂句

CD Track 72 譜例6

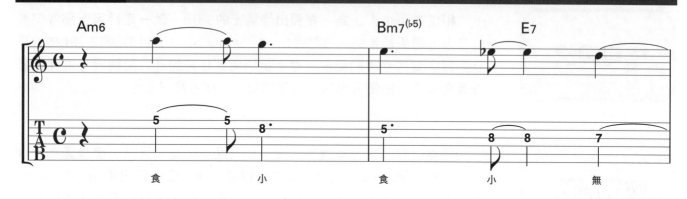

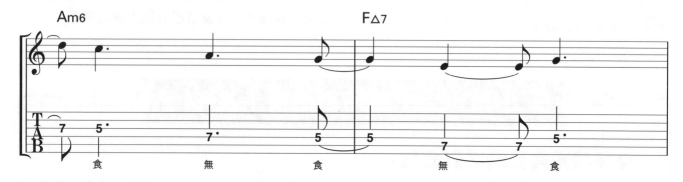

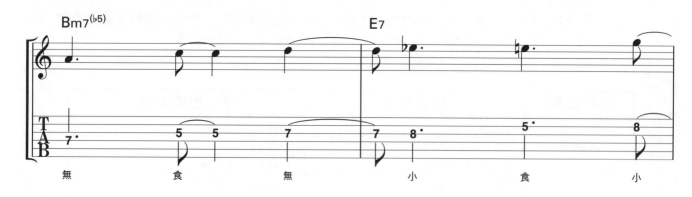

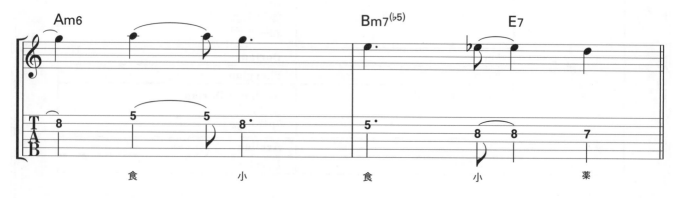

功 用	▌增加在吉他Solo時的 ▌節奏變化。 ▌即便遇上連續的切分奏法， ▌也不會因此迷失節奏。

樂句解說

　　使用音很單純，就是A小調五聲＋♭5th而已。但因為加了連續的切分節奏，不習慣的話應該不會覺得太簡單。每個音的長度都是「八分音符×3」。藉由這樣的手法，增添樂句的刺激感。用來練習爵士切分再合適不過了！

技巧解說

　　不論反覆幾次都不會跑拍的人，程度可以算是中級以上了。另外，像這樣的節奏變化，多半會用在Solo的高潮部分，同時也很常會聽到鼓和Bass改演奏同樣的切分。將其當作自己改編節奏的材料學起來吧！

不讀也完全無所謂的爵士講座

●各和弦與音階的對應表2

　　延續P.105的內容。這裡整理的主要是對應到七和弦的音階。其實掌握能用在「□7」和弦上的音階，正是編寫爵士樂句的最大課題。以「IIm7→V7→I(m)」等和弦進行為例，挑戰編出V7處的樂句吧！

和弦類別	和弦名稱	可使用的音階
七和弦系	I7	Ionian、Mixolydian Lydian 7th、聯合減音階
	II7	大調用Lydian 7th 小調用Altered
	IV7	Lydian 7th
	V7	Mixolydian、Lydian 7th Altered、Hmp5↓ 聯合減音階、全音音階
	VI7	Altered、Hmp5↓
	其他的□7	有自然延伸音時用Lydian 7th 有升降延伸音時用Altered
減和弦	所有的□dim	減和弦音階
增和弦	所有的□aug	全音音階

CD Track **73** 譜例7

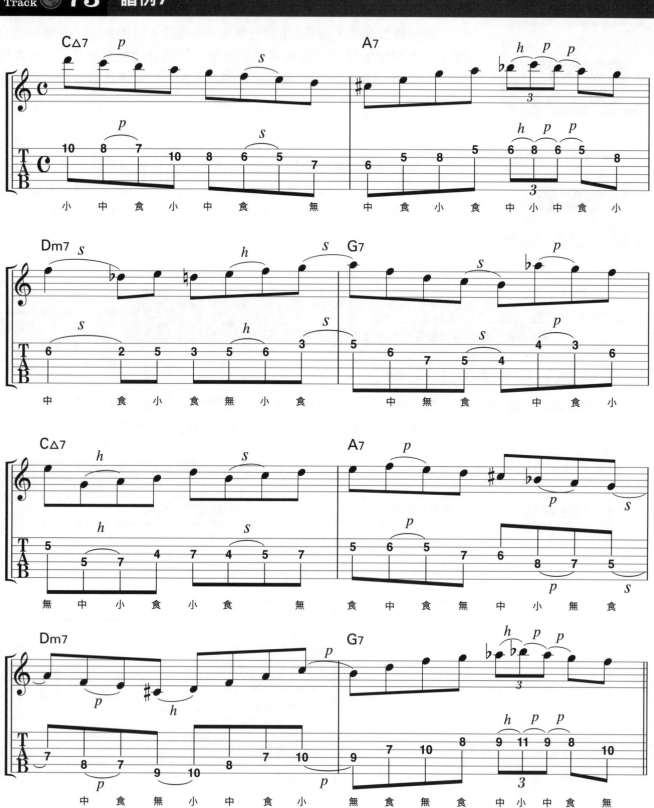

功用

■ 使用拇指來撥弦，
■ 提高樂句的呈現能力。

■ 學會怎麼用圓滑的左手技巧
■ 來彌補拇指撥弦的缺點。

樂句解說

爵士吉他手們自古以來，就一直在追求能與管樂器匹敵的渾厚音色。為了實現這個目標，使用拇指的「指肉」部分來撥弦是最好的。即便是愛用撥片的吉他手，也常常會因為曲調變化而使用拇指撥弦。就讓我們用譜例7來練習看看吧！

技巧解說

由於以拇指撥弦較難做向上撥弦動作，故譜例7的全都是向下撥弦。如果右手想只靠向下撥弦，就做出滑順流利的演奏，那就得靠左手使用滑音、捶弦＆勾弦等技巧進行助攻才行。筆者也在譜例的各處加了這樣的左手技巧，流暢地征服它們吧！

不讀也完全無所謂的爵士講座

●代理和弦：曲子為大調時

這裡就根據和弦的功能，來介紹代理和弦吧！只要善加利用代理和弦，就能讓音樂的和弦工程變得多采多姿。而且，互為代理關係的兩個和弦，它們各自對應的音階也能是互相代理的。好好利用這點，就能防止自己的樂句陷入了無新意的窘境。話不多說，咱們就來看看下面的表吧（接至P.111）！

功能	主要和弦	代理和弦
主和弦	I△7	IIIm7, VIm7$^{(9)}$
	I6	VIm7
下屬和弦	IV△7	VIm7
	IV6	IIm7
屬和弦	V7	♭II7, VIIm7$^{(♭5)}$
	V7$^{(♭9)}$	IIdim, IVdim, ♭VIdim, VIIdim
下屬小和弦	IVm7	IIm7$^{(♭5)}$, ♭II△7, ♭VI△7, ♭VI6
	IVm6	[♭VII7]
	IVm△7	[♭VIaug]

※ 下屬小和弦，指的是將大調上的下屬三和弦(IV)換成小三和弦(IVm)。
※ [　]是用了以後會很有趣的東西。

CD Track 74 譜例8

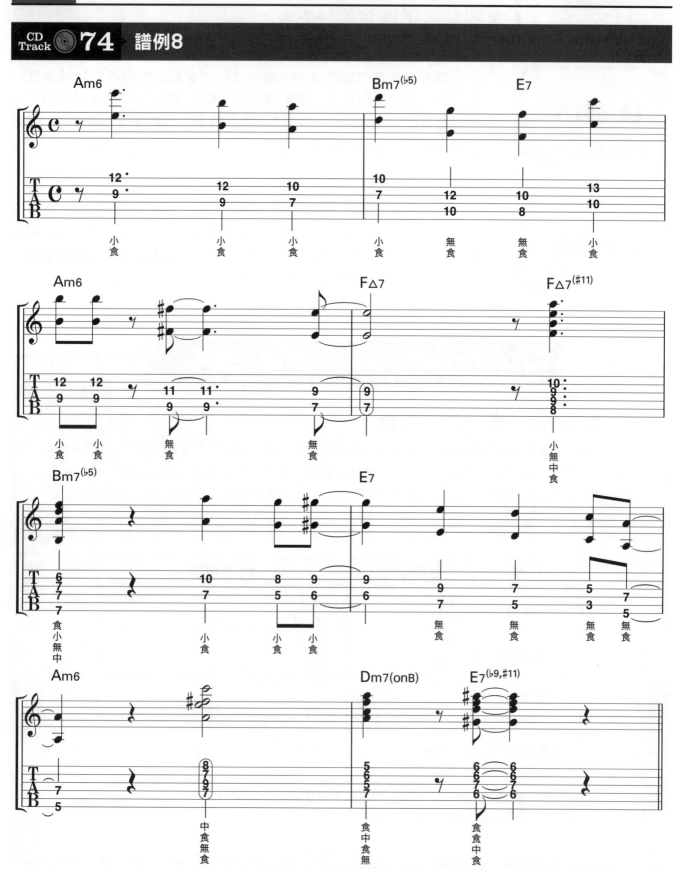

功用

> 使用八度音奏法，
> 做出爵士的渾厚音色。

> 學會八度音奏法
> 特有的樂句。

樂句解說

只要使用八度音奏法，就能做出帶有爵士感的渾厚音色。但這招有個缺點，就是難以做出快速的把位移動。因音符數也較少，常會導致和弦感變得稀薄。彈奏譜例8時，好好留意其中為了呈現和弦感，加入和弦的部分吧！

技巧解說

此為簡單又經典的樂句，作為練習的第一步再適合不過了。要確實做好左手的壓弦，並悶掉餘弦去彈奏。另外，右手用撥片撥弦，並採向下撥弦即可。

不讀也完全無所謂的爵士講座

●代理和弦：曲子為小調時

延續P.109的內容。下表介紹的代理和弦中，有些聲響氛圍跟原本的和弦（主要和弦）相去甚遠。但這些代理和弦，依然有確實發揮自己在和弦進行裡扮演的角色。不要害怕，勇敢試試看吧！此外，即便同樣是□m7和弦，只要其在和弦進行中的功能不同，對應的代理和弦也就會不同，要多加留意。

功能	主要和弦	代理和弦
主和弦	Im7	♭III△7, ♭VI△7
	Im6	VIm7$^{(♭5)}$, ［IV7］
	Im△7	［♭IIIaug］
下屬和弦	IVm7	♭VI6, ♭VI△7
	IVm6	IIm7$^{(♭5)}$, ♭II△7, ［♭VII 7］
屬和弦	V7	♭II7, VIIm7$^{(♭5)}$
	V7$^{(♭9)}$	IIdim, IVdim, ♭VIdim, VIIdim

※［　］是用了以後會很有趣的東西。

9 八度音奏法・Solo 2

CD Track 75 譜例9

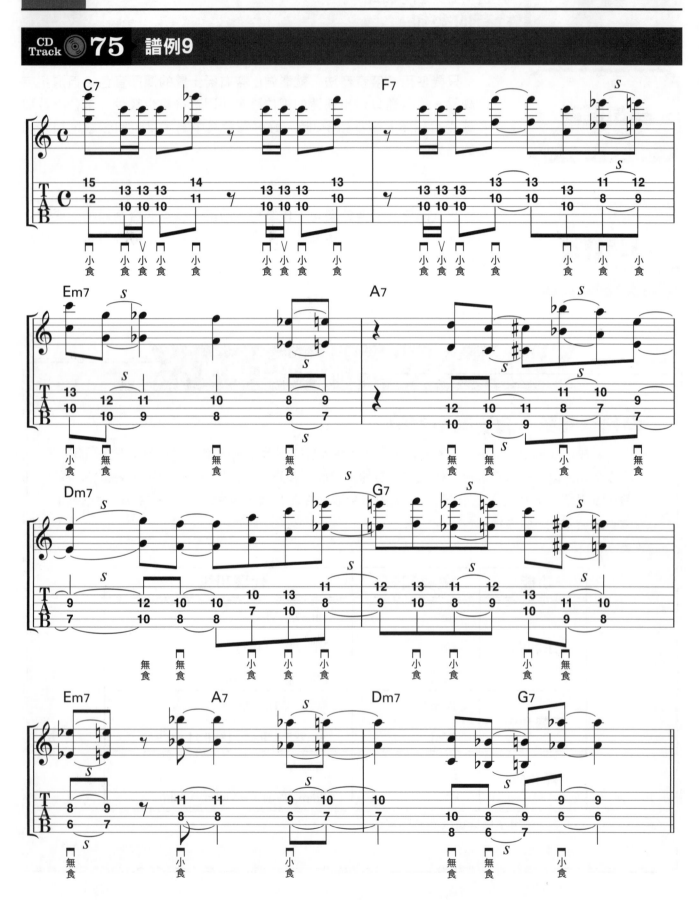

112

功用

■ 學會使用右手拇指的向上撥弦，
做出更有節奏感的八度音演奏。

■ 學會更為實用的
八度音樂句。

樂句解說

右手使用拇指撥弦，而且這次不是只有向下，也要使用向上撥弦。藉此能讓樂句變得更有節奏感。此外，左手也加了滑音來拓展樂句的寬度，整個八度音樂句比上一頁來得更具實用性。

技巧解說

使用拇指向下撥弦時，要用指腹以撫摸的感覺去撥弦。向上撥弦時，則要小心別勾到指甲，用「掠」過去的感覺來彈奏。總之就是要盡可能地讓音色保持柔軟！另外，彈奏時也跟前一頁的譜例8一樣，要確實悶掉餘弦。

不讀也完全無所謂的爵士講座

●和弦進行的變化版：曲子為大調時

下圖是將爵士常見的和弦進行，粗略分類之後的結果。各個和弦只要是在同一個框框內，就能互相代用。順帶一提，下屬小和弦指的是，將「IV」這個下屬和弦改成小調的和弦（EX.「IVm」）。由於它在爵士裡經常出現，將包含它的和弦進行給記起來吧（接至P.115）！

■ 爵士常見的和弦進行圖（大調）

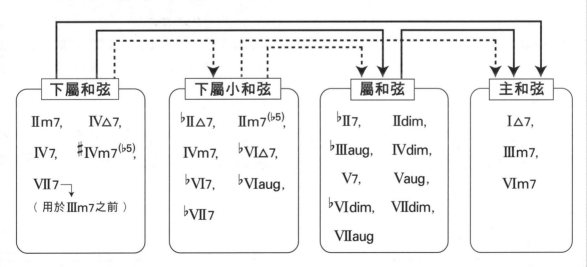

CD Track **76** 譜例10

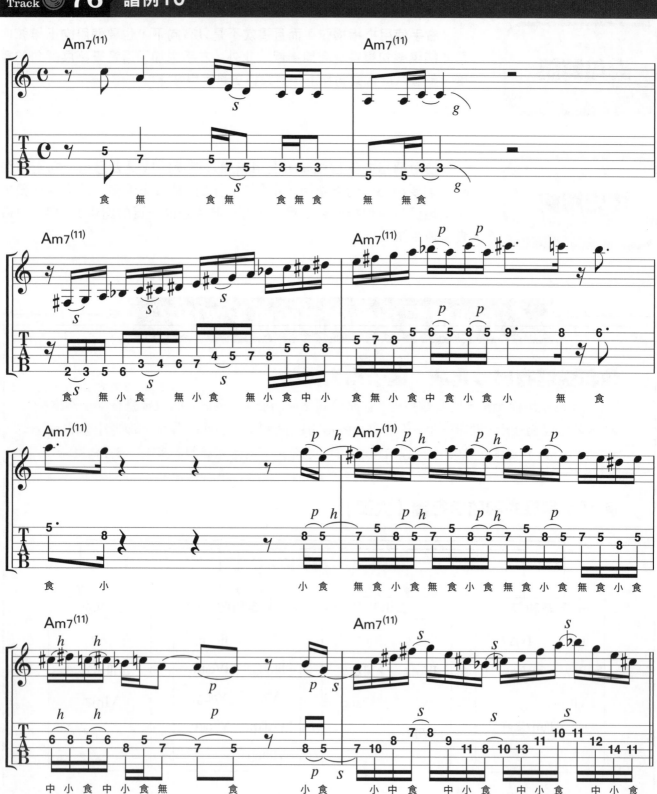

功用

▎體會使用聯合減音階的
▎實用性樂句。

▎學會感覺有點跑掉、
▎充滿和弦外音感的樂句。

樂句解說

第一〜二小節為小調五聲，第三小節之後則是加入聯合減音階的樂句。整個八小節給人一種「好像快跑掉但沒有跑掉」的氛圍，這樣適度的緊張感真是爽快！這類手法在Modern Jazz和Fusion等風格相當常見。

技巧解說

流暢地使用滑音、捶弦＆勾弦等技巧，確實地彈好每一個音，這種技法在搖滾樂比較少見。練習時要是跟不上節奏，也能無視左手的捶弦＆勾弦等技巧，直接用右手的交替撥弦來彈奏，或許會比較好彈。

不讀也完全無所謂的爵士講座

●和弦進行的變化版：曲子為小調時

延續P.113的內容。筆者在此整理了小調常見的和弦進行。不過變化有這麼多種，實在有點難記就是了（筆者自己也記不住！）。這個圖不用整個記在腦海中，只要在改編和弦，或是思考要彈什麼音階時，拿出來參考即可。建議就先將 I 設為C音，自己試著彈一遍看看吧！

▣ 爵士常見的和弦進行圖（小調）

下屬小和弦		屬和弦		主和弦
♭II△7,	IIm7,	♭II7,	IIdim,	Im6,
IIm7(♭5),	IVm7,	♭IIIaug,	IVdim,	Im△7,
IV7,	♭VI△7,	V7(♭9),	Vm7,	Im7,
♭VII7		Vaug,	♭VIdim,	♭III△7
		VIIaug,	VIIdim	

11 咆勃爵士（Bebop）樂句

輕鬆度

功用

▌學會爵士精髓的
▌高速Bebop樂句。

▌鍛鍊實用的
▌經濟撥弦奏法。

樂句解說

這就是Bebop風的樂句。因為是將常見的樂句給相連在一塊，建議讀者將它整個背下來，練到閉著眼睛也會彈吧！另外，雖然前半四小節與後半四小節所使用的和弦都皆相同，但由於把位有變，撥弦的順序以及使用滑音的地方也會出現變化。

技巧解說

流暢地使出滑音、捶弦＆勾弦、異弦同格的封閉指型（翻指）等左手的小技巧吧！另外，希望讀者也在此好好磨練自己經濟撥弦的等級。不過，彈奏時如果真的都抓不到拍子，也能使用交替撥弦即可。

不讀也完全無所謂的爵士講座

●同樣指型卻能多用的「異名同指型」和弦

由於爵士的和弦常常省略根音以及5th不彈，因此有時候會產生即便和弦名稱不同，按壓的指型卻一樣的情形。來看看下方的左圖吧！按壓黑點所示的位置，即可對應到Bm7$^{(\flat5)}$、Dm6、G7$^{(9)}$、C\sharp7$^{(\flat9、\flat13)}$這四個和弦（圖上的△即為該和弦的根音位置）。右圖也是同理。只要學會這個「異名同指型」的和弦，就能在轉換和弦時，做出更有效率的把位移動！

▣ 異名同指型的和弦

⚠️△的話：Bm7$^{(\flat5)}$	③的話：Dm6
②的話：G7$^{(9)}$	④的話：C\sharp7$^{(\flat9,\flat13)}$

△＝根音（不壓弦）

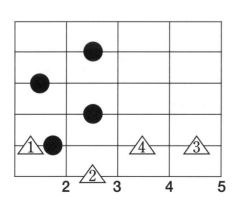

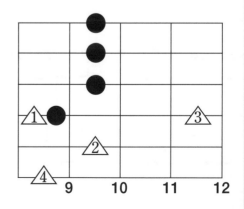

12 半音階樂句

CD Track 78 譜例12

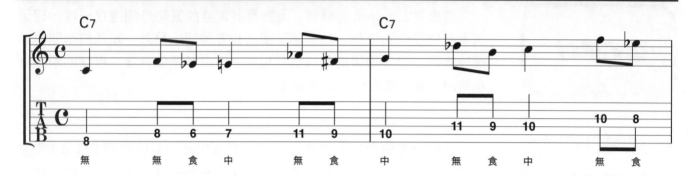

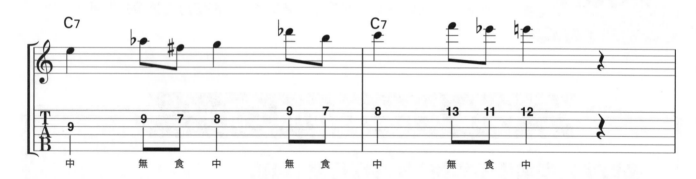

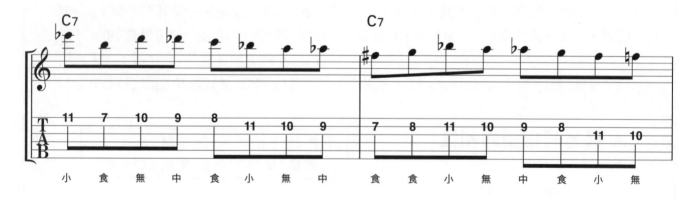

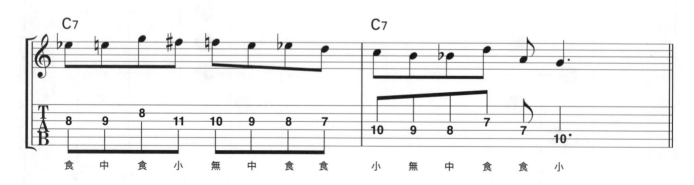

功用

■ 學會怎麼使用半音階
來營造爵士氛圍。

■ 訓練搖滾風
不常出現的運指。

樂句解說

在眾多音階之中，自由度最高的莫過於這個半音音階（Chromatic Scale）了。包含全部的12個音，只要樂句聽起來夠快，就能不受Key與和弦的制約隨意使用。譜例12的前半部分，是以半音上下夾住和弦音的樂句。後半則是加入小調／大調混合五聲的樂句。

技巧解說

搖滾風較少見的運指模式。特別是第六～七小節處，手指好像要打結了！第六小節的開頭以及第七小節的最後，會出現「食指→食指」的「壓弦＆把位移動」，彈奏時要額外留意，保持樂句的流暢。

不讀也完全無所謂的爵士講座

●各和弦能使用的延伸音：曲子為大調時

在此瞭解一下哪些延伸音適合哪些和弦吧！下表即為筆者整理過後的內容。在實際彈奏時，也要留意所用的延伸音跟旋律與其他樂器合不合（接至P.121）。

▣ 大調順階和弦 可使用的延伸音

和弦 ＼ 延伸音	9th	11th	13th
I6, I△7	9	(#11)	13
IIm7	9	11	—
IIIm7	(9)	11	—
IV△7, IV6	9	#11	13
V7	9, ♭9, #9	#11	13, ♭13
VIm7	9	11	—
VIIm7(♭5)	—	11	♭13

▣ 下屬小和弦 可使用的延伸音

和弦 ＼ 延伸音	9th	11th	13th
IVm6, IVm7, IVm△7	9	11	—
IIm7(♭5)	9	11	♭13
♭II△7	9	#11	13
♭VI△7, ♭VI6	9	#11	13
♭VI7	9	#11	13
♭VII7	9	#11	13

※（ ）的延伸音，使用頻率較低。

13 加入掃弦技巧的 Solo

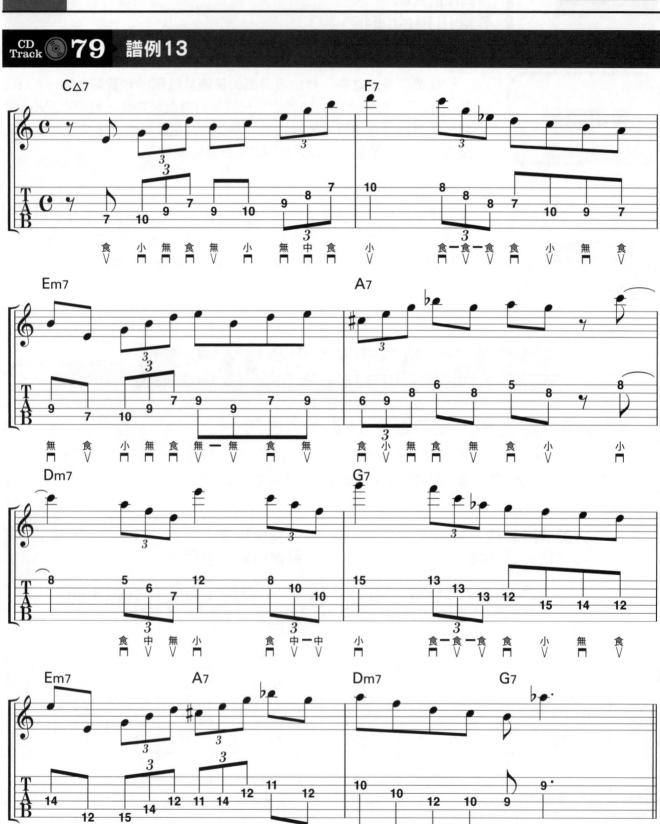

功用

▌ 學會使用掃弦的
▌ 實用爵士樂句。

▌ 鍛鍊不論在哪個曲風
▌ 都相當重用的掃弦技巧。

樂句解說

在八分音符的樂句當中，加入像是要跌倒一般的掃弦三連音，給人Swing的感覺。想自己編寫這類樂句的話，就得清楚壓弦範圍內的鄰弦上有哪些和弦音才行。反過來說，只要瞭解這點，樂句本身的難度應該就會大幅下降。

技巧解說

掃弦技巧不只在爵士，於所有的樂風都佔有一席之地，希望讀者一定要學會。此外，如果向一些爵士的老前輩請教掃弦的訣竅，可能只會換來一句「蝦咪？」。在爵士的世界裡，好像沒有「掃弦」和「交替撥弦」等相關的撥弦概念。

不讀也完全無所謂的爵士講座

●各和弦能使用的延伸音：曲子為小調時

這裡即延續P.119的內容，介紹在小調裡，哪些和弦可以使用哪些延伸音。另外，如果不看和弦書，想自己找出延伸和弦時，可能會遇到「沒有手指可以壓了」的情形。這種時候，只要省略根音和5th不壓就沒問題囉！

▣ 小調順階和弦可使用的延伸音

和弦 ＼ 延伸音	9th	11th	13th
Im7	9	11	13
Im6	9	11	——
Im△7	9	——	(13)
IIm7(♭5)	(9)	11	♭13
♭III△7, ♭III6	9	#11	13
IVm7, IVm6	9	11	——

和弦 ＼ 延伸音	9th	11th	13th
Vm7	9	11	——
V7	♭9, #9	(#11)	♭13
♭VI△7	9	#11	13
VIm7(♭5)	9	11	——
♭VII7	9	#11	13

※（　）的延伸音，使用頻率較低。

COLUMN

小龜流爵士的拿手菜

小龜＝龜井たくま（本書作者）與爵士的邂逅

其實筆者一開始，並不是因為喜歡爵士，才開始鑽研爵士吉他的。起初只是個把 Jeff Beck、Eric Clapton 等人，當做偶像在崇拜的健全（？）吉他小屁孩。當時心想爵士是給大人聽的，就算聽到廣播放，也不懂它到底哪裡好聽。

筆者高中那時，跨界音樂蔚為風潮，開始接觸到 Larry Carlton 以及 Robben Ford 以後，事情就有點不一樣了。當時的我不用說音階，連延伸音和樂理等稍難的內容都一問三不知。看到唱片的介紹和雜誌專訪以後，才知道他們都有爵士的素養。這時心裡才想「好像得學學爵士了……」。不過這時的我，還沒喜歡爵士就是了。

高中畢業以後，我就隨便買個爵士吉他的教學書，還去報名了上頭介紹的爵士吉他教室。但，這是個天大的錯誤。裡面像我這種「完全沒碰過爵士」的初心者非常少，全都是一些早就在俱樂部或酒店有表演的專業人士。事後我才知道，那間教室的老師是，過往在圈內相當有名的爵士吉他手。上第一堂課時，他說「彈點藍調來聽聽」，我便頭上頂著問號一直在胡亂推弦，搞得周圍的前輩們哄堂大笑。這段過去真的是羞恥到我現在依然忘懷不了。

在那間教室待了一年左右，最後還是放棄了。說來悲傷，當時完全跟不上其他人的進度。不過，也是有好事發生。那就是自己真的喜歡上爵士這種音樂了。這就是我的爵士吉他「輕鬆樂句」的起點，之後也開始聽許多風格的爵士音樂，而且不見得一定要有吉他。聽了許許多多的演奏，在東學一點西學一點的過程中，也造就了今天這樣「輕鬆樂句」的彈奏風格。

小龜流爵士吉他學習法

並不是只要聽一堆爵士，拿起吉他就會突然變成爵士大師。這裡就來介紹一下，筆者自己認為最適合拿來學習爵士的「三種神器＋α」。想要在爵士吉他這條路上陷得更深的人，不妨試試吧！

●樂譜集

首先要推薦的是，通稱「1001」的標竿曲樂譜集。由於不少樂曲光是用聽的也很難找出和弦，這本樂譜集肯定會派上用場。如果是上頭還標有歌詞的曲目，想要成為「輕鬆樂句‧爵士主唱」時也能用到它喔！

●爵士音源

在P.28等處介紹的吉他手專輯一定要入手。此外，像是標題有著『Best Of Jazz Guitar』之類的合輯也不錯。買到CD之後，除了細細聆聽之外，附在裡頭的資料也看過一遍吧！有時候會看到上面寫著「在○○的專輯裡，□□的演奏最棒了！」。先從這裡開始，慢慢去找一些自己喜歡的演奏，或是樂手的創作吧！順帶一提，爵士的精選輯常會收錄許多標竿曲，買了以後，就能用1001順道確認和弦了。

●爵士理論書

各家出版社都有各式各樣的爵士理論書，但沒有必要去選那種又貴又厚的。反倒是方便攜帶、隨時都能翻開的精巧小書，更會有讓人反覆拿起來閱讀的機會與慾望。在看的時候，一定要同時使用手邊的樂器來確認譜例。因為，這不像數學公式，光只是背下理論也是沒有用的。

市面上雖然有也不少吉他用的理論書，但刊載在其中的譜例，還是給鋼琴學習者看的居多。雖然對只有吉他底子的人不太友善，但筆者認為，在和聲方面，花點工夫和力氣學習以鋼琴解釋的樂理會更好理解。

●其它

和弦書之類的也能買來參考。但筆者認為，自己去思考和弦、寫成筆記的做法會加深理解。藉由書寫的動作，能讓這些知識在視覺上獲得整理，更便於記憶！　另外，如果要購買和弦書，一般較少會有含著進階的延伸和弦解說，最好還是挑上頭有註明爵士專用的。

CD Track **80** 譜例1

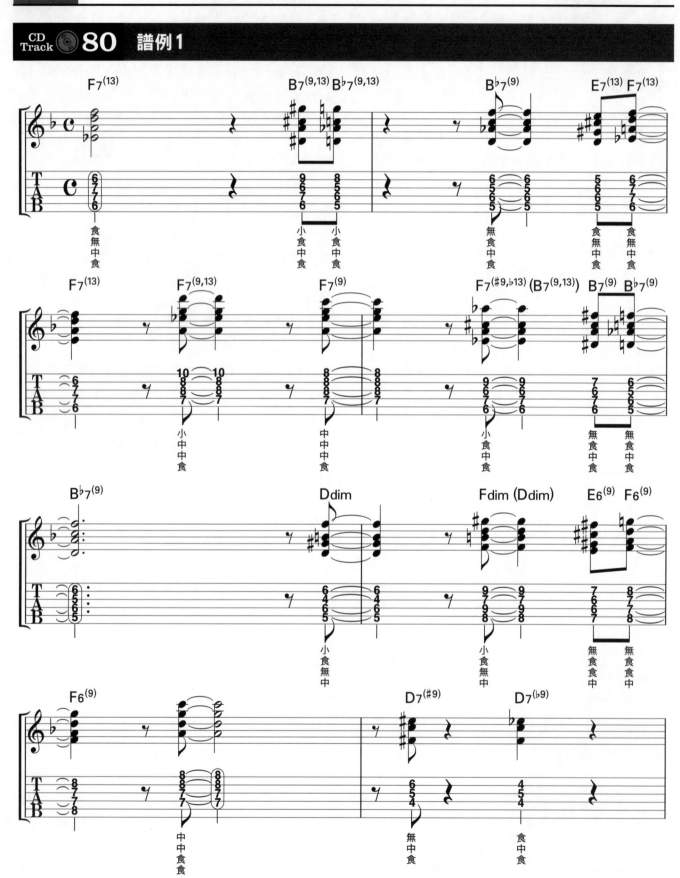

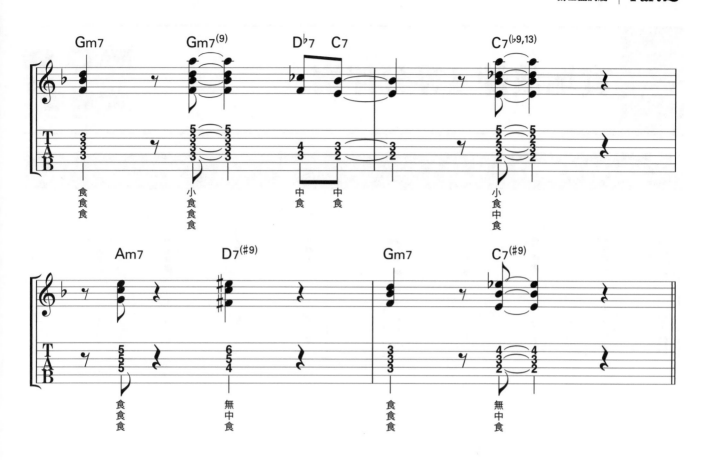

功用

■ 學會藍調形式的
 12小節樂句。

■ 掌握實用的
 和弦演奏。

樂句解說

在爵士的世界裡，經常出現的F調藍調。譜例1是加了切分節奏，相當實用的和弦伴奏。練習時要注意節奏，做出搖擺感，並利用延伸和弦來炒熱整體樂句的氣氛。

技巧解說

樂句各處皆有使用「錯開半音」的技巧，讓和弦的轉換變得更為流暢（參照P.20）。另外還有一點要注意的是，為了與其他樂器取得音域的平衡，筆者在編寫譜例時有避開極端的低音＆高音。像這類編曲的知識，希望讀者也能學起來。

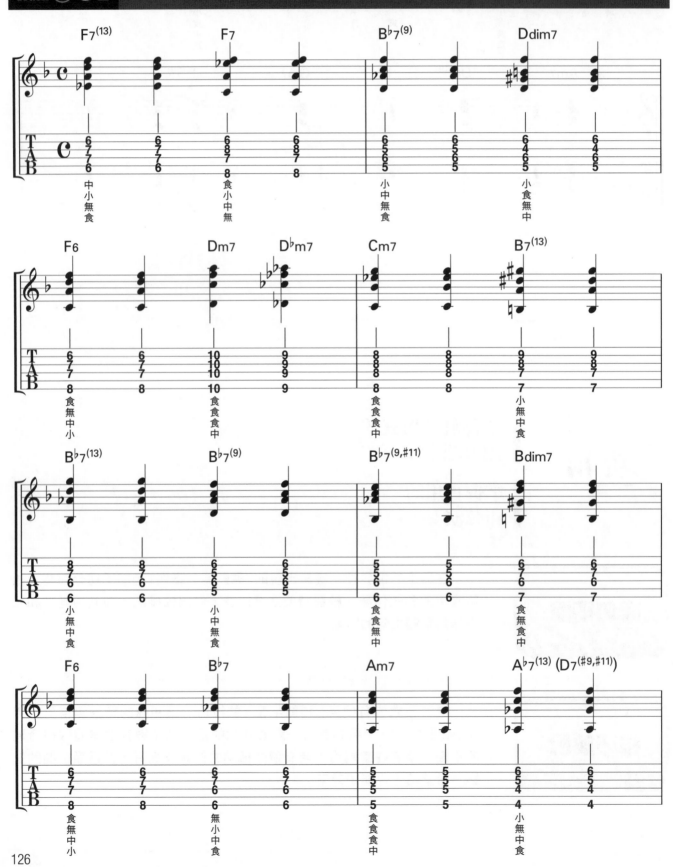

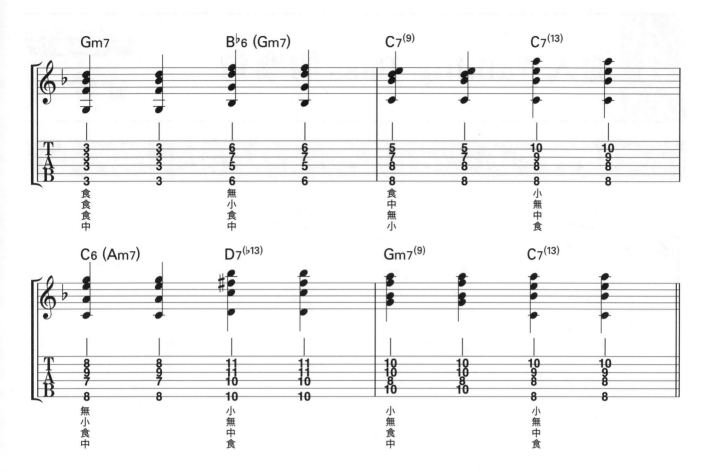

■學會經典的伴奏模式
「4等分」。

■鍛鍊流暢且正確的
和弦壓弦。

樂句解說

　　四分音符構成的伴奏，也就是所謂的4等分模式。CD為了讓讀者能確實聽清楚各個和弦，作者用相當慢的速度在彈奏。建議讀者要多加練習這個4等分的模式，不論曲速多少都能確實做出搖擺感。另外，不清楚4等分伴奏是什麼的話，就回去翻P.58吧！

技巧解說

　　以搖滾和民謠來說，和弦指型壓的最低音，大部分都是根音。但就爵士而言，省略根音和5th可是家常便飯。希望讀者能多去記一些，像譜例那樣最低音不等於根音的和弦指型。另外，左手在換和弦時要快！

3 加入Walking Bass 的樂句

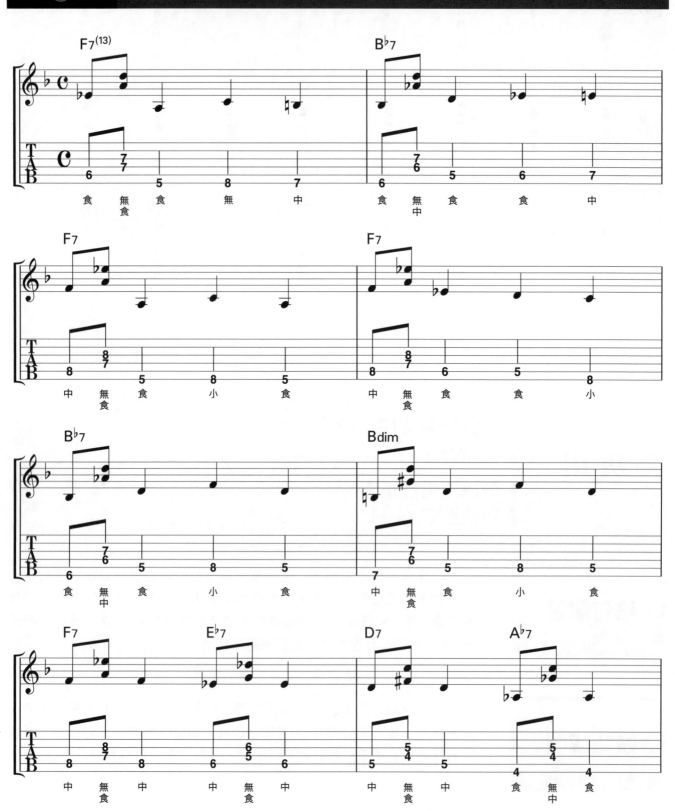

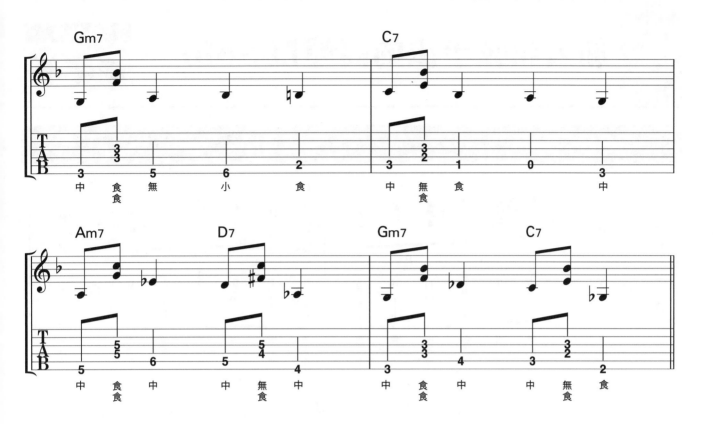

<table>
<tr><td></td></tr>
</table>

功 用

> 學會爵士藍調的
> 王道和弦進行。
>
> 鍛鍊手指撥弦的技巧，
> 同時也學習何謂 Walking Line。

樂句解說

　　彈奏Walking Bass與和弦的樂句。由於只使用最小數量的音來表現和弦進行，非常適合用來把握整體樂句的走向。建議讀者也能配合這個譜例來練習即興。另外，單音使用拇指，和弦音則是使用食指＆中指來撥弦。

技巧解說

　　各小節的第一拍都是「Bass音→和弦」，這樣的八分音符組合。只要事先壓好和弦，演奏就會更為順暢。另外，彈奏這類的樂句最好還是有一定的速度比較好。大致記下譜例以後，就提高曲速來練習吧！

4 加入和弦手法的高難度 Solo

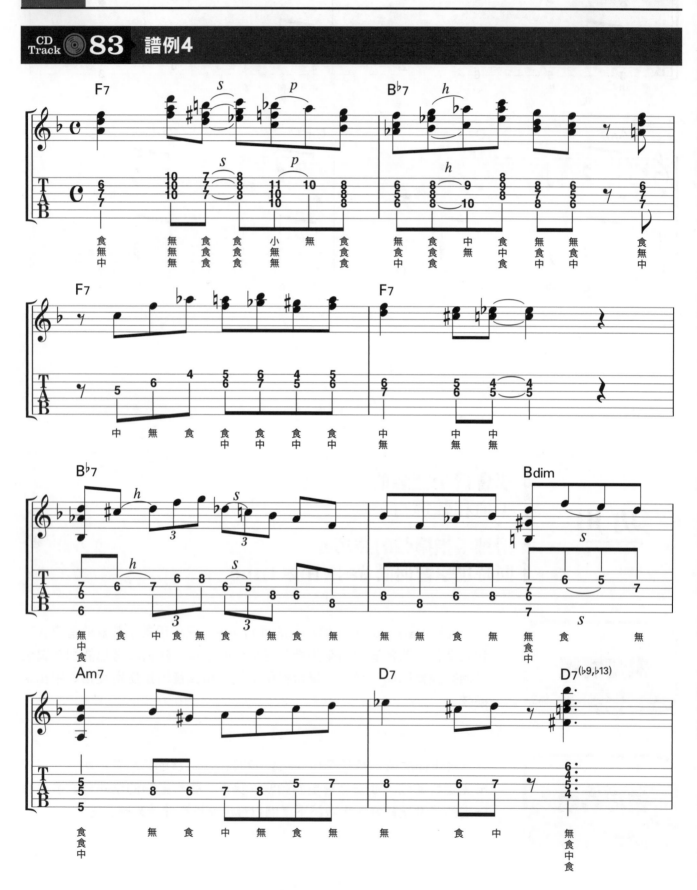

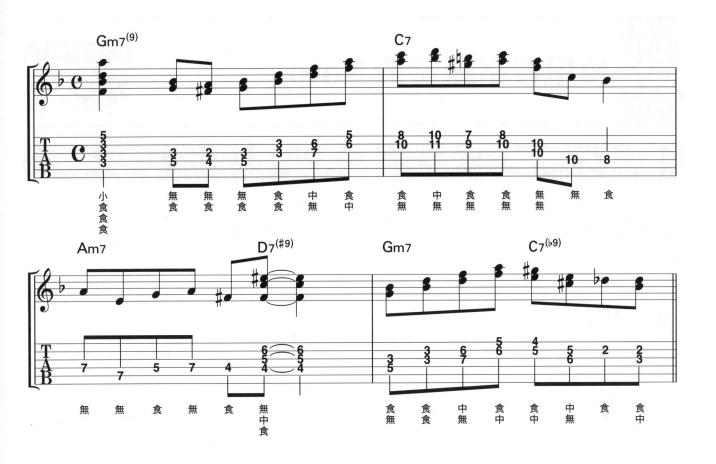

功用

■ 挑戰高難度的 Chord Solo，
就能知曉爵士的精深博大，也許！

■ 鍛鍊快速
按壓和弦的能力。

樂句解說

彈奏大量和弦的Solo範例。乍看之下像是單純在彈奏和弦，但其實是在彈奏旋律加上和音的樂句。說白了這個超級難！要是你在一夜之間，就能把這樣的手法用於即興，那你一定要以成為職業吉他手為目標啊！

技巧解說

總之先放慢曲速，確實地彈好每個音。用不著馬上去分析詳細到底用了哪些音，希望讀者先練到接近反射動作的地步再說。將這樣的樂句轉化成自己的彈奏材料，就能讓壓弦技巧以及對爵士的敏感度更上一層樓。

5 使用豐富節奏的Solo

CD Track 84 譜例5

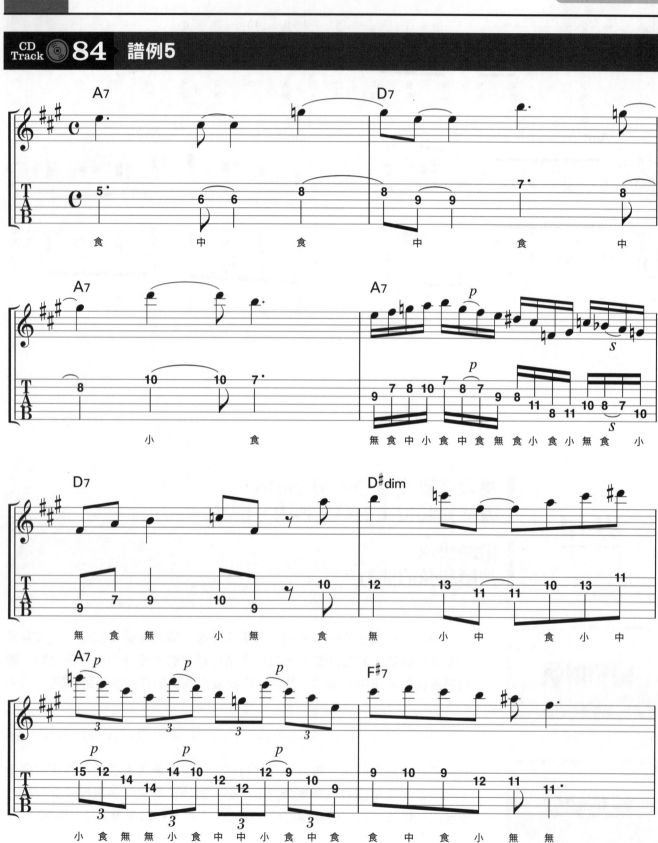

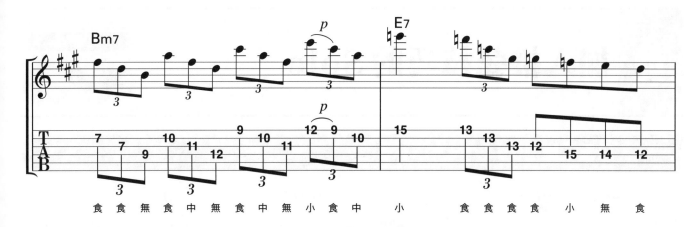

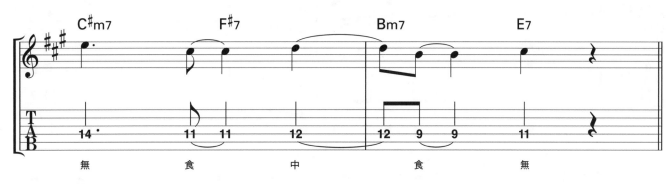

功用

■ 練習各式各樣的
　節奏模式。

■ 鍛鍊節奏力，
　掌握爵士不可或缺的搖擺感。

樂句解說

　想要奏出爵士特有的搖擺感，那就必須習得不論哪種節奏都能輕鬆彈奏的能力。這個練習譜例，正是為了提升節奏感所設計的。雖說這樣的樂句實用性不高，但重點在於征服「一拍半」、「複節奏」等高難度的節奏！

技巧解說

　第一～三小節以及第十一～十二小節為一拍半的切分樂句。第七小節為4個音一組的三連音，是複節奏風格的樂句。實際上很少會將節奏設計得這麼明顯，請好好練習各個節奏，讓自己隨時隨地都彈得出來吧！

6 加入推弦技巧的Solo

CD Track 85 譜例6

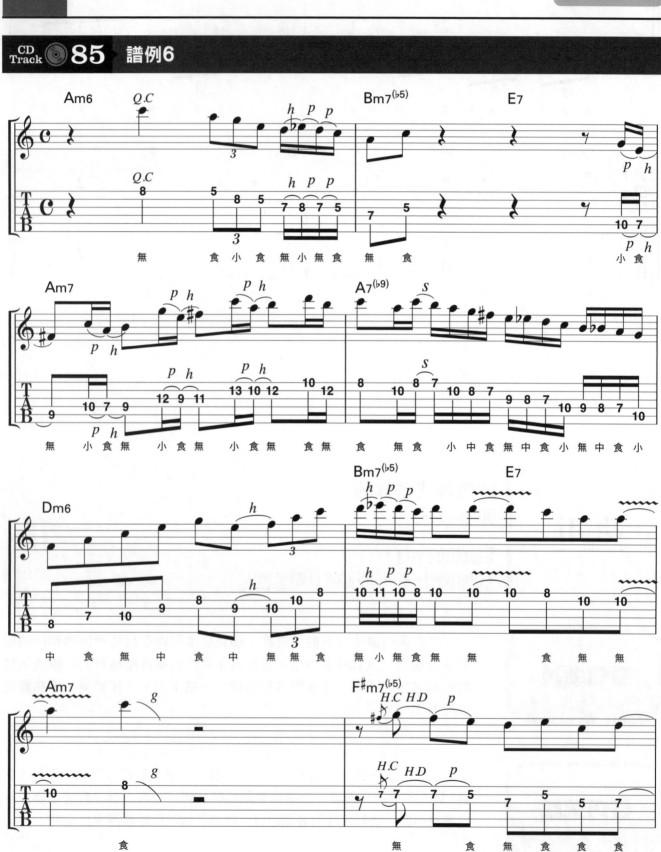

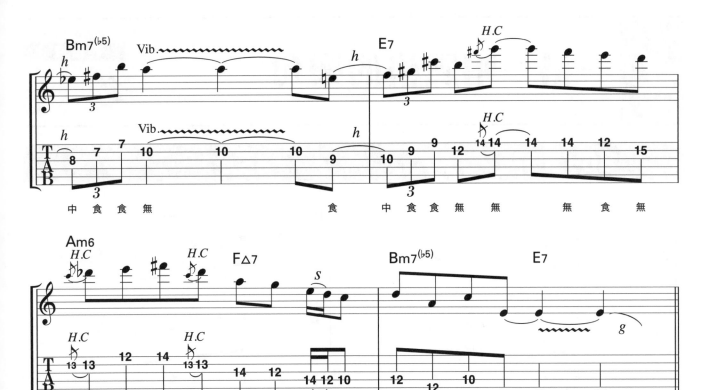

功用	■ 感受加了推弦的 藍調＆Fusion風Solo！ ■ 學習Robben Ford 和Larry Carlton的Solo手法。

樂句解說

　　這與其說是爵士藍調，不如說比較像是Fusion風才會有的Solo。這類手法即為Robben Ford的拿手好戲。他的特徵在於五聲和Dorian等音階的巧妙編排。另外，Larry Carlton也是這一類的高手，請讀者務必要聽聽他們兩人的專輯！

技巧解說

　　小調的12小節進行譜例。演奏時可以稍微加點破音試試。練習的重點在於，處處可見的四分之一音推弦以及半音推弦。藉由這樣細膩的音程變化，讓樂句呈現藍調＋α的韻味。

輕鬆度

CD Track 86 譜例7

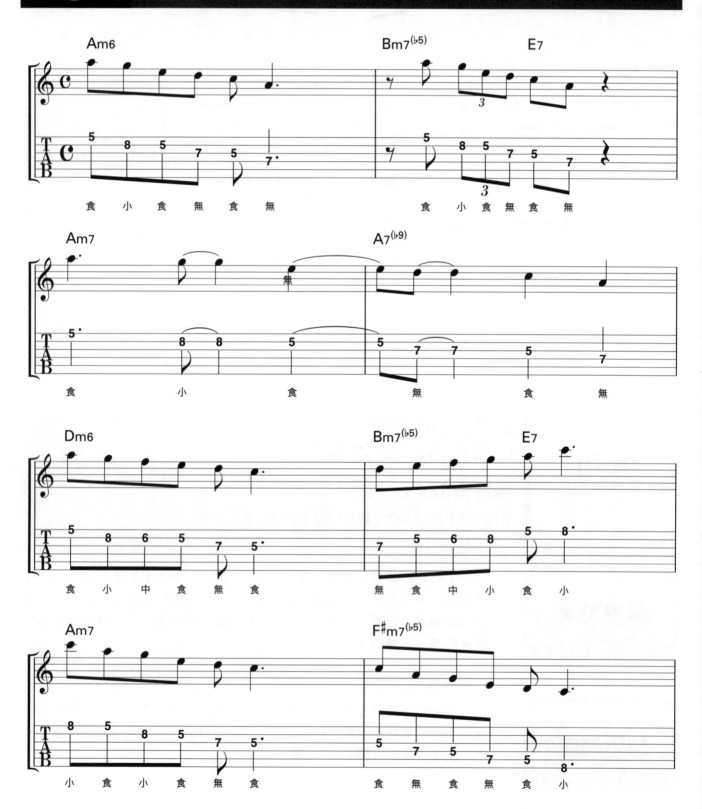

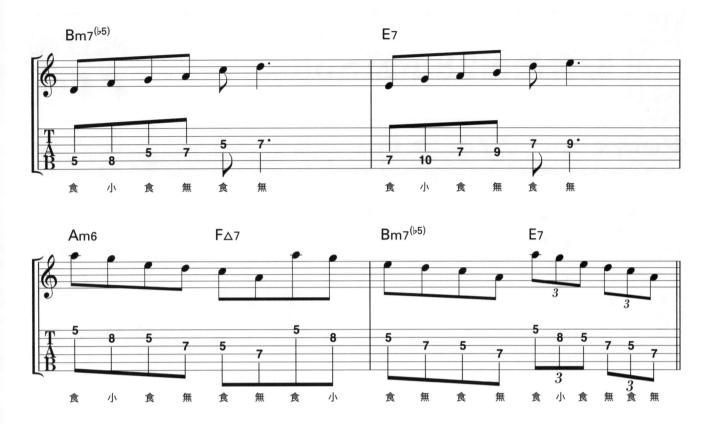

功 用

■ 知曉何謂
樂器的一搭一唱。

■ 知曉爵士在即興時，
與其他人應答的訣竅。

樂句解說

樂句彷彿在呼應其它團員的演奏，這種形式稱為「一搭一唱（Call & Response）」。將樂句比喻成話語，進行樂手之間的對話。譜例7當中，第一小節的6個音為頭（Call），而第二小節以後的幾種模式，即為回覆第一小節那6個音的應答樂句（Response）。詳情就如下述。

技巧解說

第二～四小節是節奏變化型的應答樂句。第五～八小節為節奏與第一小節相同，但改變音程的應答。第九～十小節是平行移動彈奏位置的應答。第十一～十二小節則是反覆第一小節的應答。以上四種應答方式都是必備技能，請讀者一定要學起來。

8 綜合練習28小節 Solo

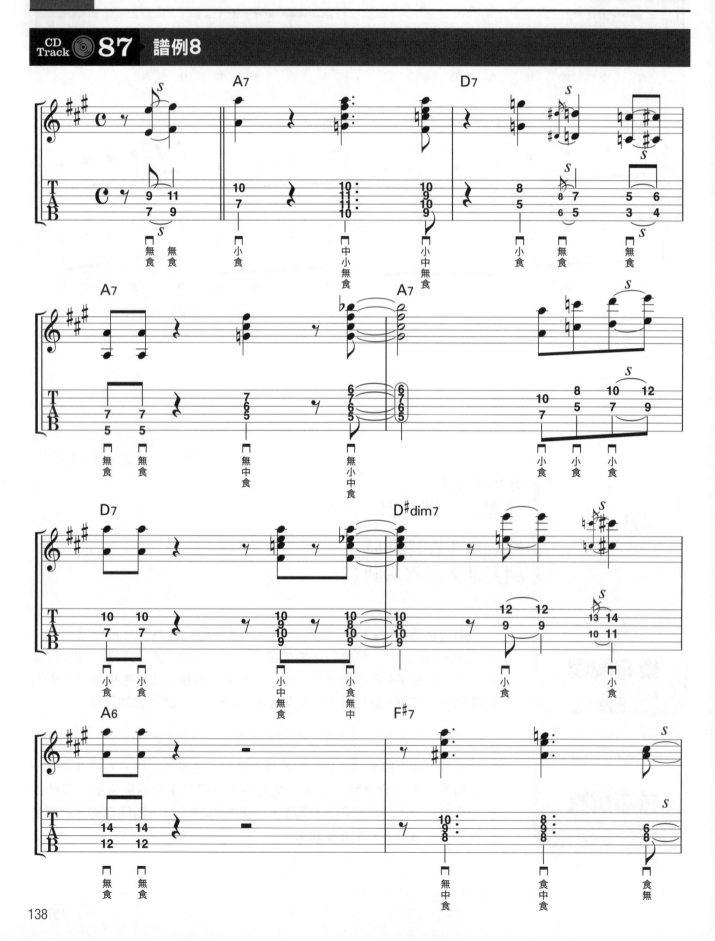

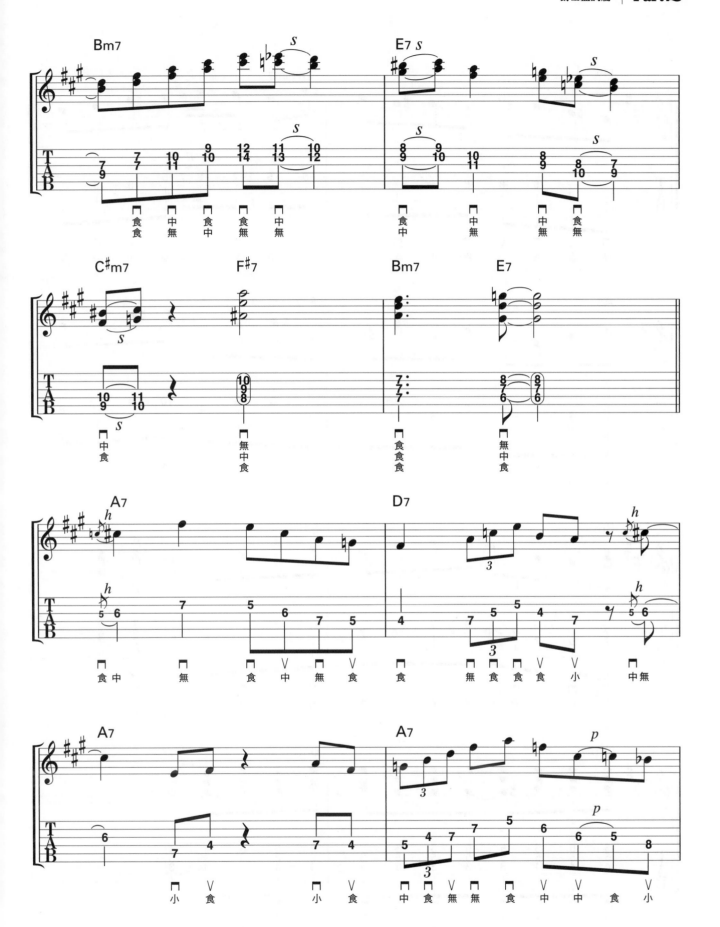

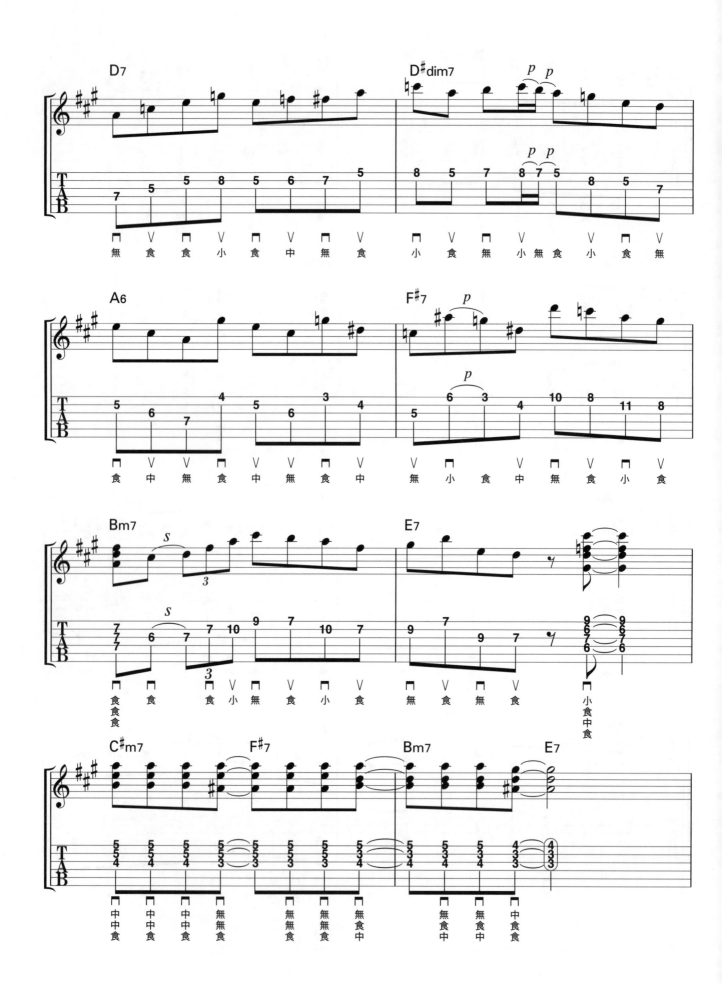

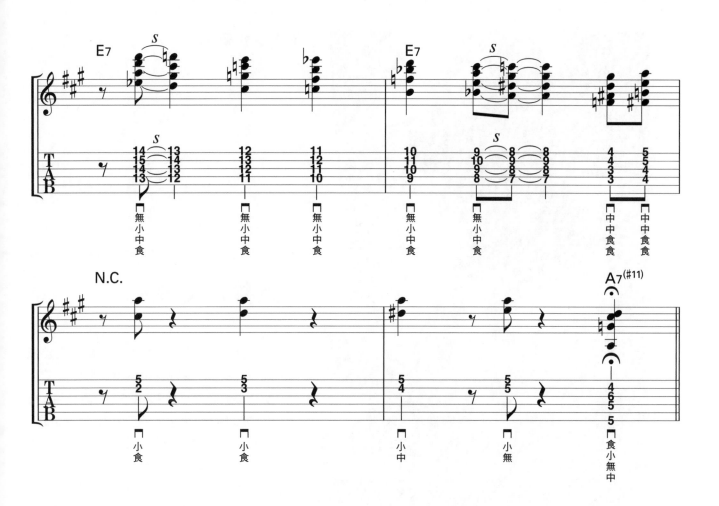

功用

■ 彈奏滿載各種技巧的
 實用樂句。

■ 彈奏這樣的綜合練習樂句，
 檢視自己的「爵士進步程度」。

樂句解說

　　最後就以較長的譜例，為本書的練習做個總結。首先，最初的十二小節為主題部。一邊使用八度音奏法來彈奏旋律，一邊在中間穿插和弦伴奏。彈奏時要確實依切分的節奏做出律動感。第九～十小節還會出現2個音的複音樂句，右手都是向下撥弦。

技巧解說

　　第二次副歌（第十三小節）之後開始為Solo。要確實做好經濟撥弦、異弦同格的左手封閉（翻指）指型、捶弦＆勾弦等技巧。最後四小節是筆者的一點「小玩笑」。以上，希望各位能好好練習，實際應用在演奏上！

亀井たくま
Takuma Kamei

　從藍調～搖滾～爵士等曲風都有涉獵的全方位吉他手暨音樂講師。除了本書、『大きな譜面でジャズ．ギター体験！目からウロコの楽ネタ大全〈ステップ．アップ編〉（暫譯：用大譜面遊賞爵士吉他！──令人恍然大悟的輕鬆樂句大全〈進階篇〉』、『ちょっと本気でジャズ．ギター（認真彈點爵士吉他）』之外，更著有許多教學書。現正於日本茨城縣取手市，開設預約制的個人課程，也致力於Live以及Session等演奏活動。

■作者的教學著作

大きな譜面でジャズ・ギター体験！　目からウロコの楽ネタ大全

大きな譜面でジャズ・ギター体験！　目からウロコの楽ネタ大全　ステップ・アップ編

ちょっと本気でジャズ・ギター

超実践！ブルース・ギター塾（※）

超実践！ジャズ・ギター塾（※）

最強のジャズ・ギター練習帳（※）

ブルースでギターがグングンうまくなる本（※）

ジャズ・ギター上達100の裏ワザ（※）

※＝庫存所剩不多，或者難以買到新品之著作。

龜井吉他學校導覽手冊

　　採提前預約的個人授課形式。由講師經歷豐富、著有多本教學書的作者——龜井たくま進行一對一的個人指導。課程等級從入門～中上級皆有，曲風多元，包含爵士、藍調、搖滾等等。

　　費用請至 https://gtkamei.jimdo.com/lesson/ 確認。

■各課程

初級課程	適合想學習自彈自唱，或是擔任樂團節奏吉他的人。 可以學到關於吉他的基本知識與技巧。
一般課程	可選擇欲學習的演奏風格。透過與講師的Session 或是伴唱帶來培養音樂能力。
職業課程	適合想成為職業樂手，或是已經以職業身分在活動的人。 除了演奏能力之外，也會強化對樂理的認識。
樂理課程	以樂理為中心的課程。除了吉他手之外，也歡迎主唱， 或者使用樂器不是吉他的人。
烏克麗麗課程	將烏克麗麗視為小型吉他來教學的課程 （所以不會教授夏威夷歌曲）。

■聯絡方式

亀井ギター・スクール

〒302-0015　茨城県取手市井野台2-10-10

※從取手站徒步約20分鐘，備有停車場

電　話	0297-94-0321
官方網站	https://gtkamei.jimdo.com/
E-mail	gtkamei@coda.ocn.ne.jp

度數、和弦、音階一覽

基本上就算不懂樂理，也能透過本書彈奏爵士吉他。
因此，這一頁所寫的內容不用去記。
可是，真的想學習爵士的話，這些知識是絕對不能少的，筆者就先在此做個粗淺的介紹。

■ 和弦組成音的度數一覽表

※假設C音＝1st　　m＝Minor　　△＝Major

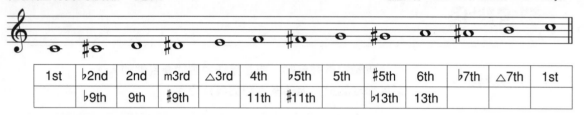

1st	♭2nd	2nd	m3rd	△3rd	4th	♭5th	5th	#5th	6th	♭7th	△7th	1st
	♭9th	9th	#9th		11th	#11th		♭13th	13th			

■ 各和弦的組成音一覽以及和弦名稱的構造

和弦名稱	組成音
C	1, △3, 5
C7	1, △3, 5, ♭7
C△7	1, △3, 5, △7
C6	1, △3, 5, 6
C(♭5)	1, △3, ♭5
C(#5)	1, △3, #5
C6(9)	1, △3, 5, 6, 9
C7(9)	1, △3, 5, ♭7, 9

和弦名稱	組成音
Cm	1, m3, 5
Cm7	1, m3, 5, ♭7
Cm6	1, m3, 5, 6
Cm△7	1, m3, 5, △7
Cm(♭5)	1, m3, ♭5
Cm7(♭5)	1, m3, ♭5, ♭7
Cm7(9)	1, m3, 5, ♭7, 9
Cm7(11)	1, m3, 5, ♭7, 11

◎ 和弦名稱的基本構造

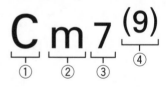

①：表示和弦的根音（1st）。

②：表示3rd的音。有「m」的話，則3rd的音必為「m3rd」；沒有「m」的話則為「△3rd」。

③：表示7th的音。單純只有「7」的話，則必有「♭7th」；為「△7」的話則加入「△7th」。

④：這裡出現「♭5」或「#5」的話，表示5th要變化。其於的皆為延伸音。

※和弦名稱還有「sus」、「dim」、「add」等等。

■ 吉他指板上的音符配置

◉ 當根音(1st)於第6弦時

第1弦 ♭7	△7	1	♭9	9
4=11	♭5=#11	5	#5=♭13	6=13
♭9	9	m3=#9	△3	4=11
#5=♭13	6=13	♭7	△7	1
m3=#9	△3	4=11	♭5=#11	5
第6弦 ♭7	△7	①	♭9	9

◉ 當根音(1st)於第5弦時

4=11	♭5=#11	5	#5=♭13	6=13
1	♭9	9	m3=#9	△3
#5=♭13	6=13	♭7	△7	1
m3=#9	△3	4=11	♭5=#11	5
♭7	△7	①	♭9	9
4=11	♭5=#11	5	#5=♭13	6=13

※將上述的內容組合起來，應該就能理解和弦的概要了。
換句話說，只看和弦名稱能知曉組成音的話，之後就只要在指板上找到對應的音即可。
讀者可以藉此來找到自己的和弦指型，或是根據和弦去彈奏單音。

看DVD
體驗超簡單的爵士吉他

這部分的內容建議與DVD一起觀看。由於內容像是本篇的濃縮版，最適合想

在短期間內快速體驗爵士樂感的人。此外，這部分整體上比本篇還要簡單，

建議完全沒有接觸過爵士的人從這裡開始看起。

※附錄DVD的影像，與『DVD版　なんちゃてジャズ・ギター（暫譯：爵士吉他隨便彈）』相同。

學會帶有爵士感的和弦吧！

此為爵士常用的4種基本和弦，每一種分別有2個按法。和弦指型跟一般的流行樂不同，餘弦的悶音也是重點。在思考該用哪根手指去壓弦時，也要考慮怎麼悶掉餘弦。此外，悶音的位置和方式，也會因為壓弦指型而改變，請多加注意。

● **大七和弦** Major 7th Chord

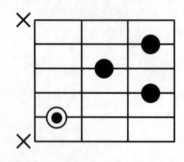

● **屬七和弦** Dominant 7th Chord

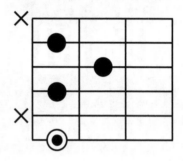

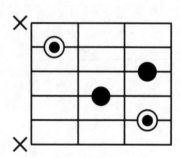

● **小七和弦** Minor 7th Chord

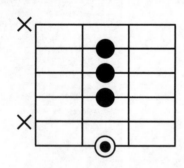

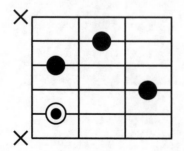

● **半減七和弦** Minor 7th ♭5th Chord

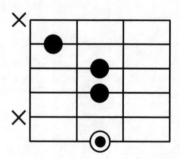

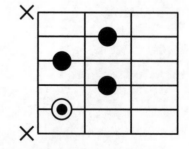

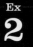

伴奏篇

2 學會帶有爵士感的基本和弦進行吧！

爵士最為基本的和弦進行就是「II-V-I」。首先來看兩種低音根音移動的模式吧！不論是哪種，都能將根音的移動路線，視為三角形。

另外，曲子如果是小調，II的和弦會是m7$^{(\flat5)}$。要留意其與m7和弦的差別。

●II-V-I的和弦進行　大調型

① <根音的走向：第六弦→第五弦→第六弦> Key=C

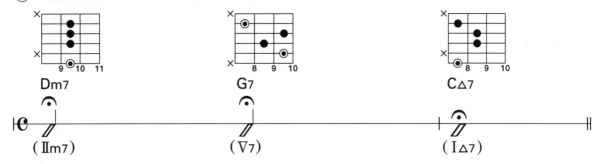

② <根音的走向：第五弦→第六弦→第五弦> Key=C

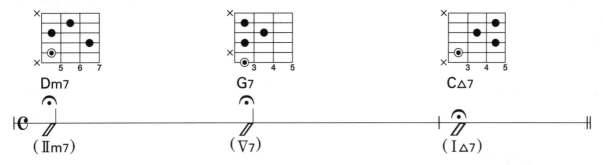

●II-V-I的和弦進行　小調型

① <根音的走向：第六弦→第五弦→第六弦> Key=Cm

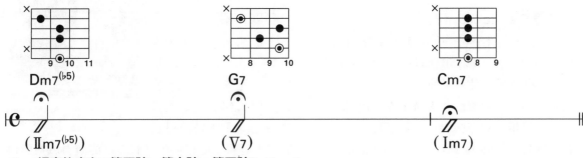

② <根音的走向：第五弦→第六弦→第五弦> Key=Cm

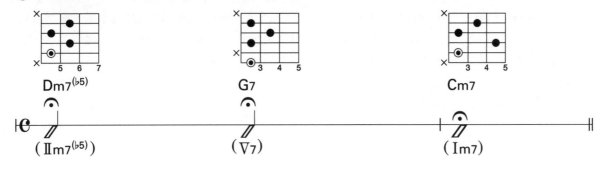

彈彈看帶有爵士感的節奏吧！①

「4等分」，是從爵士大樂團（Big Band）開始，於Swing Jazz全盛期的主流伴奏風格。在伴奏樂器只有一把吉他的場合也相當常用。

以「唰一滋、唰一滋」的律動來彈奏四分音符。其中「滋」的時間點要放鬆壓弦力道，於悶音狀態下進行向上撥弦。

● 4 等分節奏模式

Key=C

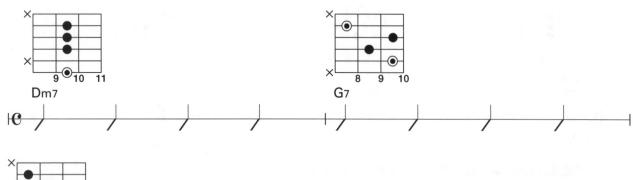

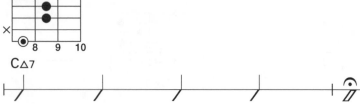

『Mr. Rhythm』
Freddie Green

4 等分名手 Freddie Green

Mr.Rhythm!

● 誰是 Freddie Green？

Freddie Green 可謂是 4 等分節奏的先驅者。是 1930 年代以後，於 Count Basie 的樂團獲得名氣的吉他手。他竟然在彈奏爵士大樂團的伴奏時，沒有使用音箱，直接用原音在彈奏！！除了音量與聲音的穿透力之外，帶有強烈 Swing 感的 4 等分節奏，也成了這個樂團的巨大魅力。此外，他在長達 50 年之久的演奏生涯中，從來沒有彈過 Solo，一心一意地貫徹他節奏吉他的身分。於是人們便懷著敬意，稱他為「Mr. Rhythm」。請各位讀者一定要聽聽看這位節奏名手的演奏。

● 名碟介紹

專輯名稱即是大家對 Freddie Green 的敬稱，是他於 1956 年發表的個人作品。令人驚訝的是，即便是他自己的個人專輯，他也依舊貫徹自己的演奏風格與信念，沒有任何一首曲子有彈奏 Solo。另外，雖然他於 Count Basie 樂團的作品也不錯，但這張專輯更能細細欣賞他的 4 等分節奏。建議讀者一定要去品嘗他獨特的活力 Swing 感。

伴奏篇

Ex 4 彈彈看帶有爵士感的節奏吧！②

　　在爵士裡，有節奏感的伴奏稱為「爵士伴奏（Comping）」。特別是提前半拍，「吃進」下個和弦的切分奏法，出現在爵士的頻率相當高。此處的譜例，即是使用爵士和弦，彈奏二五進行的爵士伴奏。右手的部分全都是向下撥弦，這樣較容易做出爵士的律動感。

● 爵士伴奏

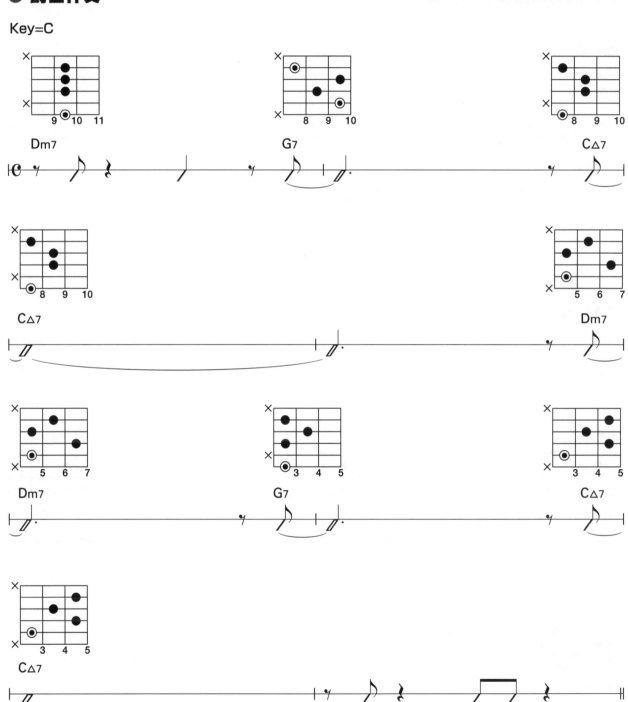

彈得更爵士一點吧！①

　　省略低音弦上的根音，只壓第3＆4弦的和弦伴奏。只要有貝斯或是其他樂器參演，這樣的演奏就不會有任何奇怪的地方。其實，對爵士吉他而言，和弦的根音是可以省略的。也因為只需按壓2個音，所以演奏起來非常輕鬆。話雖如此，在彈奏時，依舊要清楚懂得和弦的根音在哪個位置。

● 超偷懶的雙音和弦伴奏

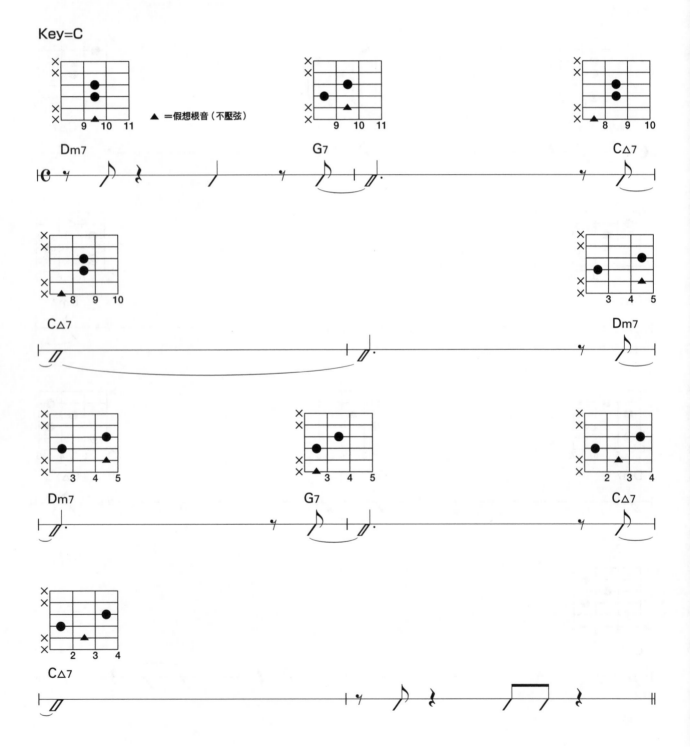

▲＝假想根音（不壓弦）

Ex 6 伴奏篇 彈得更爵士一點吧！②

於Bass Line上，加入前一頁介紹的雙音和弦伴奏。除了用在實際的伴奏之外，也能錄下來當做即興練習的背景音樂。一開始練習時，先掌握Bass Line的動向，之後再慢慢加入和弦。另外在ＤＶＤ裡，雖然是用撥片彈Bass Line，中指＆無名指撥和弦，但也能全部改成指彈無妨。

● 做出流暢又動感的低音（雙音 Comping & Bass）

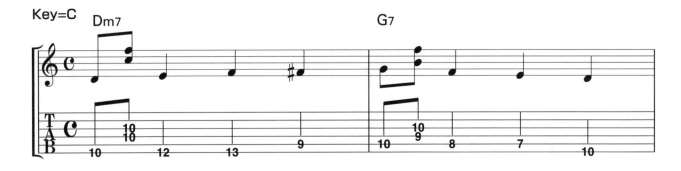

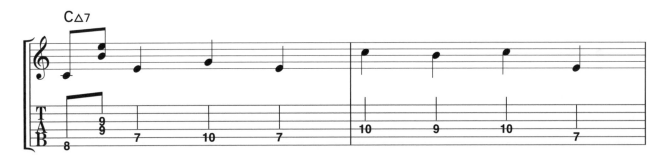

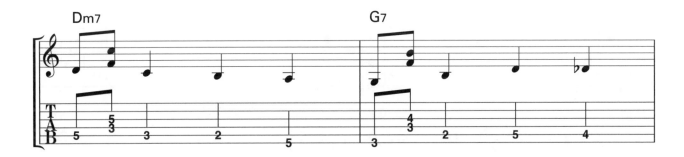

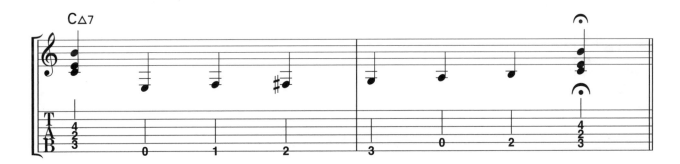

彈得更爵士一點吧！③

於和弦進行的Ⅴ＝G7上加了延伸音。前半的G7(9)，要用小指去壓9th音。只要記下這個指型，以後要彈♯9和♭9就都不是問題。後半的G7(13)，小指則是壓13th音。這裡也一樣，只要

掌握了這個指型，低一個半音就能找到♭13。這樣雖然能做出許多的樂句，但用太多反而易讓人有無所適從的感覺。

● 試試看經典的延伸和弦

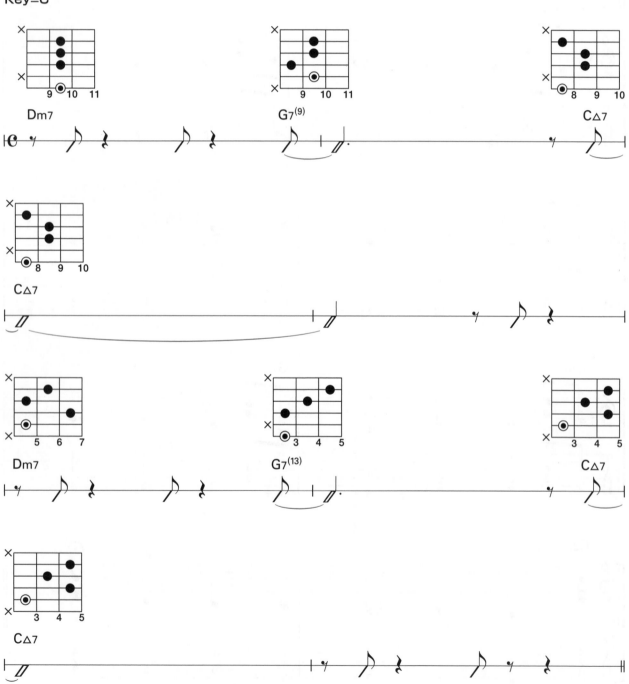

Key=C

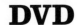

Ex 8

彈得更爵士一點吧！④

　　從高半音或低半音的地方滑進下個要彈的目標和弦，就能輕易做出爵士的味道。以譜例而言，F#7、B△7、A♭7即是為了做出爵士味而「錯開半音」的插入和弦。要是再搭配P.149所提的切分奏法，快半拍「吃進」後一小節和弦，效果就會更加明顯。這裡也同樣都是使用向下撥弦。

● 利用「錯開半音」的手法

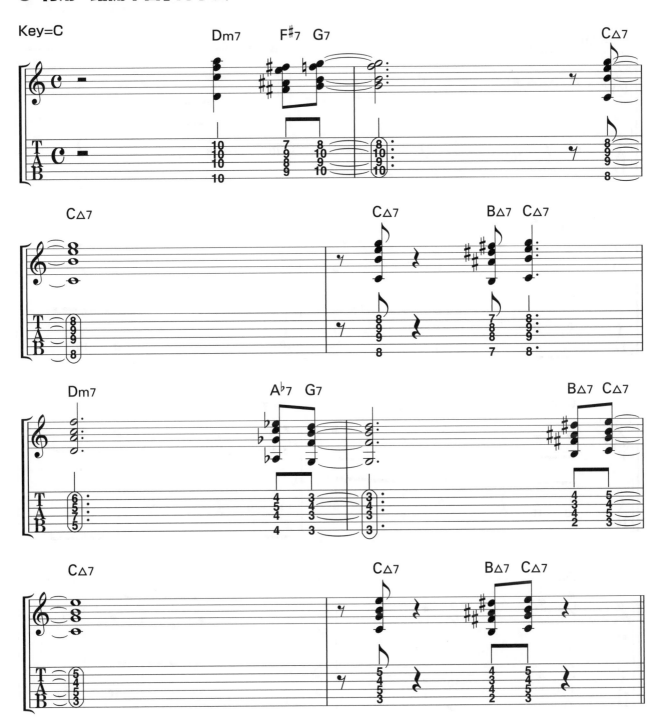

掌握帶有爵士感的樂句吧！①

常能聽到人家說，爵士非常重視有Swing感的節奏。要做出這樣的律動，最最基本的，就是要將重音落在「2&4拍」上。光是如此，即便是像譜例那樣只用小調五聲在彈奏，也能多少做出爵士的氛圍。反過來，如果重拍落在正拍上，那便做不出爵士所要的Swing感。

● 爵士風「2&4拍律動」

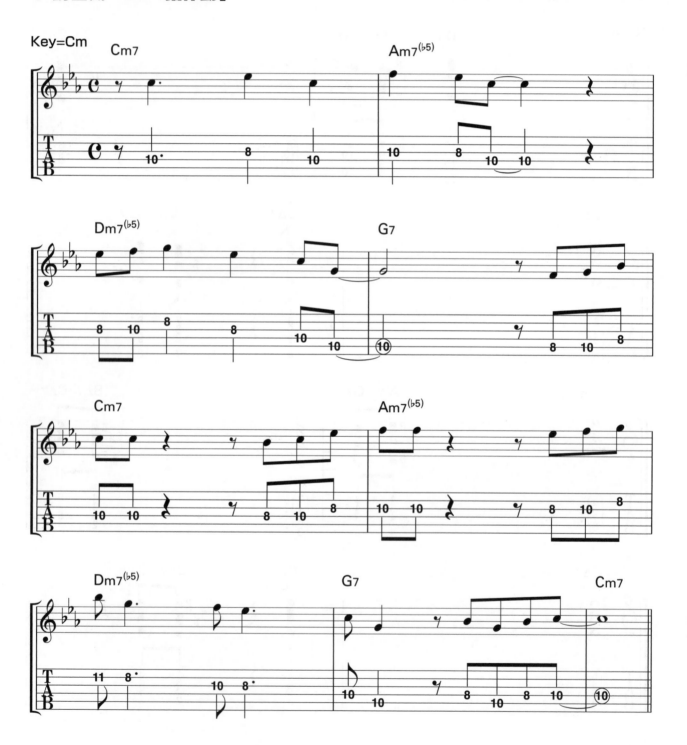

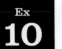

Ex 10 掌握帶有爵士感的樂句吧！②

獨奏篇

在樂句各處插入由下向上（上行）的滑音，做出類似薩克斯風等管樂器的「抖音」效果。平時就要多加練習，讓每根手指都能夠滑音。此外，滑音技巧要是用得太頻繁，反而會給聽眾做作的感受。使用時千萬要適度。

● 從低半音處做裝飾滑音

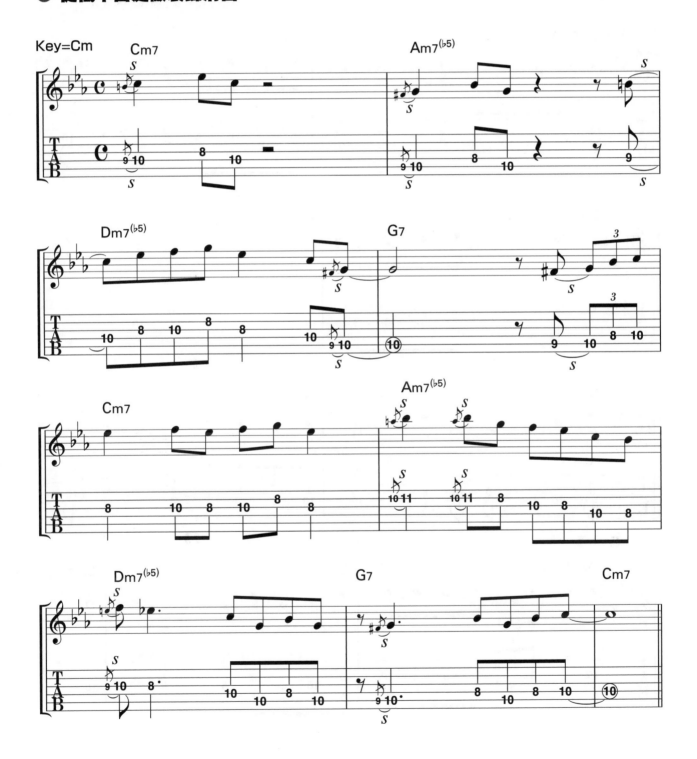

掌握帶有爵士感的樂句吧！③

　此譜例只有彈奏C小調五聲第3＆4弦的4個音。相較使用複雜的音符，這練習所要示範的是，更注重在節奏方面，有如「用節奏在歌唱」的編曲方式。像這樣只用少少幾個音來練習，更容易掌握爵士特有的節奏表現。另外，除了要彈奏音符的地方之外，精準掌控休止符的「空」節奏也很重要。

● 節奏主導的編曲方式

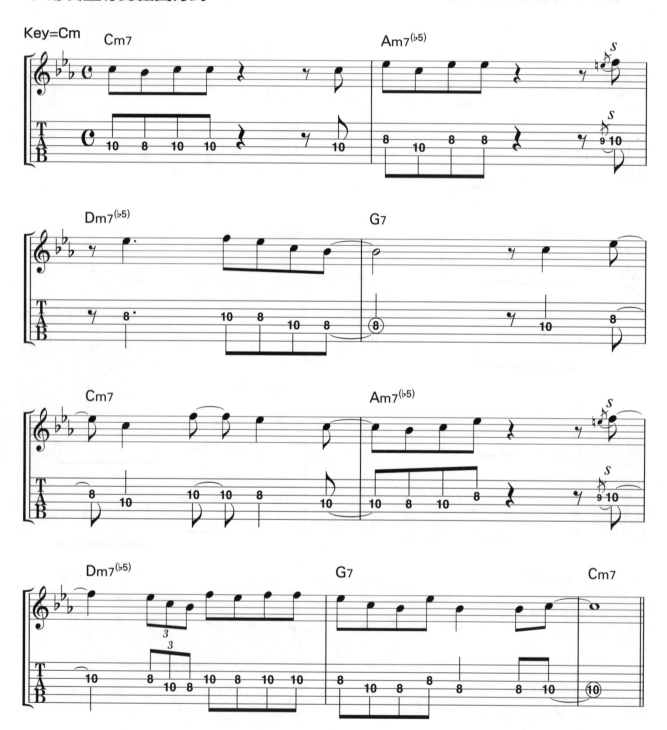

獨奏篇
記住大調音階吧！

　　大調音階對即興演奏而言是非常重要的。儘管爵士會用到形形色色的音階，但多半是透過改變大調音階的起始音（調式），或者是移動大調音階內一部份音而成的。因此，只要能

掌握「那些音階」的「根本」：大調音階，肯定能讓即興能力更上一層樓。除了上行之外，下行也得確實做好練習。

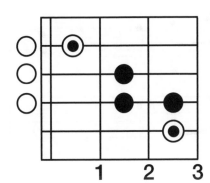

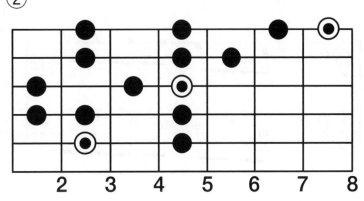

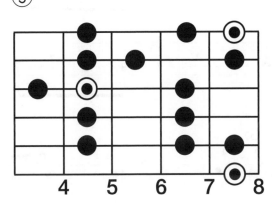

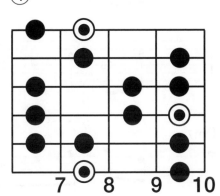

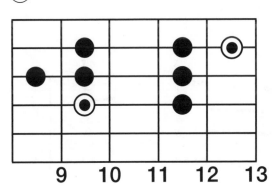

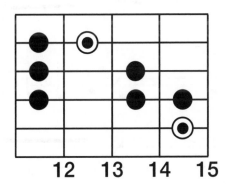

Ex 13 獨奏篇 試著只用大調音階來彈奏即興吧！

　　只用大調音階，在爵士常見的和弦進行「大調型Ⅱ-Ⅴ-Ⅰ」上彈奏Solo。將先前介紹過的「2＆4拍律動」、「從低半音處滑音」、「節奏主導的編曲方式」全部用上，讓樂句的爵士感更為強烈。先複習一下後，再一邊聆聽背景音樂和弦進行一邊彈奏。

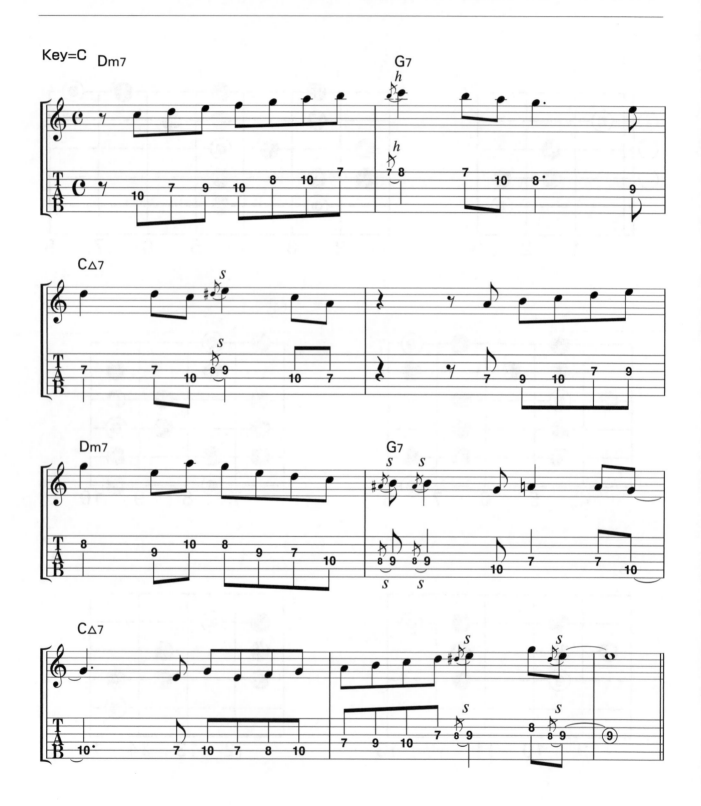

Ex 14 獨奏篇

記住和弦的組成音吧！

有時候也會遇上大調音階不合用的和弦進行。這時只要根據和弦的組成音，去調整使用的音符，就能讓Solo呈現和弦感。下方即是四種主要和弦的組成音配置，每一種和弦皆有2個壓法。平時就可以找自己喜歡的歌曲，配合其和弦進行來練習。

＜大七和弦＞

① 根音在第6弦

② 根音在第5弦

＜屬七和弦＞

① 根音在第6弦

② 根音在第5弦

＜小七和弦＞

① 根音在第6弦

② 根音在第5弦

＜半減七和弦＞

① 根音在第6弦

② 根音在第5弦

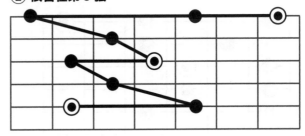

記住五聲音階吧！

小調五聲音階在爵士的使用頻率，就跟前面介紹的大調音階差不多。要想彈出各式各樣的樂句，就得熟悉這個音階於不同把位的彈法。

基本的運指模式有五種。請以能在不同的Key、不同的把位彈出小調五聲為目標，扎實地記熟它們。同樣！也別忘了練習小調五聲的下行。

＜小調五聲的運指模式＞

①

②

③

④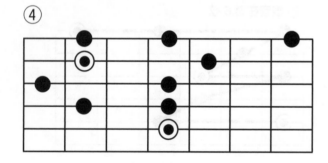

⑤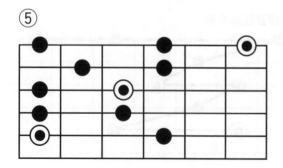

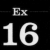

Ex
16　獨奏篇
用五聲系樂句彈得更有爵士風味吧！①

　　在A大調的和弦進行上，彈奏「A小調五聲＋♭5th」。透過這個被稱為「藍調音」的♭5th音，來增加這藍調風的滄桑氛圍。建議讀者能

先在前面介紹的五聲音階運指5模式當中，確認♭5th的位置後再去彈奏。

● 藉「♭5th」強調藍調感

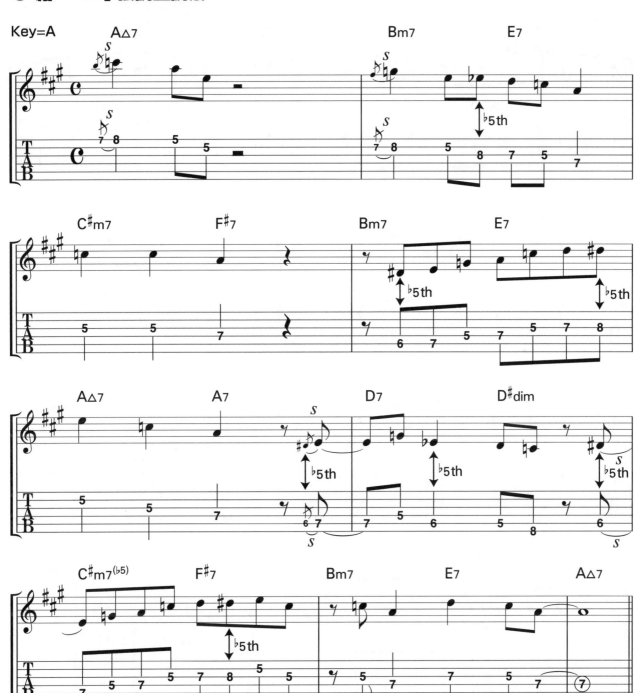

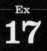

用五聲系樂句彈得更有爵士風味吧！②

在大調的和弦進行上，彈奏小調五聲的話，就會因為欠缺△3rd這個音程，導致和弦感（屬性）變得稀薄。要解決這個問題，只要在小調五聲裡加入△3rd，利用「m3rd→△3rd」這個半音上行即可。記得這也要在練習前，先確認好△3rd的位置在哪。另外，不得使用「△3rd→m3rd」這樣的半音下行。

● 小調五聲音階＋各和弦大三音

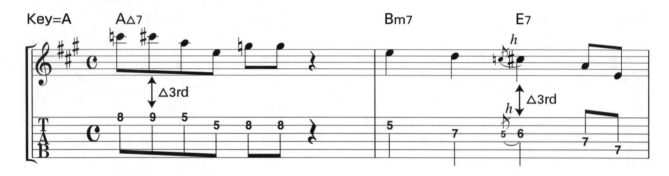

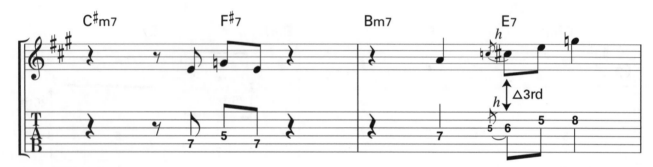

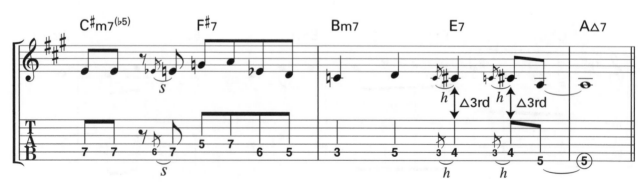

獨奏篇

Ex 18 用五聲系樂句彈得更有爵士風味吧！③

　　在小調音階裡，加入6th和9th這兩個音，就會變成Dorian Scale。整體聽起來比小調五聲更有爵士感。一般常在A小調彈A Dorian，或是於C大調「二五和弦進行（Dm7-G7）」中的Dm7彈奏D Dorian。建議先看DVD來記住運指，再去挑戰怎麼將其運用在樂句上。

● Dorian Scale

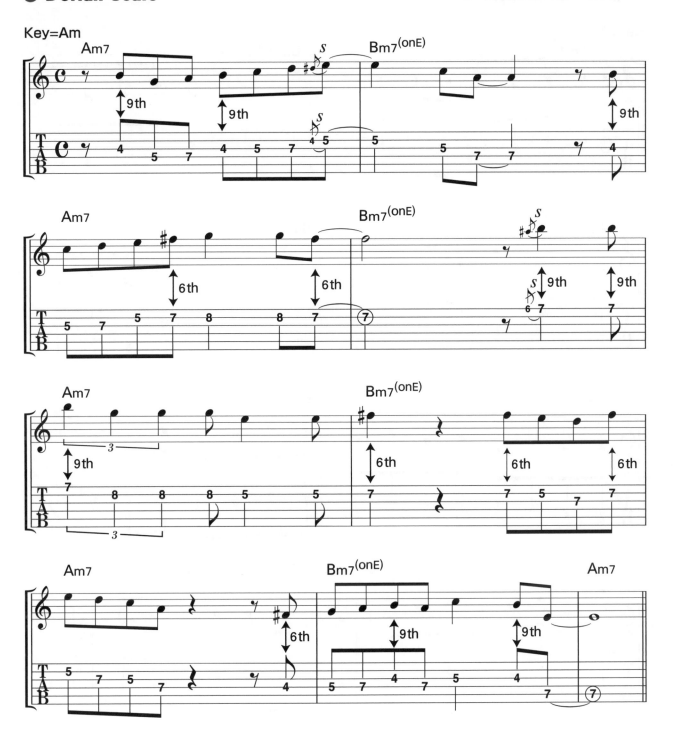

19 用五聲系樂句彈得更有爵士風味吧！④

獨奏篇

由於譜例上出現多處異弦同格的部分，左手需用到「翻指」技巧。所謂的翻指，就是左手指在同一格但不同弦上按壓的運指技巧。彈奏前要先以「部分封閉」指型的方式壓弦。但是，要注意控制翻指的角度，以免出現不同弦的聲音重疊。看DVD應該就一目瞭然了。

● **使用大量翻指的樂句**

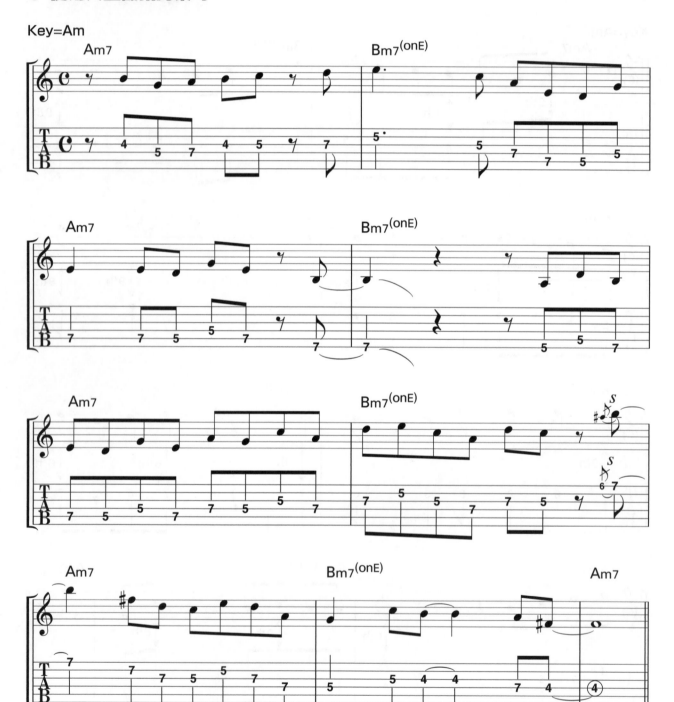

Ex 20 獨奏篇

用五聲系樂句彈得更有爵士風味吧！⑤

所謂的「八度音奏法」，就是同時彈奏2個相距八度音程的同音。壓弦指型有「第6弦（食指）＆第4弦（無名指）」、「第5弦（食指）＆第3弦（無名指）」、「第4弦（食指）＆第2弦（小指）」、「第3弦（食指）＆第1弦（小指）」這四種。在壓弦的同時，也要悶掉餘弦，以免產生不必要的噪音。請讀者仔細看DVD，確認該怎麼悶音吧！

● 八度音奏法

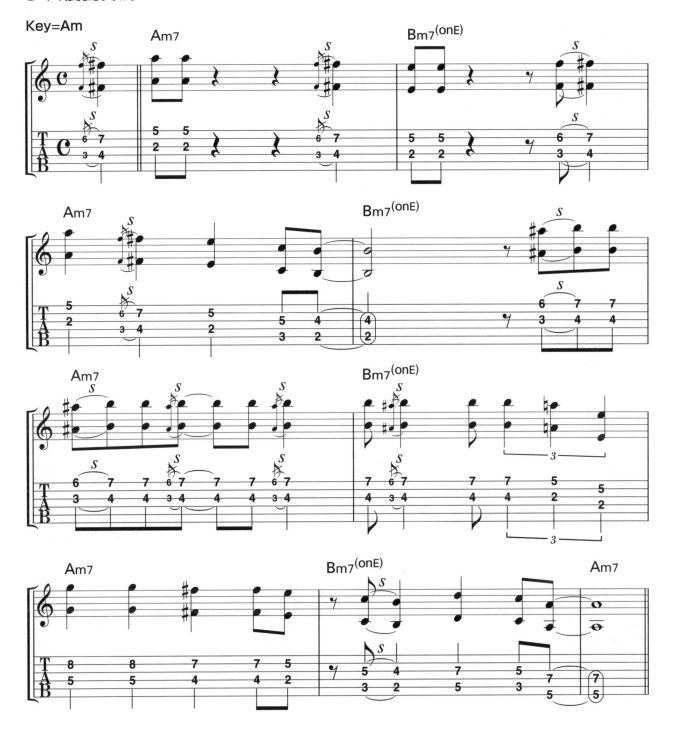

用爵士的經典和弦進行來練習獨奏&伴奏吧！①

　　省略掉低音弦上的根音以後，音色就變得輕快許多。這類手法，在流行歌的伴奏也相當常見。位於低音弦的根音，不只是不彈，連壓都不去壓。換言之，就是只壓要彈的弦而已。

　　雖是如此，和弦的根音位置（▲）依然要確實地印在腦海裡。另外，DVD中筆者是使用撥片＋手指在撥弦。

● I△7-VIm7-IIm7-V7　伴奏：省略低音弦根音來彈奏

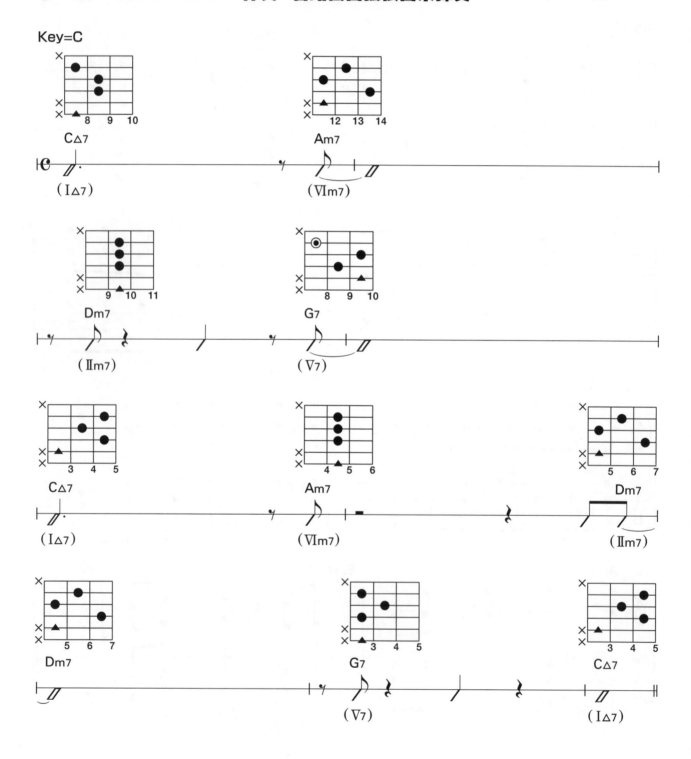

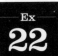

Ex 22 實踐篇

用爵士的經典和弦進行來練習獨奏&伴奏吧！②

　　譜例的和弦進行，是在「大調型II-V-I」的前面，放入I△7（C△7）和VIm7（Am7）而成的。這種情況，只彈大調音階也是沒有問題的。但筆者要在此提醒，仔細聆聽背景的和弦聲響，再去編寫獨奏是非常重要的。建議讀者在彈奏時，要清楚知道每個小節裡，樂句與和弦的對應關係為何。

● I△7-VIm7-IIm7-V7　獨奏：只用大調音階來彈奏

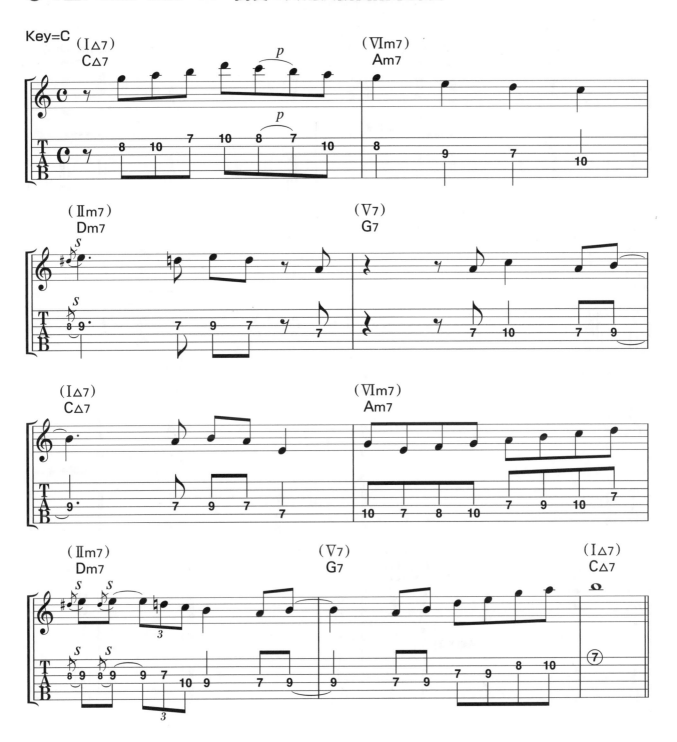

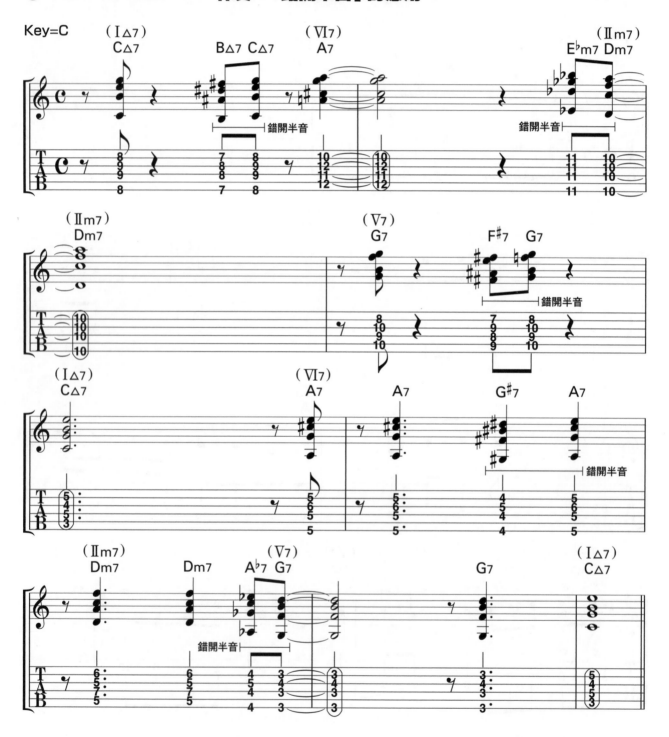

Ex 23 實踐篇 用爵士的經典和弦進行來練習獨奏&伴奏吧！③

利用和弦的半音錯開法來伴奏的樂句。彈奏時要並用前面介紹的爵士節奏才行。這裡的和弦進行與先前的譜例有細微的差異，那就是VIm7（Am7）變成VI7（A7）了。這個包含VI7

的「I△-VI7-IIm7-V7」，是爵士中相當常見的和弦進行。練習前先記好根音在第6&5弦上的走向吧！

● I△7-VI7-IIm7-V7　伴奏：「錯開半音」的應用

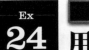

實踐篇

用爵士的經典和弦進行來練習獨奏&伴奏吧！④

　　利用各和弦的組成音所寫成的Solo。雖然處處皆可見從低半音處向上滑音的手法，但基本的重點只在彈出和弦音而已（希望讀者能事先確認每個小節的和弦音）。各小節的樂句因為這樣，都充滿著和弦感。即便不依賴音階，也同樣能彈奏爵士。

● Ⅰ△7-Ⅵm7-Ⅱm7-Ⅴ7　獨奏：利用和弦音來彈奏

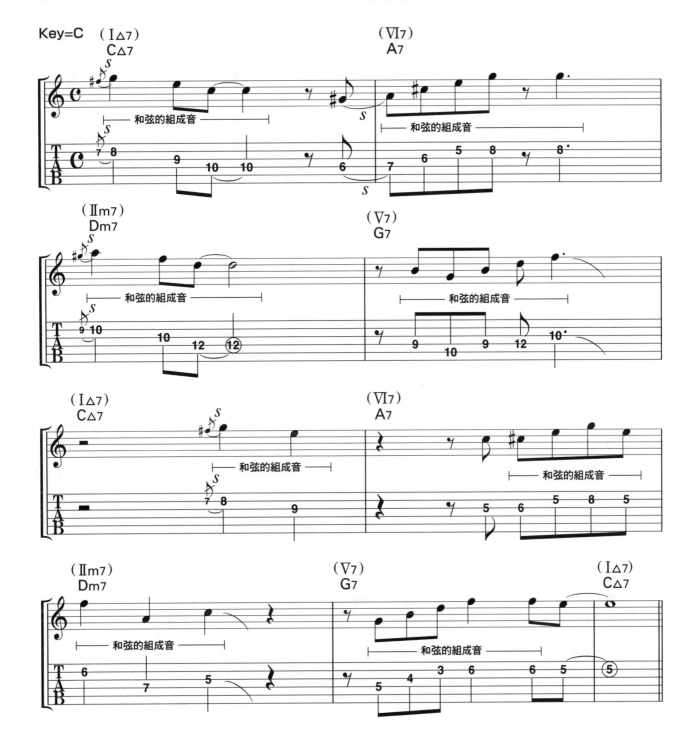

實踐篇

用爵士的經典和弦進行來練習獨奏&伴奏吧！⑤

在V7（G7）和弦上，加了經典的延伸音。如果是小調中的V7，那用♭9、♯9、♭13等延伸音會比較匹配。建議讀者先看DVD，事先確認好主要和弦指型，以及延伸音在其中的位置。此外，在利用延伸音的時候，流暢接起最高音是非常重要的。

● IIm7（♭5）-V7-Im　伴奏：小調型II-V-I的經典延伸音

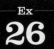

Ex 26 實踐篇 用爵士的經典和弦進行來練習獨奏&伴奏吧！⑥

「小調型 II-V-I」的和弦進行，非常適合用小調五聲音階。譜例上更加了♭5th這個藍調音，以增加樂句的藍調感。另外在節奏方面，也跟前面介紹的爵士節奏有些不同，是以較接近八分音符的律動，凸顯Solo樂器跟節奏組的差異，讓整體感覺更有爵士的韻味。請仔細觀看DVD，確認清楚實際的差異。

● IIm7（♭5）-V7-Im 獨奏：用小調五聲＋♭5th來輕鬆應對

吉他無窮動

無窮動「基礎篇」
NT. 480

▌無窮動

是泛指「以相同音符持續反覆形成」的曲子。 國人最熟悉的引用無窮動曲例之一，就是「大黃蜂飛行」。

這本「無窮動—基礎篇」教材，是無窮動系列叢書的第三本。既然名為「基礎篇」，就是以：

> 簡單拍法（4分音符）為底、和弦組成音（Chord Tone）練習為主的「樂句習曲集」。

在你跟著本書打好和弦基礎（ 並練習聽和弦感） 之後, 再提供你諸多爵士樂名家經典之作的和弦進行範例及其解析，一步步引領你進入爵士樂韻的殿堂。除期能讓你窺探爵士樂的奧妙外，也得以覓得一點學習即興演奏的小小樂趣。

沒有過多的解說，只有綱要式的提醒，附完整的旋律示範與背景音樂伴奏，讓你盡情享受彈奏吉他的快樂。

▌即將登場
敬請期待

【無窮動①】

【無窮動②】

用 5 聲音階就能彈奏！
Jass / Fusion Guitar

　　Jazz 和 Fusion 的 Guitar……雖然比起 Rock 以及 Blues 更給人有「好難啊～」的印象，但其實當學習方式一轉，眼前的世界就會有所不同。只要以，5 個不同的音所構成的音階──五聲音階（Pentatonic Scale，簡稱五聲、Penta）為出發點，就能輕鬆地征服它們。本書將以 Jazz ／Fusion 系知名吉他手們獨特的風格為題材、五聲音階為基礎，讓讀者自然地去延伸學會各式各樣不同的音階；同時也能輕鬆地掌握、編寫出多采多姿的 Solo。就讓我們一起用五聲音階，來彈奏 Jazz ／Fusion Guitar 吧！

NT. 480

優遇琴人
BLUES GUITAR

　　藍調音樂是影響流行音樂的主流樂風，藍調吉他更是舉世風行的吉他潮流。本書是國人第一本也是唯一一本教導學習藍調吉他彈奏的有聲教材。由基礎彈奏技巧及音樂概念出發，介紹藍調各種慣用手法與樂手風格，到如何做即興演奏，完整的介紹藍調吉他彈奏。

NT. 420

爵士琴緣

JAZZ GUITAR

　　【爵士琴緣】是一本用〝玩〞音樂的心態去篩選出來的教材，沒有艱澀的樂理解說，沒有困難的技巧演練。書中的規則歸類是為了方便你了解共有幾種常用手法，並不見得要全部背住公式，多種和弦手型式給你當〝字典〞參考，常用的指型我們才編入書中的有聲練習。

NT. 420

用大譜面遊賞爵士吉他！
令人恍然大悟的輕鬆樂句大全

●作者・演奏　亀井たくま
●翻譯　柯冠廷

●發行人　簡彙杰
●總校訂　簡彙杰
●美術　朱翊儀
●行政　李珮恒、陳紀樺

●編輯團隊
　編輯人/ 松本大輔
　編輯長/ 小早川実穂子
　編輯&DTP/ 山本彥太郎
　設計/ 石垣慶一郎
　攝影/ ほりたよしか
　樂譜抄寫/ 石沢功治 （Seventh）

●發行所　典絃音樂文化國際事業有限公司
　電話/ +886-2-2624-2316
　傳真/ +886-2-2809-1078
　E-mail/ office@overtop-music.com
　網站/ http://www.overtop-music.com
　聯絡地址/ 新北市淡水區民族路10-3號6樓
　登記地址/ 台北市金門街1-2號1樓
　登記證/ 北市建商字第428927號

定價/ NT$ 660元
掛號郵資/ NT$ 40元/本

郵政劃撥/ 19471814
戶名/ 典絃音樂文化國際事業有限公司

出版日期/ 2018年8月 初版
ISBN：9789866581779
印刷/ 國宣印刷有限公司

●封面吉他資料
廠牌：ARCHTOP TRIBUTE
產品編號：AT50

典絃音樂文化國際事業有限公司